KB215257

그리움의 선율, 공간의 기억

건축학과 교수의
클래식 음악 수첩

그리움의 선율, 공간의 기억

건축학과 교수의
클래식 음악 수첩

김성아 지음

씨아이알

그리움을 아는 이에게

None But The Lonely Heart

내가 좋아하는 이들은 모두
그리움을 알고 있다

이 말은 마치 어떤 보이지 않는 공감의 세계로 이어지는 암호와도 같다. 그리움이란 감정 이상의 것이다. 그것은 우리가 과거의 한 순간, 혹은 닿을 수 없는 이상을 향해 끝없이 손을 뻗을 때, 마음속 깊이 자리 잡는 감정이다. 그리고 그 그리움은 음악을 통해 더욱 선명해진다.

이 기록을 통해 나는 그리움을 아는 이들과 나누고 싶다. 음악 속에 녹아든 이야기를, 그 이야기를 품은 마음을. 모든 에피소드에 담긴 음악은 유튜브 음원이나 영상의 QR코드 링크로 연결된다. 스마트폰 카메라를 가져다 대면, 한 곡의 음악이 펼쳐진다.

예를 들어, 아래의 링크는 다니엘 로자코비치 Daniel Lozakovich 의 바이올린 연주로 듣는 차이콥스키 오직 그리움을 아는 이만이 None but the lonely heart 의 음원으로 연결된다. 그의 바이올린은 그리움의 본질을 섬세하게 끌어낸다. 한 음 한 음이 그리움의 실체를 만들어내며, 듣는 이의 마음속 가장 깊은 곳에 닿는다.

건축학과 교수의 클래식 음악 수첩

그리움이란 본래 고독을 수반하지만, 이렇게 음악을 통해 나눌 수 있다면, 그 고독조차도 위로와 공감의 도구로 변한다. 로자코비치의 연주는 그리움을 아는 사람들끼리의 조용한 대화와도 같다. 그것은 말로 표현할 수 없는 감정의 울림을 전하며, 연주 이상의 공명을 만들어낸다.

오직 그리움을 아는 이만이는 그리움을 이해하는 사람들끼리의 암묵적인 신호와도 같다. 이 곡을 듣고, 같은 감정을 느끼는 이들이 있다면, 우리는 모두 같은 곳을 바라보고 있는 것일지도 모른다. 그리움을 알고, 또 나누고 싶은 이들에게 이 음악은 그 자체로 하나의 다리가 되길 바란다.

Tchaikovsky: Six Romances, Op. 6, TH 93 - VI. None but the
Lonely Heart (Arr. Elman)
Daniel Lozakovich · Stanislav Soloviev
Tchaikovsky: Six Romances, Op. 6, TH 93: 6. None but the Lonely Heart
(Arr. Elman) ℗ 2019 Deutsche Grammophon GmbH, Berlin

새해의 새벽은 느릿하게 깨어났다. 창문으로 스며드는 뿌연 빛의 움직임은 어제와 다르지 않으면서도 묘하게 다르게 느껴졌다. 새해 첫날을 바흐로 시작했다. 오펠리 가이야르 Ophélie Gaillard 의 바로크 첼로가 자아내는 선율은 서늘하고 정갈한 공기 속에서 춤을 추며 흩어졌다. 희노애락이 동시에 스며드는 소리였다. 낮은 음은 체온처럼 따스했고, 높은 음은 눈처럼 차가웠다. 그 소리 속에 담긴 고요한 선의 경지는 마치 그저 일상의 아침 같은 새해에도 여전히 닿기 어려운 무언가를 상기시키는 듯했다.

오전에는 드보르작 Antonín Dvořák 의 교향곡 9번으로 넘어갔다. 그리움이었다. 음악 속에 흘러드는 목가적 선율은 눈을 감으면 산과 강, 내가 어릴 적 꿈꾸던 미지의 세계로 나를 데려갔다.

그곳에서 과거는 막연한 기억이 아니라 살아 숨 쉬는 풍경이었다. 그러나 그곳에 다다르기 위해서는 걸음을 멈추지 말아야 한다는 점을, 음악은 나지막이 속삭이고 있었다.

오후엔 쇼스타코비치 Dmitri Shostakovich 의 교향곡 7번 레닌그라드 Leningrad 를 소환했다. 이것은 더 이상 속삭임이 아니었다. 역사와 억압의 무게 속에서 터져 나온 절규였다. 음악은 견디고 살아남아야 한다는 명령처럼 다가왔다. 승리란 무엇일까? 쇼스타코비치는 그저 웃는 얼굴로 끝나지 않는 답을 제시했다. 그것은 울음, 고통, 그리고 살아남은 자의 이야기였다.

그리고, 늦은 오후. 베토벤 Ludwig van Beethoven 이었다. 교향곡 9번. 이 곡은 모든 것, 모든 순간, 모든 사람을 포괄하고 있었다. "환희의 송가"가 울려 퍼질 때, 과거와 현재, 희망과 절망, 개인과 세상이 한 점으로 응축되는 순간이다.

오늘 하루는 바흐로 시작해 베토벤으로 끝났고, 그 사이에 드보르작과 쇼스타코비치를 지나왔다. 음악은 시간의 배경이 아니라 그 자체로 시간이었다. 새해 첫날은 그렇게 흘러갔다. 아니, 흘러간 것이 아니라 살아 있었다. 그리고 나는 음악과 함께 처음부터 다시 살고 있었다.

경이로움, 그리고 문화충격이 조금은 잦아든 1993년 봄이었다. 박사과정 진학이 절실했던 나는 엉성하게 작성한 연구계획서를 들고 GSD Graduate School of Design 의 어떤 교수님을 찾

왔다. 잠시 읽어 본 그의 질문은 이러했다. "그래서 네가 하겠다는 게 무슨 Shape Grammar나 설계 자동화시스템 같은 건가? Variations…? Arbitrary라는 게 무슨 뜻인가?"

"그게…. 라흐마니노프의 변주곡 같은 건데요…. 건축가…. 예를 들면 피터 아이젠만Peter Eisenman 의 설계가 어떤 변주곡처럼 변환되어 아이젠만도 아하, 그럴 수도 있겠다는 설계를 만들어내는…."

그 교수님의 까칠한 답은, "무슨 말인지 잘 모르겠으니 그림이라도 하나 그려오지, 그래? 그림 한 장이 1,000마디 가치가 있다고…."

나는 그를 다시 찾지 않았다. 그해 박사과정 지원은 보기 좋게 물을 먹었고 이후 연구 주제도 바뀌었다. 아이러니하게 나는 1년 후 박사과정에 합격해 GSD에 돌아왔고 테뉴어Tenure (정년 보장)를 받지 못한 그는 GSD를 떠났다.

건축가의 형태 생성, 혹은 공간구성 원리를 인코딩해서 컴퓨터가 설계하는 것이 가능하게 하고자 했던 것이 1990년대 연구의 주된 흐름이었다면 지금 세상을 주도하는 생성 AI의 형태 논리는 블랙박스 속에 숨어있다. 모델model 의 종말, 거대 데이터의 시대이다. 놀라운 건축 이미지를 무한 생성해 내는 AI이지만 그 이면의 사유 과정을 설명하지 못한다. 인간 건축가만이 그것을 설명할 수 있다. 구글 딥마인드Google DeepMind 는 최근, 이 블

건축학과 교수의 클래식 음악 수첩

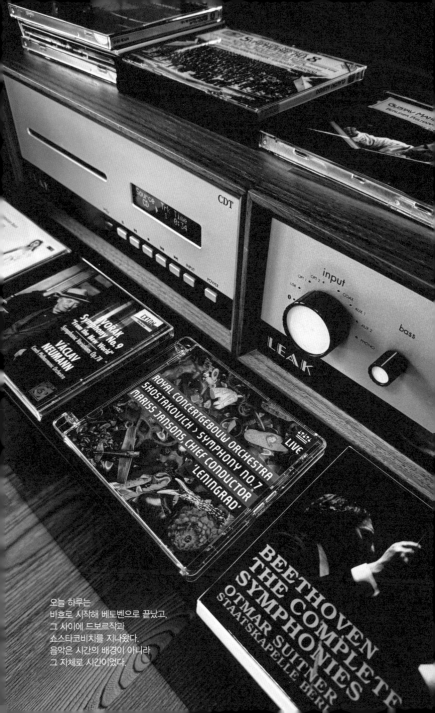

오늘 하루는
바흐로 시작해 베토벤으로 끝났고,
그 사이에 드보르작과
쇼스타코비치를 지나왔다.
음악은 시간의 배경이 아니라
그 자체로 시간이었다.

랙박스를 들여다볼 일종의 리버스엔지니어링 Reverse Engineering 기술 개발에 착수했다 마찬가지로 창작의 과정을 설득력 있게 설명하지 못한다면 이내 AI에 건축가의 자리를 넘겨줘야 한다. 물론 인간이든 AI이든 둘 다 꼭 감동적인 건축을 만들어낸다는 보장은 없다. 24개의 변주곡 중 18번만이 유독 사랑받는 것은 논리나 분석으로 설명될 수 없는 그리움과 아름다움이 있기 때문이다.

실무 건축가의 길을 걷지 않고, 오랜 세월을 건축학과 교수로서 강의실과 연구실에서 보낸 나는 늘 컴퓨팅 기술과 설계의 경계를 넘나드는 연구와 교육에 몰두해왔다. 강단에서 학생들과 마주하며 건축이라는 복잡한 언어를 풀어내고, 연구실에서 머리를 맞대며 설계와 기술의 새로운 접점을 찾는 일은 내게 있어 언제나 일종의 모험이었다. 그것은 마치 보이지 않는 악보를 더듬으며 음악을 연주하는 일처럼, 긴장과 기쁨, 그리고 종종 좌절이 교차하는 과정이었다.

그런 가운데 음악은 내게 배경음이 아니라 또 다른 형태의 언어였다. 건축과 음악은 서로 다르면서도 어딘가 닮아 있었다. 건축이 시간 속에서 공간을 만드는 작업이라면, 음악은 시간 속에서 무형의 공간을 짓는 작업이었다. 그래서일까. 나는 가끔 내가 건축과 설계를 대하는 태도를 음악에 빗대어 생각하곤 했다. 강의실에서 학생들에게 공간의 리듬과 흐름을 이야기할 때, 내

머릿속엔 클래식 선율이 떠오르곤 한다. 설계의 매듭을 풀지 못해 막막한 밤이면, 마치 느리고 서정적인 아다지오가 내 마음을 채우는 것처럼, 음악 속에서 실마리를 찾기도 한다.

물론 나는 전문 음악 해설자도, 음악학자도 아니다. 하지만 음악을 듣는 일은 늘 나에게 연구와 기억, 그리고 그리움의 또 다른 방식이었다. 베토벤의 현악 사중주를 들을 때, 나는 복잡한 구조와 단순한 선율의 관계를 떠올린다. 마치 건축 설계 속에서 선 하나가 얼마나 복잡한 맥락과 맞물려 있는지를 이해하는 것처럼. 슈베르트의 가곡을 들을 땐, 공간 속에 깃든 인간의 고독과 서정을 느끼고, 그것을 어떻게 설계로 표현할 수 있을까, 혹은 알고리즘이 그것을 어떻게 건축공간으로 변환할 수 있을까를 생각한다.

1977년, 우주 탐사선 보이저호가 발사되었을 때, 인류는 외계에 우리의 존재를 알릴 단 하나의 메시지를 고민했다. 천문학자 칼 세이건 Carl Sagan 은 말했다. "만약 우리가 인간을 설명해야 한다면, 음악은 필수적일 것입니다." 저명한 생물학자 루이스 토마스 Lewis Thomas 는 망설임 없이 답했다.

"나라면 요한 세바스찬 바흐의 작품 전체를 보내겠소."

그러고는 잠시 후 덧붙였다.

"그런데 그건 외계에 대고 좀 자랑질이겠는데…."

그의 말이 떠오를 때마다 나는 웃으면서도, 동시에 깊은

고요 속으로 빠져든다. 인류 문명의 집약체로 바흐를 선택했다는 것은 평범한 찬사가 아니다. 바흐의 음악은 인간이 신의 언어를 빌려 만든 가장 순수한 형식의 조화일지도 모른다.

바흐의 G선상의 아리아는 언제나 같은 선율을 가지고 있다. 그러나 그 아리아를 듣는 공간과 순간이 변할 때마다, 나는 다른 음악을 듣는 것 같은 기분이 든다. 창밖에 비가 내릴 때와 햇살이 번질 때, 책장을 넘길 때와 와인잔을 비울 때, 아리아는 같은 듯하면서도 다르게 흐른다. 마치 같은 강물에 두 번 발을 담글 수 없다는 헤라클레이토스의 말처럼. 음악이 변한 것이 아니라, 내가 변했기 때문이다. 삶도 그렇다. 기대와 현실은 언제나 어긋나고, 그 간극을 조율할 틈도 없이 우리는 시간 속을 밀려간다. 어느 날 문득 거울을 보며, 어제와는 다른 얼굴을 발견하는 것처럼. 주름이 깊어졌음을 깨닫는 순간이 아니라, 이미 깊어진 줄도 모르고 살아왔음을 자각하는 순간. 그때, 삶의 부조리함은 아주 가까이에서 우리의 어깨를 두드린다.

데이비드 핀처 David Fincher 감독의 영화 〈세븐〉(1995) 속 도서관 장면을 떠올린다. 어둠이 내린 도서관, 붉은 조명 아래에서 은퇴를 며칠 앞둔 형사 서머싯 Somerset 은 홀로 책을 읽는다. 주변에는 아무도 없을 것 같지만, 멀리서 들려오는 소리가 있다. 경비원들은 카드 게임을 하며 시간을 죽이고, 그곳을 채우는 것은 바흐의 G선상의 아리아다. 책장을 넘기는 손길과 무심한 웃

음소리, 그리고 그 모든 것을 감싸는 절대적 선율.

같은 공간에 있는 사람들조차 완전히 다른 방식으로 시간을 보내고 있다. 누군가는 카드를 섞으며 무심히 밤을 흘려보내고, 누군가는 책 속에서 답을 찾으려 한다. 삶이란 본래 그런 것인지도 모른다. 같은 공간, 같은 음악, 그러나 전혀 다른 이야기. 우리는 같은 아리아를 듣지만, 각자의 방식으로 그것을 받아들인다.

그와 같은 순간이 또 있다. 영화 〈양들의 침묵〉(1991)에서 한니발 렉터 Hannibal Lecter 가 골드베르크 변주곡을 듣는 장면. 감옥 속에 갇혀 있으면서도, 그는 기괴할 정도로 우아하다. 그가 바흐를 듣는 동안, 다른 한편에서는 무자비한 살인이 벌어진다. 그리고 마치 그 순간을 축복이라도 하듯, 바흐의 음악이 흐른다. 이 아이러니한 대비 속에서, 음악은 배경이 아니다. 그것은 존재 자체로 이질감을 극대화하며, 우리가 이해할 수 없는 어떤 질서를 암시한다. 혼돈과 질서, 아름다움과 잔혹함이 공존하는 순간. 그 순간, 바흐는 신의 자리에서 내려와 인간 세계의 부조리를 목격하고 있는 듯하다.

바흐의 음악이 흐를 때, 세상은 일순간 질서를 되찾은 듯 보인다. 하지만 그것은 착각일지도 모른다. 바흐의 선율이 우리를 위로하는 것이 아니라, 우리가 그 안에서 위로를 찾아내려 애쓰는 것인지도 모른다.

우리는 같은 음악을 듣지만, 각자의 방식으로 살아간다. 영화 속에서든, 현실에서든, 누군가는 카드 게임을 하고, 누군가는 책장을 넘긴다. 누군가는 악을 행하고, 누군가는 그 부조리를 이해하려 한다. 하지만 바흐의 음악만큼은, 그 모든 것 위에서 한결같이 흐른다. 어쩌면 가장 큰 비극은, 기대와 현실의 간극을 인정하지 못하는 데서 비롯되는지도 모른다. 바흐의 아리아는 언제나 아름답지만, 우리의 삶은 그만큼 아름답지 않다. 그러나 우리가 해야 할 일은, 그 부조리 속에서도 자신의 방식으로 음악을 듣는 것 아닐까. 서머싯처럼, 어둠 속에서도 책장을 넘기며. 한니발 렉터처럼, 감옥 안에서도 조용히 음악을 감상하며.

　　나는 바흐의 아리아가 흐르는 저녁을 좋아한다. 고요 속에서 선율을 따라가다 보면, 내 안의 어떤 균열이 조금은 메워지는 기분이 든다. 어쩌면 삶이란 그런 것일지도 모른다. 기대와 현실의 간극을 완전히 없앨 수 없다면, 적어도 그 사이에 음악을 채워 넣는 것. 음악이 흐르는 공간이 온전한 쉼터가 되듯, 우리가 살아가는 곳도 그렇게 지어질 수 있다면. 모든 기대가 충족되지 않더라도, 적어도 그 틈 사이에 빛과 소리와 숨을 위한 여백이 허락된다면. 바흐의 음악처럼, 건축도, 수업도, 삶도—그 완벽할 수 없는 균형 속에서 조용히 흘러가지 않을까.

　　나는 이 감각들을 기록으로 남겨 보기로 했다. 이 글에서 소개하는 음악은 꼭 절대적인 명반은 아니다. 오히려 개인적인

취향에 가까울 수도 있고, 내 개인적인 추억과 깊이 얽혀 있을지도 모른다. 그리움과 기억의 형태로 떠오르는 이 단상들이 어디까지 의미를 가질 수 있을지는 모르겠다. 하지만 이 기록들을 조그마한 책으로 엮어 다른 이들과 나누는 일도 나름의 가치가 있을 것 같다. 음악과 건축이라는 두 세계를 오가며 떠올린 단상들, 그리고 그것이 내 삶 속에서 어떤 흔적을 남겼는지를 공유한다면, 그것도 하나의 대화가 될 수 있지 않을까.

홀로 하는 여행에서 가장 참기 힘든 순간은 역설적으로 감동의 순간이다. 그래서 홀로 하는 여행은 여행이 아니라 순례다. 페이스북의 용도가 '허세 부리기'로 귀결될 수도 있지만 본질적인 미덕은 '경험의 공유'다. 경험을 나누고 싶어 하는 것은 인간의 본질적 특성이며 인류 기술의 발전은 경험을 공유하기 위한 욕망과 궤를 같이한다.

이 글을 쓰는 동안에도 머릿속에는 마치 음악이 흐르듯 잔잔한 선율이 떠오른다. 건축과 음악, 연구와 교육, 그리고 그 속에서 피어나는 작은 기쁨과 슬픔들. 그것이 내 삶을 이루는 한 조각이라면, 나는 그 조각을 이렇게 글로, 또 하나의 공간으로 만들어보고 싶다.

아다지오 칸타빌레
— 기억과 그리움, 기술과 건축을 잇는 선율

영화 〈딥 임팩트〉(1998)에서, 지구 멸망을 앞둔 노장 우주비행사(로버트 듀발 Robert Duvall)가 시력을 잃은 젊은 후배에게 『모비딕』(1851)을 읽어주는 장면이 있다. "내 영혼에 11월의 비가 내리면…." 허먼 멜빌 Herman Melville 의 문장이 캡슐 안을 채울 때, 그것은 낭독이 아니라, 고전을 읽는 행위가 가지는 본질적 의미를 일깨운다. 우리는 유튜브의 알고리즘과 포털 사이트가 쏟아내는 정보의 홍수 속에서 살아가지만, 그런 시대일수록 우리는 더욱 원초적인 이야기와 감동을 찾게 된다. 그리하여 우리는 때때로 다시 모비딕을 펼치고, 라벨 Ravel 의 선율에 귀 기울인다.

멜빌의 문장은 장면의 묘사가 아니라, 인간과 자연의 교감을 담은 시적 울림이다.

건축학과 교수의 클래식 음악 수첩

"미끄러지듯 나아가는 고래는 온화한 기쁨, 즉 날렵한 움직임 속에서 언뜻언뜻 부드럽게 드러나는 숭엄한 휴식을 맛보고 있었다…" 그것은 마치 라벨의 피아노 협주곡에서 느껴지는 불협화음 속에서도 결국 피어나는 숭고한 조화와 닮아 있다. 이렇듯, 우리는 기억의 파편 속에서 길을 잃어도, 음악의 한 선율이, 고전의 한 문장이, 건축의 한 공간이 우리를 다시 일으켜 세운다.

클래식 음악에서 2악장은 언제나 특별하다. 대부분의 교향곡에서 2악장은 가장 서정적이고 내밀한 순간이다. 라벨의 피아노 협주곡, 쇼스타코비치의 피아노 협주곡조차, 불협화음 속에서도 2악장은 보석처럼 빛나는 순간을 선사한다. 아다지오 칸타빌레 Adagio Cantabile ―천천히, 노래하듯. 그것은 음악적 지시어가 아니라, 우리가 삶에서 취할 수 있는 태도를 담고 있다.

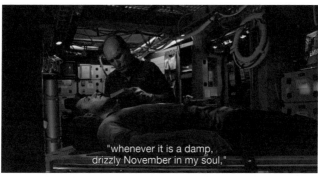

"whenever it is a damp,
drizzly November in my soul,"

영화 〈딥 임팩트〉에서, 지구 멸망을 앞둔 노장 우주비행사가 시력을 잃은 젊은 후배에게 『모비딕』을 읽어주는 장면 ©Paramount Pictures

빠름이 미덕이 된 시대에, 속도가 아닌 깊이로 가는 길. 정답이 없는 문제 앞에서 서두르지 않고 묵묵히 자신만의 답을 찾아가는 방식. 아다지오 칸타빌레는 그렇게 우리의 삶을 위한 작은 모토가 된다.

─ 기억과 기술이 만들어내는 공생의 세계

라벨의 피아노 협주곡 G장조, 2악장 아다지오 아사이 Adagio assai는 가장 연약한 아름다움이 가장 잔혹한 현실 속에서도 피어날 수 있음을 증명하는 음악이다. 1차 세계대전의 폐허 속에서, 그는 오히려 더없이 고요하고 깨끗한 선율을 만들어냈다. 음악은 상처를 지우지 않지만, 그 속에서도 끝끝내 살아남는 인간의 감정을 기록한다.

이런 의미에서, 음악과 기술의 관계는 묘한 공생을 이루고 있다. 우리는 한때 잊혔던 명연을 다시 듣고, 한때 사라질 뻔했던 음반을 디지털로 복원해낸다. 1982년 미켈란젤리 Arturo Benedetti Michelangeli가 런던 로열 페스티벌홀에서 연주한 라벨 협주곡의 실황은 THE LOST RECORDINGS 레이블을 통해 다시 태어났다. 최신의 휘닉스 마스터링 Phoenix Mastering 기술은 오래된 아날로그 녹음에서 미세한 뉘앙스까지 되살려냈다고 한다.

이것은 기록의 문제가 아니다. 한 시대의 감성과 기억을 새로운 기술을 통해 불러오는 행위이며, 과거와 현재를 잇는 다

리다. 음악이 이렇게 기술을 통해 다시 살아나듯, 건축 역시 기억을 담아 새로운 시대와 소통해야 한다.

── 건축 - 시간을 기억하는 공간

건축은 물리적 구조물에 머무르지 않는다. 그것은 장소의 기억을 보존하는 메모리 시스템이며, 시간과 인간의 흔적을 담아낸 캔버스다. 한 도시를 걸을 때, 우리는 거기에 존재하는 거리와 건물을 보는 것이 아니라, 그곳에서 흘러간 시간과 이야기를 느낀다.

건축가의 역할은 그저 설계를 하는 것이 아니다. 그는 공간 속에 흐르는 시간을 해석하고, 그것을 다음 세대에게 전달할 수 있는 형태로 남기는 사람이다. 우리가 아름답다고 느끼는 건축은 오로지 미적인 형태 때문이 아니라, 그 안에 담긴 기억과 이야기가 있기 때문이다.

기술이 발전하면서 건축도 점점 더 효율적이고 빠르게 만들어지고 있다. 그러나, 건축의 본질은 여전히 시간을 담는 것이다. 도시는 하나의 거대한 악보와 같고, 건축가는 그 안에서 새로운 해석을 시도하는 연주자이며, 기술자들은 그것이 오랜 세월을 버티며 살아남을 수 있도록 정밀한 조율을 한다.

이처럼, 기억과 그리움, 기술과 건축은 별개의 개념이 아니다. 그들은 서로를 필요로 하고, 보완하며, 새로운 형태로 진

화한다. 미켈란젤리의 라벨과 THE LOST RECORDINGS가 그러했듯이, 완벽한 순간은 존재하지 않지만, 그 순간이 지나간 자리에는 더 깊고 풍부한 감각이 남는다. 우리는 건축 속에서 시간을 기억하고, 음악 속에서 공간을 떠올리며, 기술을 통해 그것들을 새롭게 보존하고 확장한다.

음악이 끝난 후에도 잔향이 남듯, 도시와 건축이 변해도 그 기억은 계속해서 다른 형태로 되살아난다. 그리고 우리는 그 흔적들 속에서, 다시 새로운 해석과 혁신을 만들어낸다. 이것이야말로, 우리가 예술과 기술을 통해 영원히 이어질 수 있는 방식이다.

나는 아다지오 칸타빌레 Adagio Cantabile 라는 삶의 방식을 이야기하고 싶었다. 느리지만 깊이 있게, 노래하듯 살아가는 태도. 그리고 그러한 태도 속에서 자연스럽게 떠오른 몇 개의 작은 주제들 ─ 기억, 그리움, 기술, 그리고 건축 ─ 을 따라가 보았다.

때로는 과거의 문장 속에서, 때로는 오래된 음반의 한 소절에서, 그리고 때로는 도시를 걷다가 마주친 건축의 디테일 속에서, 나는 아다지오 칸타빌레를 만난다. 천천히, 그리고 노래하듯. 우리의 삶도 그렇게 흐를 수 있다면, 그것으로 충분하다.

기
억

Architecture & Classical Music

"인간에겐 일백 가지의 감각이 존재하는 듯.
그러기에 사람이 죽더라도 우리가 익히 아는
오감만 함께 사라질 뿐
나머지 아흔다섯은 살아남아 주위를 맴돌 것 같다는…."

– 안톤 체호프(Anton Chekhov)

크레모나(Cremona),
퐁키엘리 극장(Teatro Amilcare Ponchielli) 앞의 추억(2017)

1 월요일과 베토벤, 그리고 기억의 형식들

Beethoven: Piano concerto No. 4 in G Major,
Op. 58: I. Allegro moderato

　　월요일은 어떤 날인가? 어떻게든 생존해 내야 하는 날, 그리고 마침내 귀환하면 일주일의 반쯤은 지나간 것 같은 착각을 품게 되는 날이다. 그러나 착각은 종종 진실보다 더 많은 것을 말해주기도 한다. 월요일은 시간이 아닌 마음의 무게로 정의된다. 그런 날에는, 어쩌면 음악이 가장 적합한 동반자가 아닐까.

　　베토벤^{Beethoven}의 피아노 협주곡 4번 G장조. 특히 1악장 알레그로 모데라토에서 느껴지는 비장함은 월요일의 출근길에 어울린다. 그 첫 네 마디의 모티프는 중독적이다. 단번에 깊은 곳으로 끌어당기며, 한 번 듣고 나면 종일 입가를 맴도는 선율. 하지만 이 곡은 퇴근길에도 어울린다. 2악장의 고독이 마음에 스며드는 저녁에는 특히 그렇다. 피아노가 오케스트라의 엄중

한 외침에 홀로 응답하는 순간, 그 쓸쓸한 고개 돌림은 유리디체 Euridice 를 떠올리게 한다. 아니면, "Muß es sein?"이라는 질문에 "Ja, es muß sein."이라 답하는 슬픈 연인의 대화처럼 들리기도 한다. 그 뒤를 잇는 3악장 론도 비바체의 선율은 마치 고대 영웅의 칼춤처럼 유려하면서도 서정적이다. 빠른 피아노 아르페지오 Arpegio 가 새벽의 기운처럼 번져가고, 현악의 환희가 뒤를 잇는다. 음악은 결국 법열의 경지로 치닫는다.

그렇기에 이 곡은 월요일의 음악이다. 시작의 고통과 고독, 그리고 결국 환희와 관조로 승화되는 여정을 담고 있기 때문이다. 출근길과 퇴근길의 사이, 우리는 음악 속에서 또 다른 자신을 발견한다.

논문을 직접 쓰지 않은 지도 10년이 넘었다. 지도교수로서의 역할은 학생들이 논문의 서문을 써 내려가는 순간, 그 무모하면서도 수줍은 독백에 기꺼이 동행하는 것이다. 논문은 대개 영웅처럼 시작된다. 무언가를 발견하고, 무엇인가를 이루겠다는 선언으로. 그러나 대화는 결국 더 조심스러워진다. 지도교수의 역할은 그 선언에서 한 발 물러나, 마치 문외한처럼 다른 목소리를 내는 것이다. 하지만 결국 같은 주제의 변주로 대화가 이어진다.

이런 대화는 1악장을 떠올리게 한다. 이 곡은 과거의 협주곡 형식을 완전히 벗어난다. 피아노가 천둥처럼 독주를 시작하

고, 오케스트라는 멀리서 어색한 키로 공명한다. 그러나 그 어색함은 결국 이성적 대화로 승화된다. 피아노와 오케스트라가 서로 다른 곳에서 출발했지만, 결국 하나의 주제를 두고 같은 세계를 바라보게 되는 순간. 이는 대화의 본질이기도 하다. 서로 다른 관점이 만나 조화를 이루는 것, 그 속에서 혁신이 태어난다.

혁신이란 무엇일까? 누구나 떠들 수 있는 자유, 그저 새로운 것을 제시하는 것으로 혁신이 완성될 수는 없다. 베토벤의 혁신이 위대했던 이유는, 그가 과거의 전통에 질문을 던졌기 때문이다. 피아노 협주곡 4번은 초연 당시 청중들에게 낯설었을 것이다. 피아노가 오케스트라를 기다리지 않고 홀로 문을 열었으니 말이다. 그러나 그 낯섦은 곧 새로운 관습이 되었고, 이후의 협주곡 형식을 새롭게 정의했다. 진정한 혁신은 과거를 부정하는 것이 아니라, 과거를 새로운 시선으로 재구성하는 데서 비롯된다.

베토벤의 4번 협주곡이 그토록 위대한 이유는, 그 안에 인간적 기억의 형식이 담겨 있기 때문이다. 이 곡은 극히 아름다운 선율이나 대담한 형식 실험에 그치지 않는다. 그것은 기억의 층위를 구축하고, 청중을 그 층위 안으로 데려간다. 건축에 깃든 기억이 그러하듯, 음악 역시 오직 마음속에만 담을 수 있는 순간들을 만들어낸다. 인간 경험의 본질이란, 어쩌면 그러한 기억의 흔적 속에서 가장 선명히 드러나는 것이 아닐까.

건축학과 교수의 클래식 음악 수첩

월요일, 베토벤, 그리고 인간의 기억들. 이 모든 것은 결국 하나의 이야기로 수렴한다. 월요일의 무게를 견디는 것은 곧 새로운 기억의 시작을 준비하는 것이다. 베토벤의 피아노 협주곡 4번은 그 여정의 완벽한 동반자가 되어 준다. 그 속에는 시작과 고독, 그리고 결국 환희로 이어지는 인간적 여정의 모든 것이 담겨 있다.

마틴 헬름헨 Martin Helmchen 연주, 앤드류 맨지 Andrew Mange 지휘, 베를린 도이치 교향악단 Deutsches Symphonie-Orchester Berlin 협연. 베토벤 피아노 협주곡 4번 1악장 알레그로 모데라토. 헬름헨의 연주는 베토벤 4번 협주곡이 가진 혁신과 서정성을 가장 세련된 방식으로 풀어낸다. 피아노는 결코 과장되지 않으며, 모든 음이 명확한 방향성을 가진다. 1악장의 도입부―그 유명한 고요한 독백처럼 시작되는 첫 마디에서―그의 연주는 놀랍도록 내밀하다. 피아노는 거대한 선언을 하지 않고, 조용한 확신으로 문을 연다. 그리고 오케스트라는 그 확신을 조금 늦게, 마치 신중한 응답처럼 따라간다. 그 순간, 우리는 베토벤이 구축한 대화의 공간 속으로 자연스럽게 빨려 들어간다.

그의 연주는 건축적이다. 거대한 구조를 한 번에 세우는 것이 아니라, 벽돌을 하나씩 쌓아 올리듯, 논리적이고 세밀한 전개 속에서 점진적인 고조를 이룬다. 그는 특히 피아노가 오케스트라와 대화를 주고받을 때, 그 섬세한 균형을 유지한다. 이는

기교의 문제가 아니라, 음악을 어떻게 읽고, 어떻게 해석할 것인가에 대한 깊은 이해에서 비롯되는 듯하다. 결국, 이 연주는 월요일과도 닮아 있다. 출발의 고독, 중간의 갈등, 그리고 마침내 맞이하는 환희의 순간. 헬름헨은 서두르지 않는다. 그는 한 음, 한 음이 가지는 무게를 충분히 느끼게 하면서도, 청중을 조용히 설득한다. 그의 4번 협주곡은 혁신에 대한 선언이 아니라, 그것을 어떻게 받아들이고, 어떻게 자신의 것으로 소화할 것인가에 대한 깊은 사색의 결과물처럼 들린다.

Beethoven: Piano concerto No. 4 in G Major, Op. 58: I. Allegro moderato
Martin Helmchen · Deutsches Symphonie-Orchester Berlin · Andrew Manze
Beethoven: Pianos Concertos 1 & 4 ℗ RBBKultur & Alpha Classics /
Outhere Music France

2 팀파니 연주자의 즐거움

Beethoven: Symphony No. 7 in A Major,
Op. 92: IV. Allegro con brio &
Symphony No. 5 in D Minor, Op. 47: IV. Allegro non troppo

중학 시절 국어 교과서 어딘가에 수록되어 있었던 것 같
다. 어쩔 수 없는 기억의 후보정 덕분에 "나는 팀파니 연주자의
즐거움을 안다."로 시작되는 글로 잘못 기억했던 피천득 님의 수
필,『플루트 연주자』중 한 구절이다.

팀파니스트가 되는 것도 좋다. 하이든 교향곡 94번의 서두
가 연주되는 동안은 카운터 뒤에 있는 약방 주인 같이 서 있
다가, 청중이 경악하도록 갑자기 북을 두들기는 순간이 오
면 그 얼마나 신이 나겠는가? 자기를 향하여 힘차게 손을
흔드는 지휘자를 쳐다볼 때, 그는 자못 무상無上의 환희를
느낄 것이다.

베토벤의 교향곡 7번과 쇼스타코비치의 교향곡 5번, 그 4악장은 팀파니스트에게 무상의 환희를 느끼게 할 뿐 아니라, 듣는 이들에게도 음악적 열정의 정수를 선사한다.

베토벤의 7번 교향곡 4악장은 달리는 불꽃이다. 팀파니는 이 폭발적인 에너지를 재촉하며 전체 악장을 휘몰아친다. 팀파니스트는 이 악장에서 일개 연주자가 아니라 이야기의 연출자다. 반복되는 리듬의 강렬함은 심장을 두드리는 소리와 같고, 그 음표 하나하나는 어떤 고전적 열정을 담고 있다. 지휘자의 손짓에 따라 터져 나오는 팀파니의 박동은, 청중의 마음을 춤추게 하고 그들을 베토벤이 창조한 원시적이면서도 숭고한 세계로 이끈다.

그러나 이 팀파니의 울림은 강렬한 리듬 그 이상이다. 팀파니는 오케스트라의 원동력이다. 끊임없이 앞으로 나아가는 추진력은 기쁨과 자유로의 도약을 상징한다. 이 악장의 열정은 단지 승리의 외침이 아니라, 끊임없는 전진과 생의 의지에 대한 찬가다.

쇼스타코비치 5번 교향곡의 4악장에서 팀파니는 또 다른 역할을 맡는다. 그것은 그저 환희를 위한 북소리가 아니다. 그것은 저항과 폭발이다. 소리의 강렬함은 경악의 순간을 넘어, 억눌려 있던 영혼이 무너지는 듯한 감정으로 청중을 휘감는다. 팀파니는 여기서 북이 아니라 망치이며, 억압된 감정과 시대적 고뇌를 깨부수는 도구가 된다.

건축학과 교수의 클래식 음악 수첩

그 북소리는 지휘자의 손짓에 따라 터져 나오며, 혼란 속에서 빛나는 질서를 만들어 낸다. 청중은 팀파니의 맹렬한 울림 속에서 원초적인 환희가 아니라, 억눌림에서 해방되는 순간을 경험한다. 그리고 쇼스타코비치는 이 팀파니를 통해 말한다. 우리는 이 소음 속에서도 살아남았고, 여기에 있다.

4악장은 폭발적이며, 고통과 승리가 혼재된 감정의 축제다. 팀파니는 이 모든 것의 중심에 서 있다. 그것은 한낱 타악기 소리가 아니라, 영혼의 심장이 되어 그 박동으로 쇼스타코비치가 느꼈을 시대의 억압과 그것을 넘어선 생존의 선언을 맹렬히 외친다.

피천득의 글처럼, 팀파니스트는 어쩌면 지휘자를 보며 무상의 환희를 느낄지도 모른다. 그러나 베토벤과 쇼스타코비치의 손끝에서, 그들은 환희의 연주자가 될 뿐만 아니라, 음악의 숨결과 고통의 해방을 전달하는 사자使者가 된다. 이 순간, 청중은 그 울림 속에서 음악을 듣는 것이 아니라, 살아 있음을 깨닫는다.

Beethoven: Symphony No. 7 in A Major, Op. 92: IV. Allegro con brio
Bayerisches Staatsorchester · Calros Kleiber
Beethoven Symphony No. 7 in A Major, Op. 92 (Live) Ⓟ 2016 Orfeo

Dmitri Shostakovich: Symphony No. 5 in D Minor,
Op. 47: IV. Allegro non troppo
Moscow Philharmonic Symphony Orchestra · Kirill Kondrashin
Shostakovich & Kondrashin: Complete Symphonies
Ⓟ 2024 JSC "Firma Melodiya"

3 화려함 뒤에 남겨진,
말로 설명하기 어려운 아련한 잔향

Mompou: Variations on a Theme by Chopin - Var. 9. Valse

지금, 우리는 어딘가 낯선 풍경을 마주하고 있다. 점점 더 사람처럼 말하는 AI, 더 섬세하게 반응하고, 더 정확하게 이해하며, 때로는 우리보다 더 깊은 위로를 건네는 존재들. 반면, 인간은 점점 더 기계처럼 반응한다. 감정을 포장하고, 효율을 우선하며, 반복 가능한 행동을 택한다. 인간적인 것과 비인간적인 것의 경계는 흐릿해지고, 언젠가부터 서로를 닮아가는 거울처럼 맞서고 있다.

변주곡 9번은 말랑한 위로가 아니다. 뭔가 잘 맞지 않는 부분이 있어서 더 현실적으로 다가오는 위스키 같다. 한 모금 삼켰을 때 오는 순간적인 따스함과 그 뒤를 따르는 묘한 쓴맛. 그것이 아련함을 만든다. 뭔가, 딱 그리움이라 부를 수도 없고, 딱 슬

품이라 부를 수도 없는 그 감각이 있다.

그것은 완벽하게 마무리된 숙성된 맛이 아니라, 아직 다하지 못한 이야기를 머금고 있는 음악이다. 그런 점에서, 변주곡 9번은 크리스마스 이브의 밤과 참 닮아 있다. 화려함 뒤에 남겨진, 말로 설명하기 어려운 아련한 잔향처럼.

몸포우 Federico Mompou. 쇼팽 주제에 의한 변주곡. 9번 변주곡 왈츠. 다닐 트리포노프 Daniil Trifonov 연주. 트리포노프의 쇼팽 해석은, 흔히 말하는 낭만적인 쇼팽과는 다소 결을 달리한다. 그의 쇼팽은 감상적 서정이 아니다. 마치 낡은 사진첩에서 오래된 필름을 꺼내듯, 그는 쇼팽의 음악을 찬찬히 펼쳐 보이며 그 안에 숨겨진 세월과 질감을 세밀하게 들춰낸다. 그러면서도, 감정을 과장하지 않는다. 트리포노프의 터치는 정교하고 절제되어 있다. 그는 감정을 직접적으로 쏟아내는 대신, 시간이 스며든 음악 속에서 그 감정을 여백처럼 남겨둔다.

Federico Mompou: Variations on a Theme by Chopin - Var. 9. Valse
Daniil Trifonov
Chopin Evocations ℗ 2017 Deutsche Grammophon GmbH, Berlin

4 비와 아다지오,
그리고 스며드는 기억

Beethoven: Piano Trios

어떤 비는 우리의 생각을 부드럽게 만든다. 그 비는 지나간 시간과 사라진 얼굴들, 그리고 아직 오지 않은 무언가를 천천히 떠올리게 한다. 하지만 그 기억들은 결코 날카롭지 않다. 그것은 마치 이슬비처럼 조용히 마음속에 스며든다. 천천히, 그러나 확실하게. 그 비는 우리의 감정을 적시고, 우리의 상념을 잔잔히 흔든다.

베토벤의 피아노 트리오 중 아다지오 악장들은 그 비와 닮았다. 피아노 트리오 1번 2악장 아다지오 칸타빌레는 물결처럼 잔잔하게 스며들며, 과거와 현재, 그리고 희미한 미래를 잇는다. 이 음악은 시간을 느리게 흐르게 만들고, 그 느린 흐름 속에서 우리는 자신과 대면하게 된다. 음 하나하나가 마치 떨어지는 빗

건축학과 교수의 클래식 음악 수첩

방울 같아서, 조용히 마음을 적시며 우리의 내면을 어루만진다.

피아노 트리오 3번 2악장 아다지오 칸타빌레 콘 바리오치니는 마치 한낮의 이슬비와 같다. 그 비는 밝은 날의 온기를 완전히 지우지는 않지만, 햇빛과 구름 사이에서 묘한 균형을 이루며 우리를 감싸 안는다. 이 악장은 섬세한 변화와 음색의 대화를 통해 우리의 감정을 천천히 흔들며, 현실과 꿈의 경계에서 우리를 조용히 머물게 한다.

그리고 피아노 트리오 4번 가센하우어 2악장 아다지오는 가을비처럼 깊고 묵직하다. 그것은 그저 스치는 감정이 아니라, 오랜 시간에 걸쳐 응축된 기억의 무게를 담고 있다. 이 음악은 비처럼, 서서히 모든 것을 적셔내며, 우리가 잊고 있던 순간들, 그리고 잃어버린 소망들을 떠올리게 한다.

아다지오의 음악은 시간의 속도를 늦추고, 그 느린 흐름 속에서 우리를 깊은 고요로 이끈다. 비와 음악, 그리고 어렴풋이 스며드는 가을의 냄새가 어우러질 때, 우리는 잠시 세상이 멈춘 듯한 느낌에 빠져든다. 모든 것이 잠잠해지는 이 순간, 우리는 생각한다. 지나간 시간들과 그 안에 담긴 흔적들, 그리고 여전히 우리 앞에 펼쳐질 미래를.

아름다움에는 이유가 없다. 이유 없는 아름다움만이 우리를 위로하고, 우리를 새롭게 한다. 베토벤의 아다지오 악장들은 그러한 아름다움을 품고 있다. 그것은 귀에 익은 선율이 아니라,

우리가 느끼지 못했던 감정을 열어주는 문과도 같다. 빗방울처럼 떨어지는 음 하나하나가 우리의 감각을 자극하고, 우리의 내면을 물들인다.

비와 음악, 그리고 기억. 그것들은 서로를 비추며, 우리를 새로운 하루로 인도한다. 베토벤의 아다지오와 함께하는 이 시간, 모든 것이 조용히, 그러나 강렬하게 우리 안에서 울린다.

단순함 속에서 베토벤이 남긴 감정의 흔적들이 하나둘 떠오른다. 감정은 과장되지 않고, 대신 더욱 깊이 스며든다. 판 베를 트리오 Van Baerle Trio 의 연주는 베토벤의 아다지오가 지닌 본질적인 고요함과 깊이를 정교하게 그려낸다. 그들의 해석은 감정의 과장을 피하면서도, 베토벤의 선율이 지닌 내밀한 서정을 투명하게 드러낸다. 피아노는 절제된 울림 속에서 선율의 흐름을 정교하게 조율하고, 바이올린과 첼로는 한 음 한 음을 대화하듯 주고받으며, 서로를 조심스럽게 감싼다. 이들의 앙상블은 마치 빗방울이 고요한 연못 위로 부드럽게 떨어지는 순간처럼, 자연스럽고도 필연적인 조화를 이루며 음악을 흘려보낸다.

Van Baerle Trio
Beethoven: Complete Works for Piano Trio ℗ 2020 Challenge Classics

 Piano Trio in E flat Major Op. 1, No. 1: II. Adagio cantabile

 Piano Trio in C Minor Op. 1, No. 3: II. Andante cantabile con Variazioni

 Piano Trio in B flat Major Op. 11: II. Adagio

건축학과 교수의 클래식 음악 수첩

5 겨울의 풍경

Sibelius: Symphony No. 2 In D Major,
Op. 43: 4. Finale (Allegro moderato)

천천히 내려지는 커피의 향기가 주방을 채우고, 그 온기가 새벽의 차가움을 조금씩 밀어내는 듯했다. 이런 아침에는 커피와 음악, 그 두 가지만 있으면 충분하다.

헤드폰을 끼고 시벨리우스 Jean Sibelius 를 불러냈다. 발밑의 눈이 사각사각 울리고, 머리 위에서는 거대한 침엽수가 겨울바람에 흔들리고 있었다. 음악은 차가운 북유럽 공기가 만들어내는 진동처럼 느껴졌다.

2악장은 시모 해위해 Simo Häyhä 를 떠올리게 한다. 겨울전쟁의 전설적인 핀란드 스나이퍼. 그는 하얀 눈 속에 몸을 숨기고, 호흡을 죽이며 적을 기다렸다. 그의 침묵은 마치 이 악장에 담긴 어둡고 깊은 음색과 닮아 있었다. 어쩌면, 음악 속에 담긴

그 긴장감은 그와 같은 무언가를 닮았는지도 모른다.

4악장의 웅장한 피날레에서 짙은 어둠은 천천히 물러가고, 하늘에는 붉은 빛이 스며들기 시작한다. 눈이 덮인 대지 위로 햇빛이 퍼지면서 세상이 새로운 색을 입는다. 승리를 알리는 듯한 브라스 섹션의 울림은 그 순간을 온몸으로 환호하는 자연의 목소리처럼 들린다.

커피잔을 내려놓고 창밖을 바라본다. 겨울의 풍경은 여전히 차갑고 고요하지만, 내 마음에는 무언가 따뜻하고 단단한 것이 자리 잡고 있었다.

네메 예르비 Neeme Järvi 의 시벨리우스 교향곡 2번 해석은, 한 편의 영화처럼 선명한 장면들을 그려낸다. 마치 깊은 눈 속에서 사라졌다 나타나는 발자국처럼, 소리의 밀도를 조절해 감정을 고조시킨다. 그러면서도, 지나치게 극적이거나 감상적으로 흐르지 않는다. 그의 시벨리우스는 항상 절제된 감정을 유지하며, 자연의 광활함 속에 인간의 작은 존재를 담아낸다. 4악장으로 넘어가면, 예르비는 서서히 색채를 바꾸어 간다. 첫 도입부에서는 여전히 회색빛 안개가 깔려 있지만, 점차 그 안에서 빛이 스며든다. 그리고 마침내, 찬란한 피날레에서 모든 것이 하나로 응집되며 거대한 서사적 결말을 향해 치닫는다. 그의 시벨리우스는 승리를 외치는 것 같으면서도, 동시에 그 승리가 지나온 길의 고통과 인내를 담고 있음을 잊지 않는다.

건축학과 교수의 클래식 음악 수첩

이 연주는 북유럽의 풍경을 묘사하는 데 그치지 않는다. 그것은 한 사람이 혹독한 겨울을 지나며 서서히 성장하는 이야기이며, 차가운 공기 속에서 더 단단해지는 정신에 대한 이야기다. 음악이 끝나고 나면, 창밖의 겨울은 여전히 차갑지만, 듣는 이의 내면에는 따뜻하고 단단한 무언가가 자리 잡고 있다. 네메 예르비의 시벨리우스는 그 차가운 세계 속에서도, 고요하지만, 분명한 불꽃을 남긴다.

Sibelius: Symphony No. 2 In D, Op. 43: 4. Finale (Allegro moderato)
(Live From Konserthuset, Goteborg / 2001)
Gothenburg Symphony Orchestra · Neeme Järvi
Sibelius: The Symphonies; Tone Poems ℗ 2005 Deutsche
Grammophon GmbH, Berlin

6 완벽한 순간은 기억 속에서만 온전히 존재한다

Rimsky-Korsakov: Scheherazade,
Op. 35: III. The Young Prince and the Young Princess.
Andantino quasi allegretto

우리는 종종 중요한 것들을 잃어버리곤 한다. 논문이나 보고서를 쓰며 저장을 깜박하고, 무심코 한 번의 키 터치로 모든 작업을 날려버린 적이 몇 번이나 있었던가. 그러나 그런 기술적 실수보다 더 아쉬운 건 새벽 꿈속에서 느꼈던 생생한 촉감이나 전율이 현실로 돌아오며 영영 복원되지 않을 때다. 그 순간의 감각과 영감은 손끝을 스치듯 사라져버리고, 이후로는 단지 신화처럼 남을 뿐이다.

설사 그 글이, 그 작업이 온전히 복원된다고 해도, 혹은 애초에 잃어버린 적이 없었다고 해도, 그 순간의 맛은 다시금 느낄 수 없을 것이다. 와인도 음식도 영화도, 우리가 탐닉했던 것은 어떤 대상이 아니라 그 순간의 감흥, 찰나의 생명감이었다.

건축학과 교수의 클래식 음악 수첩

기억은 시간의 손길 아래 윤색되고, 덧칠된다. 그래서 우리는 사진을 찍고, 동영상을 저장하며, 그 순간을 붙잡으려 애쓴다. 그러나 인간의 백 가지 감각 중 겨우 다섯 가지만 포착한다고 해서, 그 완벽한 감흥을 다시 불러낼 수 있는 것은 아니다. 모든 감각이 살아 숨 쉬는 그 순간은 오직 기억 속에서만 생존한다.

결국, 우리가 살아가기 위해 필요한 건 이야기다. 살아남으려면 이야기를 만들어야 한다(움베르토 에코, 『전날의 섬』(1994)). 인생의 중요한 순간들은 지나간 시간에 의미를 부여하며 생명을 얻는다. 우리가 태워버린 수많은 기억의 단편들은 이야기를 통해 엮이고, 그렇게 의미를 가진다. 잃어버린 순간들은 복원할 수 없지만, 우리는 그것들을 이야기 속에서 다시 살아나게 한다. 완벽한 순간이란, 어쩌면 기억 속에서만 온전히 존재하는 법이다.

카라얀 Herbert von Karajan 의 세헤라자드 Scheherazade 는 한 폭의 그림처럼 정교하면서도, 동시에 지나간 시간 속에서 흐릿해져 가는 추억처럼 아련하다. 금관과 목관이 교차하며 만들어내는 음향의 섬세한 결, 바이올린이 속삭이듯 풀어놓는 선율들은, 우리가 잃어버린 감각들을 되살리려는 시도처럼 들린다. 그러나 결국, 우리는 그 기억을 온전히 되찾지 못한다. 대신, 그리움과 이야기만이 남는다. 세헤라자드가 천일 동안 이야기를 이어

나가며 자신의 삶을 지켜냈듯이, 우리 역시 지나간 순간들을 잃어버리지 않기 위해 끊임없이 이야기를 만들어낸다. 그리고 젊은 왕자와 공주의 선율은, 우리가 끝내 붙잡지 못한 어떤 기억을 대신해, 음악이라는 형태로 우리 곁에 남는다.

Rimsky-Korsakov: Scheherazade, Op. 35: III. The Young Prince and the Young Princess. Andantino quasi allegretto
Michel Schwalbé · Berliner Philharmoniker · Herbert von Karajan
Romantic Karajan ℗ 1967 Deutsche Grammophon GmbH, Berlin

건축학과 교수의 클래식 음악 수첩

7 혼란과 질서 사이의 찰나에
존재하는 경이로움

Beethoven: Symphony No. 9 in D Minor,
Op. 125 - III. Adagio molto e cantabile

베토벤 9번 교향곡을 넘어설 수 있는 작품이 과연 있을까? 아니, 어떤 인간도 이 걸작을 초월할 수 없음은 자명하다. 이것은 하나의 음악이 아니라, 신의 영역을 엿보게 하는 창이며, 인간이 그 이상을 향해 끊임없이 다가가려는 여정 그 자체다.

AI가 아무리 발전한다 해도, 베토벤이 품었던 이상과 그 이상에 가까워지려는 열망을 담아낼 수는 없다. 음악이란 숫자와 알고리즘의 조합이 아니라, 혼란과 질서 사이의 찰나에서 피어나는 경이로움이기 때문이다.

── 하늘엔 영광, 지상엔 음악이

베토벤 9번은 우리에게 이 진리를 상기시킨다. 그것은 인

간이 창조할 수 있는 최상의 경지이며, 동시에 인간을 그 이상으로 끌어올리는 위대한 약속이다.

그중에서도 3악장 아다지오 몰토 에 칸타빌레는 흔한 아다지오가 아니다. 그것은 베토벤이 쌓아 올린 모든 감정과 사색이 하나의 순결한 흐름 속에서 녹아든 순간이며, 인간이 도달할 수 있는 가장 숭고한 내면적 성찰의 정점이다.

프루트뱅글러 Wilhelm Furtwängler 가 설파한 느림의 미학은 프릭차이 Ferenc Fricsay 의 손끝에서 빛을 발하며, 아다지오는 마치 꿈처럼 깨고 싶지 않은 아름다움으로 이어진다. 그것은 삶의 흐름이 방향을 바꾸고, 찬미의 순간을 향해 나아가기 위한 관조의 시간과도 같다.

프루트뱅글러의 바이로이트 Bayreuther Festspiele 앨범(1951)이 가진 음향 기술의 한계는 견디기 힘들 정도였지만, 프릭차이의 정교한 레코딩은 그 경계를 뛰어넘는다. 그 정교함 속에서, 인간 정신이 법열法悅 의 경지를 향해 나아가는 찬란한 순간이 한층 더 생생하게 다가온다.

이 악장은 앞선 두 개의 악장이 쌓아올린 긴장과 장대한 전개를 잠시 멈추고, 숨을 돌리며 영혼이 스스로를 들여다보는 시간이다. 프릭차이는 이 아다지오를 기교적으로 아름다운 서정이 아니라, 우주의 질서 속에서 인간이 발견하는 작은 법열처럼 다룬다. 그의 해석 속에서 바이올린 선율은 하나의 노래가 아

니다. 그것은 마치 한 인간이 가장 내밀한 속삭임을 음악으로 풀어내는 듯한 감각을 준다. 그리고 그 속삭임은 점점 더 깊어져, 마침내 세계와 화해하는 순간으로 나아간다.

프릭차이의 3악장이 유독 아름다운 이유는 서정성 때문이 아니다. 그것은 느림 속에서도 목적을 향해 나아가는 힘을 품고 있기 때문이다. 아다지오는 그 자체로 멈춰 있는 것이 아니다. 그것은 준비이며, 기다림이며, 다가올 피날레를 향한 하나의 강력한 흐름이다. 그리고 이 흐름이야말로 베토벤의 위대함이다. 그는 단 한 순간도 정체되지 않는다. 심지어 가장 느린 악장에서도.

카라얀 Herbert von Karajan 의 3악장은 세련되었고, 아바도 Claudio Abbado 는 투명함을 가졌다. 반트 Günter Wand 는 단단한 구조 속에서 균형을 잃지 않았다. 그러나 프릭차이는 그 모든 요소를 하나로 엮어내며, 음악이 표면적인 서정성을 넘어 인간적 따뜻함과 철학적 깊이를 동시에 품을 수 있음을 증명한다. 바이올린은 바흐의 **아리오소** Arioso 처럼 노래하고, 목관은 마치 멀리서 불어오는 바람처럼 조용히 선율을 가로지른다. 그리고 그 모든 소리들은 점차 하나의 유기적인 움직임 속으로 융합된다.

이 악장을 들으며 우리는 깨닫는다. 9번 교향곡의 위대함은 단지 피날레의 환희에 있는 것이 아니라, 그 환희에 이르는 과정에 있다. 그리고 그 과정 속에서, 가장 고요하고 가장 내면적인 순간을 포착하는 것이 바로 3악장이다. 여기에는 승리도,

외침도 없다. 대신, 무언가 더 깊고, 더 개인적이며, 더 절대적인 것이 있다.

프릭차이가 만들어낸 3악장은 마치 한 인간이 삶의 마지막 순간, 모든 욕망과 갈등을 내려놓고 조용히 자신과 대면하는 장면과도 같다. 그리고 그 순간, 음악은 평범한 위로가 아니라 하나의 길이 된다. 그것은 신이 인간에게 허락한 가장 아름다운 쉼표이며, 음악이 존재하는 가장 순수한 이유다.

이 악장은 끝나지 않는다. 그것은 마치 시간의 가장 깊은 곳에서 천천히 흘러가는 어떤 존재처럼, 우리의 내면 속에서 오랫동안 머문다. 그리고 마침내 4악장의 찬란한 피날레가 시작될 때, 우리는 깨닫는다. 베토벤이 우리에게 남긴 것은 승리의 송가가 아니라, 그 송가에 다다르는 가장 고요한 길이었다는 것을.

Beethoven: Symphony No. 9 in D Minor, Op. 125 - III. Adagio molto e cantabile
Berliner Philharmoniker · Ferenc Fricsay
Beethoven: Egmont Overture; Symphony No.9 ℗ 1958 Deutsche
Grammophon GmbH, Berlin

건축학과 교수의 클래식 음악 수첩

8 상실의 흔적

Shostakovich: Piano Concerto No. 2 in F Major,
Op. 102: II. Andante

우리가 한 번도 경험하지 않은 이별의 슬픔을 느낄 수 있다면, 마주하지 못한 상실의 시대를 애도하는 것도 가능할 것이다. 인간은 흔적으로 살아가는 존재다. 경험하지 않은 아픔조차도, 어쩌면 오래전부터 우리 안에 잠들어 있었던 고통의 기억처럼 스며든다. 누군가의 상실이 우리의 상실이 되고, 지나간 세월의 애도가 우리의 애도가 되는 순간이 있다.

이것은 소박한 공감이나 상상의 힘을 넘어선 어떤 본능이다. 우리는 고향을 떠난 난민의 발걸음 속에서, 전쟁터에서 사라진 이름 없는 이들의 침묵 속에서, 자신이 겪지 않은 상실을 마치 자신의 것으로 느끼며 가슴 깊이 애도한다. 그들의 슬픔은 우리가 직접 겪지 않았기에 더 순수하고, 더 진실한 모습으로 다가

온다. 그것은 우리의 것이 아니라서 더 크게 울리고, 우리의 것이 아니라서 더 오래 머문다.

때로는 겪지 않은 슬픔이 오히려 더 날카롭게 다가온다. 마치 물에 떠 있는 고요한 배처럼, 상실은 우리의 내면 깊숙한 곳에 잠들어 있던 결핍과 손실을 드러낸다. 타인의 고통 속에서 우리는 자신이 잃어버린 시간, 잃어버린 가능성을 발견한다. 마주하지 못했던 상실은 결국 우리를 통해 다시 살아난다. 이것이 애도의 본질이다. 그것은 타인의 것이면서도, 동시에 우리의 것이다.

우리가 한 번도 만나지 못한 사람들을 애도할 수 있는 이유는 무엇일까? 그것은 우리가 인간이라는 사실 때문이다. 인류가 지나온 길은 언제나 흔적의 집합이었다. 사라진 이름들, 부서진 순간들, 잃어버린 시간들. 우리가 그들의 고통을 애도하는 것은, 곧 우리가 잃어버린 모든 것의 이름을 불러주는 행위다. 애도는 기억의 회복이면서, 동시에 삶의 약속이다. 그것은 우리가 타인의 고통을 자신 안에 받아들이며, 자신의 결핍을 타인의 이야기로 채우는 방식이다.

몸소 겪지 않은 상실을 애도하는 것은, 막연히 아픔을 나누는 행위가 아니다. 그것은 상실의 흔적을 새로운 이야기로 엮어내는 과정이다. 우리가 느끼는 모든 감정은 그저 지나가는 것이 아니라, 우리가 무엇을 잃었는지를 이해하고 그것에 의미를

부여하려는 시도이다. 마치 오래전 잃어버린 기억처럼, 그 상실은 우리를 통해 다시 살아난다. 그리고 그것은 하나의 이야기가 된다.

우리가 겪지 않은 슬픔을 애도할 수 있다면, 듣지 못한 음악에서도 그리움을 느낄 수 있다. 그것은 마치 존재하지 않았던 기억이 어떤 낡은 책의 한 페이지처럼 우리 마음 어딘가에 접혀 있었다는 것을 깨닫는 순간과 같다. 쇼스타코비치 피아노 협주곡 2번의 2악장은 바로 그런 음악이다. 그것은 특정한 누군가를 향한 애도가 아니라, 세상의 모든 잃어버린 것들을 위한 침묵 속의 노래다.

이 곡은 처음부터 끝까지 조용히 속삭인다. 격정적인 감정의 폭발도, 노골적인 비극도 없다. 대신, 피아노는 마치 잃어버린 시간을 애도하듯 낮고 부드러운 음색으로 흐른다. 현악기가 그 뒤를 따라 조심스럽게 감싸고, 음악은 한없이 쓸쓸한 풍경을 그려낸다. 마치 오래된 필름 속에서 사라져버린 얼굴들이 다시 희미하게 떠오르는 것처럼, 그리움은 이 곡의 선율 속에서 천천히 형체를 갖춘다.

알렉산더 토라제 Alexander Toradze 의 연주는 이 애도의 정서를 더욱 깊게 만든다. 그의 피아노는 마치 잃어버린 순간을 다시 불러오려는 듯한 조심스러운 손길을 닮아 있다. 그는 과장 없이, 그러나 극도로 섬세하게 이 곡을 다룬다. 지나치게 감정을 드러

내지 않으면서도, 그의 음 하나하나에는 그 자체로 스러져가는 기억의 무게가 담겨 있다. 그의 연주는 너무나 조용하게 흐르다가도, 마치 한숨을 삼키듯 미묘한 떨림으로 다가온다. 피아노의 울림이 사라지고 난 뒤에도, 그 여운은 쉽게 가시지 않는다.

파보 예르비 Paavo Järvi 와 프랑크푸르트 라디오 심포니 오케스트라 Frankfurt Radio Symphony Orchestra 는 이 음악의 조용한 아픔을 한층 더 깊이 있게 만들어준다. 지휘는 절제되어 있지만, 그 속에는 잔잔한 물결처럼 미묘한 흐름이 있다. 오케스트라는 피아노의 독백을 조용히 받쳐주면서, 그 쓸쓸한 아름다움을 더욱 부각시킨다. 전체적으로 무언가를 말하려 하기보다, 말하지 않는 것의 힘을 보여주는 연주다.

이 곡이 특별한 이유는, 그것이 특정한 상실에 대한 애도가 아니라는 점이다. 쇼스타코비치는 이 곡을 자기 아들에게 헌정했지만, 그 선율 속에는 개인적인 감정을 넘어서는 무언가가 있다. 그것은 마치 누구라도 자신의 이야기로 받아들일 수 있는 여백을 남긴 음악처럼, 각자의 잃어버린 순간을 떠올릴 수 있도록 우리를 이끈다.

우리가 한 번도 만나지 못한 사람을 애도할 수 있듯이, 이 음악은 우리의 것이 아니었던 슬픔을 우리 것으로 만든다. 지나간 시대, 알지 못하는 얼굴, 우리가 손을 뻗어도 닿을 수 없는 무언가. 쇼스타코비치의 2악장은 그 모든 것들을 조용히 끌어안는

다. 그리고 마치 지나간 시간을 향한 마지막 인사처럼, 피아노의 선율은 천천히 사라져 간다.

Shostakovich: Piano Concerto No. 2 in F Major, Op. 102: II. Andante
Alexander Toradze · Frankfurt Radio Symphony Orchestra · Paavo Järvi
Shostakovich: Piano Concertos Nos. 1 & 2 ℗ 2012 Pan Classics

9 꿈꾸는듯 아름다운 아르페지오

Beethoven: Piano Concerto No.3 in C Minor,
Op. 37 - II. Largo

학생들은 대개 자연의 대상을 참조하여 추상화하는 과정을 선호한다. 전형적인 조형 교육의 영향일 수도 있지만, 이는 우리의 인지 구조가 이미 익숙한 것을 기반으로 새로운 형상을 만들어내는 데 더 익숙하기 때문일 것이다. 이를테면, 고래가 수면 위로 점프하는 모습을 추상화한 형상처럼, 학생들은 어떤 구체적인 대상을 출발점으로 삼아 이를 변형하는 과정을 즐긴다.

성균관대 저학년 기초 CAD 수업인 '디지털 모델링'. 여기에서 제시된 개념은 디지털 클레이이다. 전통적인 찰흙 작업이 손의 감각을 통해 형태를 만들어내는 과정이라면, 디지털 클레이는 이러한 과정을 디지털 도구로 재현한 것이다. 이 과정의 본질은 결과로서의 형상이 아닌, 형상이 만들어지는 탐구의 과정

에 있다. 초기에는 구체적인 목표 형상이 정해져 있지 않다. 오히려 디지털 오브젝트를 변형하고 실험하면서, 학생들은 자유로운 조형 가능성을 탐색하고 이를 통해 새로운 형태를 발견하게 된다. 그리고 이 과정에서 자신이 만든 형상에 적합한 이름을 붙이는, 일종의 창조적 발견의 순간을 경험하게 된다.

그런데 램프쉐이드(전등 외피)를 만드는 과정에서 관찰된 흥미로운 점은, 많은 학생이 형태의 아름다움에 그치지 않고, 연계된 기능을 고려하면서 형태를 다듬는다는 것이다. 예를 들어, 광원의 빛이 새어 나오는 효과를 염두에 두고 외피 조각의 틈을 조절하거나, 이음새의 형태를 다듬는 작업을 시도하는 학생들이 적잖이 나타났다. 이는 형태와 기능을 동시에 고려하는 설계자의 자연스러운 태도를 보여준다.

> 음악가는 영혼과 영혼을 잇고,
>
> 건축가는 다리의 두 꼭짓점을 잇는다.
>
> - 영화 〈카핑 베토벤(Copying Beethoven)〉(2006) 중에서

이 말처럼, 기능이 없는 형태란 순수 예술에서만 가능한 일이다. 설계 과정에서 형태는 언제나 어떤 목적을 수반하며, 그것은 기능과 긴밀히 연계된다. 디지털 설계 도구는 이러한 과정을 촉진하는 강력한 매개체가 된다. 형태를 조형하는 도구에

서 그치는 것이 아니라, 형태와 성능을 끊임없이 비교하고 적절한 해결책을 찾아가는 폼파인딩 Form-Finding Process *의 도구로 작동한다.

> 건반을 눈으로 내려다보며 악상을 시험해 보고 쉽게 기록할 수 있는 장점에다가 음계의 경계를 넘나들 수 있는 착상의 자유로움이 더해지자 작곡가들의 생산성은 크게 높아졌다.
> – 나성인, 〈베토벤 현악사중주〉(2021)

피아노는 일반적인 악기가 아니라 작곡가의 창작을 도와주는 도구였다. 마찬가지로, 디지털 도구는 조형 작업에서 장인의 도구가 아닌 설계자의 도구로 작동한다. 디지털 도구를 형태를 만들기 위한 기술로 가르치는 것과, 형태와 기능의 조화를 탐구하는 도구로 가르치는 것은 근본적으로 다른 접근이다.

베토벤의 피아노 협주곡 3번 초연 일화를 떠올려 보자. 악보조차 완성되지 않은 상태에서 청중과의 즉각적인 교감을 통해 연주를 이어간 그의 모습은, 연주가 아니라 슈퍼컴퓨팅에 가까웠다. 피아노라는 절대 도구를 통해 베토벤은 청중의 반응 속에

* 기존의 설계 방식이 건축가가 원하는 형태를 직접 그려서 만드는 것이라면, form-finding은 물리 법칙(중력, 힘의 균형 등)이나 알고리즘을 이용해 형태를 생성하고 최적화하는 방식이다.

성균관대 건축학과 저학년 기초 CAD 수업인 〈디지털 모델링〉 중
'디지털 클레이' 작업의 사례

서 실시간으로 성능과 형태를 시뮬레이션하며, 폼파인딩을 시연한 것이다. 이는 설계자가 디지털 도구를 사용해 끊임없이 시도와 수정, 발견을 반복하며 최적의 결과를 찾아가는 과정과 다르지 않다.

그리고 이제, 미켈란젤리의 베토벤을 만나보자. 2악장 라르고가 전해주는 서정적 아름다움은 듣는 이를 한없이 사로잡는다. 그 선율은 마치 손을 잡아줄 듯 하다가 다시 멀어지고, 따스하다가도 냉담하다. 밀당을 거듭하는 그 음악 속에서, 마침내 우리는 피아노라는 절대도구를 득도한 미켈란젤리의 마법과 마주

한다. 초연한 듯하지만 결코 장중하지 않고, 그렇다고 처연하지도 않은 꿈꾸는 듯한 아르페지오. 그 순간, 시간은 멈추고, 우리는 아직 흐린 수요일 아침을 받아들일 준비가 되지 않은 채, 마치 베토벤의 손끝에서 피어나는 완전한 형상을 바라보게 된다.

형태는 결과물의 전부가 아니다. 그것은 실험과 발견, 그리고 우리의 내면적 갈망이 서로 교차하며 이루어낸 과정이다. 베토벤이 피아노 앞에서 그랬던 것처럼, 설계자는 디지털 도구를 통해 자신의 우주를 탐구한다. 그렇게 만들어진 형상은 물질적 형태를 넘어, 우리의 기억과 감정 속에 살아있는 진정한 조형물이 되는 것이다.

"너무 장중하지 않아서
그렇다고 너무 처연하지도 않아서
하지만 꿈꾸는듯 아름다운 아르페지오는
봄의 끝자락을 차마 놓지 못한다는…."

Beethoven: Piano Concerto No. 3 in C Minor, Op. 37 - II. Largo (II) (Live)
Arturo Benedetti Michelangeli · Wiener Symphoniker · Carlo Maria Giulini
Beethoven: Piano Concertos Nos. 1 & 3 ℗ 1987 Deutsche Grammophon
GmbH, Berlin

건축학과 교수의 클래식 음악 수첩

10 알레그레토라는 빠르기

Beethoven: Symphony No. 7 in A Major,
Op. 92: II. Allegretto

영화 〈킹스 스피치 King's Speech 〉(2010)에서 가장 감동적인 순간은 조지 6세 콜린 퍼스(Colin Firth)가 첫 전시 연설을 하는 장면이다. 불확실함과 떨림, 그 속에서 서서히 뚜렷해지는 그의 목소리는 한 사람의 내면적 승리이자 집단적 희망의 승화였다. 그의 조마조마한 고백과도 같은 연설을 배경으로, 베토벤 교향곡 7번의 2악장이 흐른다. 초연한 선율은 마치 조지 6세의 고통을 조심스레 안아주는 듯하면서도, 승리의 순간을 향해 한 걸음씩 다가가게 하는 인내와 힘을 전달한다. 알레그레토. '조금 빠르게'라는 짧은 지시어가 이토록 다층적일 수 있을까. 그 악장은 교향곡 전체의 열광적 무도회 속에서도 가장 느릿한 춤을 춘다. 그러나 느림 속에는 지친 디오니소스의 숨결 같은 활기가 있다.

이 느림을 조율하고, 그 리듬의 의미를 해석하는 것은 결국 지휘자의 몫이다.

영화 〈타르 Tár〉(2022)에서 타르 역의 케이트 블란쳇 Catherine Blanchet 은 이렇게 말한다. 지휘자의 역할은 메트로놈처럼 시간을 재는 것이 아니라고. 지휘자는 악보 속 시간을 멈추게 하고, 다시 흐르게 하며, 작곡가의 기억에 더 가까이 다가서는 사람이다. 그 시간을 다스리는 과정에서 알레그레토는 빠르기의 문제가 아니라 감각의 층위로 다가온다. 기술적 완벽함을 넘어, 그것을 어떻게 해석하고 조율할 것인가. 장소도 마찬가지다. 장소는 지리적 공간이 아니라, 기억과 시간이 얽힌 서사다. 장소의 리듬을 조율하고, 그 속에 새겨진 원전의 기억을 해석하는 것은 건축가의 역할이다.

귀도 칸텔리 Guido Cantelli 와 필하모니아 오케스트라 Philharmonia Orchestra 가 1956년에 남긴 베토벤 교향곡 7번 2악장은 모노 녹음임에도 그 자체로 생동감과 디테일의 정점을 보여준다. 생명이 지닌 구조와 균형, 리듬 속 감성을 명료하게 담아낸 연주는 시간이 지날수록 더욱 빛난다. 칸텔리의 알레그레토는 점심 식사 후의 느릿한 걸음처럼, 삶의 정적인 순간들 속에서도 우아함을 잃지 않는다.

칸텔리는 37세라는 젊은 나이에 비행기 사고로 세상을 떠났다. 그의 마지막 비행은 역설적으로도 너무 짧았다. 1971년,

인공신경망 기술의 모체가 된 퍼셉트론Perceptron 의 창시자 프랭크 로젠블랫Frank Rosenblatt * 역시 생일날 보트 사고로 생을 마감했다. 천재적 재능이 천수를 다하지 못하고 떠날 때, 우리는 상상하지 않을 수 없다. 그들이 더 오래 살았다면 세상은 어떻게 달라졌을까? 정조대왕이 요절하지 않았다면 조선의 근대는 앞당겨졌을까, 아니면 그도 결국 병든 왕국의 한 군주로만 남았을까?

하지만 종종 역사의 거대한 인물들보다 낭만적인 천재들의 요절이 더 아프게 느껴진다. '붉은 돼지'의 모델이자 비행정 시대를 이끌었던 이탈로 발보Italo Balbo, 소행성 B612에서 왔을 생텍쥐페리Antoine de Saint-Exupéry, 북아프리카의 별, 한스 요아힘 말세예Hans-Joachim Marseille, 그리고 귀도 칸텔리. 그들은 모두 비행기 사고로 세상을 떠났다. 그들이 남긴 시간은 짧았지만, 그 안에 압축된 빛과 같은 삶은 결코 잊히지 않는다.

칸텔리의 알레그레토를 듣는 순간, 우리는 그 느릿한 리듬 속에서 생의 충만함과 결핍을 동시에 느낀다. 점심 식사 후의 평온함과, 비행 중 갑작스런 추락 사이의 거리. 음악은 그 간극을 조용히 메운다. 칸텔리가 그 짧은 생애 속에서 다져 넣은 것은

* 1958년, 프랭크 로젠블랫(Frank Rosenblatt)은 퍼셉트론(Perceptron)이라는 개념을 발표했다. 이는 컴퓨터가 스스로 학습할 수 있도록 만든 최초의 인공지능 모델이었다. 퍼셉트론은 오늘날 딥러닝(Deep Learning)의 출발점이라고 볼 수 있다.

다름 아닌, 이런 순간을 기억하게 만드는 힘이다. 그의 알레그레토는 느리지만 결코 무겁지 않다. 그것은 장소처럼 시간을 품고, 우리가 지닌 모든 결핍과 추억 속에서 조용히 춤춘다.

Beethoven: Symphony No. 7 in A Major, Op. 92: II. Allegretto
Philharmonia Orchestra · Guido Cantelli
Icon : Guido Cantelli ℗ 1960 Parlophone Records Ltd.

건축학과 교수의 클래식 음악 수첩

11 음악이 끝난 후에도
선율은 여전히 남아 있다

Chopin: Piano Concerto No. 1 in E minor,
Op. 11: II. Romanza: Larghetto

쇼팽이 피아노 협주곡 1번, 2악장 로망스 라르게토에 대해 친구 보이체코프스키 Woyciechowski 에게 보낸 편지에서 쓴 대목은 이 악장의 본질을 가장 잘 설명하는 단서다. 그는 이렇게 썼다.

어떤 힘이 담겨 있는 느낌을 보여주려고 하기보다는 오히려 잔잔하고 멜랑콜리한 로망스를 나타내고자 했네. 이 로망스는 수많은 달콤한 기억들을 불러일으키는 장소를 부드럽게 바라보는 이의 느낌을 표현한 것이야. 마치 어느 봄날 밤, 달빛 아래서 꿈을 꾸는 것처럼….

이 짧은 대목은 2악장이 지닌 심리적 풍경을 완벽히 묘사

한다. 쇼팽은 이 음악을 통해 강렬한 드라마를 표현하려 한 것이 아니라, 그리움과 애수, 그리고 시간 속에 묻혀 있던 기억들을 부드럽게 끌어올리고자 했다. 그의 표현대로, 이 악장은 어떤 의도된 힘의 과시가 아니라, 우리의 마음 깊은 곳에서 서서히 떠오르는 감정의 그림자다.

쇼팽의 이 문장은 우리가 이 음악을 듣는 순간 느끼는 모든 감정을 요약한다. 이 악장은 한 장소, 한 시절, 한 순간을 떠올리게 한다. 그리고 그것은 결코 과거의 회상이 아니라, 달빛 속에서 여전히 살아 숨쉬는 현재의 환영이다. 마치 쇼팽 자신이 그의 피아노를 통해 시간을 넘어선 대화를 시도한 것처럼, 이 음악은 듣는 이로 하여금 기억 속 장소와 다시금 대면하게 만든다.

부닌, 키신, 폴리니, 그리고 트리포노프의 연주는 바로 이 쇼팽의 의도를 각기 다른 방식으로 불러내었다. 그러나 이 모든 연주에 공통된 점은 쇼팽이 이 편지에서 암시한 그 '달빛 아래서의 꿈'이 음악 속에 깊이 스며 있다는 것이다.

음악은 끝나도, 그 꿈은 여전히 우리를 따라다닌다. 쇼팽이 우리에게 남긴 이 로망스는, 그리움과 애수의 언어로 쓰인 기억의 장소이며, 우리가 잊을 수 없는 삶의 은밀한 대화다.

— **부닌, 키신, 폴리니, 트리포노프 - 천재적 순간의 전설적인 기록들**
부닌, 키신, 폴리니, 트리포노프. 이 네 연주자의 젊은 시절

전설적인 녹음은 마치 하늘을 가르며 나타난 혜성처럼 쇼팽의 로망스에 대한 각기 다른 빛을 던진다.

스타니슬라프 부닌 Stanislav Bunin, 그가 1985년 쇼팽 국제 콩쿠르에서 우승하며 남긴 연주는 전율적인 순간의 기록이다. 그의 로망스는 유년의 정원 속 흔들리는 꽃잎처럼 연약하면서도 영롱하다. 선율은 마치 공기 속에 녹아드는 안개처럼 시작하지만, 그 안에는 젊은 천재의 불안과 희망이 교차하는 아슬아슬한 긴장이 숨어 있다. 그는 로망스를 통해 시간을 초월한 감수성을 담아냈다. 그것은 기적처럼 태어난 순간이며, 영원히 녹지 않는 이슬과도 같다.

에프게니 키신 Evgeny Kissin, 그가 열두 살의 나이로 세상을 놀라게 했던 전설적인 녹음은 이 로망스에 생명과 파괴, 그리고 재생을 불어넣는다. 그의 연주는 그저 정원을 그리지 않는다. 그것은 폭풍우가 지나간 뒤 남겨진 정원의 풍경이다. 봄비가 흙과 잎을 적시는 순간, 그곳에서 생명은 다시 깨어난다. 키신의 손끝에서 선율은 잔잔한 고요를 깨뜨리고 감정의 물결을 강렬하게 밀어붙인다. 그 정원은 희망과 고통이 공존하는 공간이다.

마우리치오 폴리니 Maurizio Pollini는 다른 접근을 택했다. 그의 젊은 시절 연주는 마치 그 정원을 하늘에서 내려다보는 신의 시선처럼 차분하고 객관적이다. 폴리니는 세부에 집착하지 않는다. 대신 그는 전체적인 조화를 드러내며, 정원의 구조적 완벽

함과 균형을 냉철하게 탐구한다. 그의 로망스는 투명한 질서를 만들어낸다. 그것은 정원을 응시하는 하나의 사색이다.

그리고 **다닐 트리포노프** Daniil Trifonov, 그의 연주는 마치 오랜 시간 감춰져 있던 오솔길을 따라가듯, 우리를 익숙한 듯 낯선 세계로 이끈다. 젊은 시절의 트리포노프는 쇼팽의 로망스에 끊임없이 새로움을 부여했다. 그는 감히 그 선율을 파괴하지 않으면서도, 매 순간 새로운 감정을 불어넣었다. 그의 로망스는 오래된 이야기에 머무르지 않는다. 그것은 우리에게 매번 새롭게 피어나는 삶의 한 순간으로 다가온다. 그의 연주는 기억의 틈새에서 영원히 사라질 뻔한 시간을 붙잡아, 그것을 다시 살려낸다.

— **로망스, 그리고 기억의 정원**

쇼팽의 로망스는, 우리가 잃어버린 장소에 바치는 가장 아름다운 헌사다. 그 선율은 한순간의 평화 속에서 떠나간 모든 것을 불러내고, 그리움을 일깨운다. 그러나 그 그리움은 단지 상실의 감정이 아니라, 우리가 여전히 살아 있음을, 기억하고 사랑할 수 있음을 조용히 증명한다.

부닌의 섬세함은 조용한 시냇물처럼 마음을 어루만지고, 키신의 열정은 불꽃처럼 타올라 우리 내면의 어둠을 비춘다. 폴리니의 명료함은 단단한 빛의 결정처럼 선율의 구조를 밝혀주고, 트리포노프의 신비로움은 짙은 안개 속에서 피어나는 꿈처

럼 감각을 감싼다. 그들 각각의 해석은 로망스라는 하나의 정원 안에서, 각기 다른 시간의 꽃으로 피어나 저마다 고유한 향기를 남긴다.

음악이 끝난 후에도 그 정원은 사라지지 않는다. 오히려 더 조용하고 깊은 결로, 우리 곁에 남는다. 그곳은 우리가 언젠 가 돌아가고 싶어 하는 마음속의 장소이며, 그곳에서 우리는 다 시금 우리 자신을 마주하게 된다.

그 정원은 찰나 속에 피어나지만, 기억 속에서는 영원히 빛난다. 쇼팽의 선율을 타고, 우리가 잊지 못한 순간들 속에서 조용히 살아 숨 쉬며.

Chopin: Piano Concerto No. 1 in E minor, Op. 11: II. Romanza: Larghetto

Stanislav Bunin · Warsaw Philharmonic Orchestra · Tadeusz Strugala
11th International Fryderyk Chopin Piano Competition (1985)
℗ 2010 Capriccio

Evgeny Kissin · Moscow Philharmonic Orchestra · Dmitri Kitayenko
Chopin: Piano Concertos Nos. 1 & 2 (Live)
℗ 2020 JSC "Firma Melodiya"

Maurizio Pollini · Philharmonia Orchestra · Paul Kletzki
Chopin: Piano Concerto No. 1, 4 Nocturnes, Ballade No. 1 &
Polonaise No. 6 ℗ A Warner Classics release, ℗ 1960,
2001 Parlophone Records Ltd.

Daniil Trifonov · Mahler Chamber Orchestra · Mikhail Pletnev
Chopin Evocations ℗ 2017 Deutsche Grammophon GmbH, Berlin

12 마음에만 담을 수 있는 기억

Beethoven: Piano Concerto No. 4 in G Major,
Op. 58: III. Rondo. Vivace

어떤 의미에서 건축은 인간이 가진 기억이 물리적 공간으로 스며든 결과물이다. 도시는 거대한 메모리 시스템이다. 장소의 기억, 재료의 기억, 그리고 태초의 기억은 벽돌 틈새, 창호의 나뭇결, 문손잡이의 차가운 감촉 속에 숨 쉬고 있다. 우리는 공간 안에서 그냥 살아가는 것이 아니라 그 공간과 나란히 숨을 쉬며 살아간다. 공간에 깃든 기억은 우리의 삶을 이루는 중요한 파편들이다.

인간의 일상과 기능적 업무가 점점 가상 세계로 전이되는 지금, 물리적 건축과 도시는 여전히 잘 조율된 명품 스피커처럼 만들어져야 한다. 그리고 인간은 그러한 명품 스피커가 만들어내는 수백 가지 감각의 향연을 누릴 권리가 있다. 디지털 시대,

건축학과 교수의 클래식 음악 수첩

인간의 기억이 고스란히 컴퓨터 메모리에 저장될 수 있듯, 건축에 스며든 기억 또한 디지털 세계로 옮겨질 수 있다. 디지털로 옮겨진 건축의 기억은 무한히 복제되고, 끝없이 가공될 수 있는 매체가 된다. 이것은 마치 MP3 기술이 음원을 다루듯, 건축에도 새로운 비즈니스 모델의 가능성을 제시한다. 기억의 외재화가 현실이 되었을 때, 우리는 그것의 조작 가능성과 가공 가능성에 대해 더 깊이 생각해야 했는지도 모른다. 이제 건축가는 '기억의 전달자'가 아니라 '기억의 디자이너'가 된다. 그 역할은 점차 유전 정보를 조작하는 바이오 엔지니어의 그것과 닮아간다. 결국, 이러한 작업은 건축을 '사용'하는 것을 넘어 '재창조'하는 실험의 장으로 변모시킨다.

하지만 기술의 숙명은 결국 쓸모없는 사치품으로 전락하는 것이다. 무형 매체의 시대에 CD는 본래의 용도와는 어울리지 않게 비싸고 번거로운 매체가 되었지만, 여전히 손에 쥘 수 있는 그 무엇으로 남아 있다. 마치 물리적 건축의 부재처럼, CD는 인간의 기억이 서식하기 쉬운 인공수초 같은 역할을 한다. 어쩌면 그렇게 비합리적인 사치품을 공간으로 구현해내는 것은 인간 건축가만이 할 수 있는 독특한 기예일 것이다.

베토벤의 피아노 협주곡 4번. 다양한 연주자들. 그리고 그 안에 서식하는 일백 가지의 감각과 기억들. 매체에 담긴 기억이든 건축에 깃든 기억이든, 결국 그것들은 모두 우리의 마음속에

자리 잡는다. 마음에만 담을 수 있는 기억이 있다. 아니, 오직 마음에만 담길 수 있는 기억도 있다. 인간 경험의 본질이란, 어쩌면 그러한 기억이 우리를 스쳐가는 순간에 가장 선명히 드러나는 것이 아닐까?

1808년 피아노 협주곡 4번 초연 이후로 베토벤은 더 이상 직접 연주하지 않았다. 1악장은 예전의 형식을 완전히 벗어나, 경계 저편의 미래를 기억하는 듯한 피아니스트의 독주로 시작하고 오케스트라는 멀리서 들리는 천둥소리처럼 어색한 키로 공명한다. 하지만 이내 그들의 변주는 과거와 미래가 마주하는 이성적 대화로 승화된다. 개인적으로 가장 좋아하는 곳은 솔로 피아노의 빠른 아르페지오 선율에 현이 여명의 환희처럼 등장하고 이어서 강렬한 투티Tutti*가 법열의 경지로 치닫는 부분이다. 3악장을 행진곡 풍으로 마무리하는 형식을 하이든과 모차르트가 완성했다면 베토벤은 3악장을 관조의 경지로 승화한다.

크리스티안 침머만Krystian Zimerman의 연주는 그 본질을 정확히 꿰뚫는다. 레너드 번스타인Leonard Bernstein이 이끄는 빈 필하모닉Wiener Philharmoniker과 함께한 이 녹음은 베토벤의 피날레를 화려하게 마무리하는 것이 아니라, 그 음악적 여정을 다시 한

* Tutti(투티)는 이탈리아어로 모두 함께라는 뜻이다. 클래식 음악에서는 오케스트라나 앙상블에서 모든 악기가 함께 연주하는 부분을 가리킨다.

건축학과 교수의 클래식 음악 수첩

번 되새기게 만든다. 침머만의 피아노는 놀라울 정도로 유려하고 섬세하면서도, 결코 감정에 휩쓸리지 않는다. 그는 베토벤의 선율을 극적인 표현보다는 자연스러운 흐름 속에서 조형하며, 마치 물이 바위를 감싸듯 피아노와 오케스트라를 하나로 엮어낸다. 그 결과, 그의 연주는 마치 고전적인 조각상처럼 단단하면서도 부드럽고, 우아하면서도 강렬하다.

번스타인의 해석은 인간적인 온기를 품고 있다. 그의 지휘 아래 빈 필하모닉은 정확하고 명료한 연주를 넘어서, 그 자체로 살아 숨 쉬는 유기체처럼 피아노와 함께 호흡한다. 3악장 론도 비바체에서 현악과 관악의 조화는 베토벤이 의도한 자유롭고 유연한 움직임을 그대로 구현하며, 피아노는 그 위에서 부드럽지만, 결코 흔들리지 않는 강인한 선율을 이어 나간다.

이 녹음의 진정한 가치는, 3악장이 흔한 피날레가 아니라 베토벤의 마지막 대화로 들린다는 점에 있다. 그것은 마치 긴 여정을 마친 여행자가 남기는 마지막 한마디처럼, 화려함이 아니라 삶의 모든 경험이 녹아든 관조의 순간을 담고 있다. 베토벤의 음악에서 '승리'란 전쟁터에서의 그것이 아니라, 스스로를 초월하고 음악 속에서 자신의 존재를 온전히 받아들이는 순간이다. 그리고 침머만과 번스타인은 바로 그 순간을 연주한다. 3악장은 마침내 모든 긴장을 풀어놓으며 경쾌한 춤을 춘다. 그것은 사색의 무게를 견뎌낸 자만이 누릴 수 있는 자유, 깊은 고요 속에서

피어나는 희열이다. 침머만은 이 자유를 완벽하게 이해하고 있으며, 그의 연주는 기술적 완벽함을 넘어, 그 자체로 한 편의 깊은 사유처럼 다가온다.

건축이 한낱 구조물이 아니라 인간의 기억을 담는 그릇이라면, 이 연주는 베토벤이 우리에게 남긴 기억 속의 건축물과도 같다. 그것은 소리의 나열이 아니라, 인간이 느낄 수 있는 가장 깊은 감정과 사유의 순간들을 음악으로 조각한 결과물이다. 침머만과 번스타인이 만들어낸 이 3악장은, 베토벤이 우리에게 남긴 가장 인간적인 이야기이자, 가장 고요한 깨달음이다.

Beethoven: Piano Concerto No. 4 in G Major, Op. 58: III. Rondo. Vivace (Live)
Krystian Zimerman · Wiener Philharmoniker · Leonard Bernstein
Beethoven: Piano Concertos No.3 Op.37 & No.4 Op.58
℗ 1992 Deutsche Grammophon GmbH, Berlin

그리움

"내 서재는 갖은 그리움을 담은 장서고이다.
My library is an archive of longings."

– 수잔 손탁(Susan Sontag)

건축학과 교수의 글래식 음악 수첩

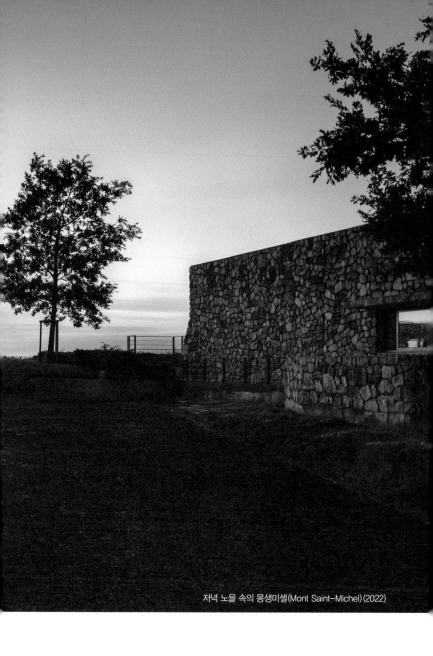

저녁 노을 속의 몽생미셸(Mont Saint-Michel)(2022)

13 우리는 저마다의 고독 속에서
눈을 뜬다

Saint-Saëns: 'Mon coeur s'ouvre à ta voix' from
Samson et Dalila

삶의 매 순간, 우리는 눈에 보이지 않지만 분명히 존재하는 어떤 힘에 이끌린다. 그것은 우연의 모양을 하고 있지만, 때로는 신의 손길처럼 느껴진다. 마치 밤하늘에 무수히 반짝이는 별들이 일정한 궤도를 따라 흐르듯이, 우리도 보이지 않는 흐름에 실려 어디론가 나아간다.

매일 새벽, 우리는 저마다의 고독 속에서 눈을 뜬다. 아직 희미한 아침의 빛이 피부에 스며들 때, 천사는 조용히 다가와 속삭인다. 그녀는 우리의 가장 깊은 상처와 두려움을 알면서도, 말 없이 용기의 파편을 놓고 간다. 그리고 그 축복은 소리 없이 스며들어 우리를 더 나은 사람으로, 더 깊은 사랑으로 나아가게 한다. 어쩌면 그것은 따뜻한 커피 한 잔의 향기 속에, 먼 곳에서 들

건축학과 교수의 클래식 음악 수첩

려오는 음악의 잔향 속에, 혹은 문득 지나가는 바람 속에 깃들어 있을지도 모른다.

삶은 그렇게, 보이지 않는 손길들로 이어져 있다. 우리의 하루는 그 손길들이 그려낸 지도가 되고, 우리는 그 지도를 따라, 아직 도달하지 못한 미래 속으로 조심스레 발걸음을 내딛는다. 어떤 날은 갑작스런 바람이 방향을 흔들고, 어떤 날은 스쳐 지나간 한 순간이 우리를 예상치 못한 길로 이끈다. 그러나 그 모든 움직임은 결국 우리 안에 모여, 하나의 흐름을 이룬다. 그 흐름은 보이지 않지만 분명히 존재하며, 우리가 걸어온 시간과 걸어갈 시간을 조용히 이어준다.

어느 오후, 바람이 스며드는 창가에서 카미유 생상스 Camille Saint-Saëns 의 선율이 조용히 흘러나왔다. 피아노는 마치 시간을 거슬러 흐르는 강물처럼 가슴속 어딘가를 조용히 두드렸고, 순간, 세상의 소음이 멈춘 듯했다. 그 위로 엘리나 가랑차 Elīna Garanča 의 목소리가 얹혔다. 그녀의 중성적인 음색은 공기보다 더 가볍게 다가와, 그러나 깊게 파고들었다. 부드러우면서도 단단하고, 유려하면서도 단정한 그 울림은 언어로는 설명할 수 없는 위로가 되어 마음을 천천히 감쌌다.

음악이란, 결국 보이지 않는 손길이 빚어낸 조용한 기적일지도 모른다. 그 기적은 우리를 쓰러뜨리기도 하고, 다시 일으켜 세우기도 한다. 그것은 감각의 언어이자, 영혼이 말없이 전하는

메시지다. 그리고 그 속에서 우리는 다시금 묻는다. 나는 어디로 향하고 있는가. 무엇을 잃고, 무엇을 간직하며 살아가고 있는가. 보이지 않는 손길은 늘 곁에 있다. 그리고 우리는 그 손길에 이끌려, 조금 더 멀리, 조금 더 깊이, 세상을 향해 나아간다.

Saint-Saëns: 'Mon coeur s'ouvre à ta voix' from Samson et Dalila
Elina Garanča, Filarmonica del Teatro Comunale di Bologna & Yves Abel
Romantique ℗ 2012

14 삶의 골목길

Liszt: Consolations, S. 172: III. Lento placido

걸음을 옮길 때마다 느리게 흐르는 시간 속에서, 우리는 음악이 펼쳐내는 또 다른 풍경과 마주한다. 리스트의 위안 Consolation 3번은 마치 삶의 골목길처럼 깊이와 여백이 공존하는 선율이다. 그 길 위에서 우리는 지나간 순간들, 놓쳐버린 기회들, 그리고 언젠가 꿈꿨으나 닿지 못한 미래의 잔상을 발견한다. 그것은 우리의 내면에 잔잔히 스며들어, 기억과 감정을 조용히 흔드는 미묘한 떨림과 같다.

멜로디는 천천히 마음을 타고 흐르며 과거와 현재를 잇는다. 그 속에는 우리가 감히 이름 붙이지 못했던 감정과, 오래도록 숨겨왔던 갈망이 녹아 있다. 때로는 흐릿한 추억이 겹겹이 쌓여 스며들고, 때로는 한없이 투명한 마음의 울림이 파문처럼 번

저간다. 이 음악이 주는 위로는 강렬하거나 화려하지 않다. 오히려 부드럽고 은은하게 다가와, 우리를 잠시 멈추게 하고, 침묵 속에서 스스로를 들여다보게 한다.

시간은 음악 속에서 겹겹이 쌓인다. 공간은 기억의 파편들로 가만히 채워진다. 그 부드럽고 성긴 음표들 사이로 우리의 오래된 마음이 천천히 깨어난다. 멜로디의 흐름을 따라가다 보면, 마치 오래된 그림을 감상하듯 잊었던 감정의 단면들이 하나씩 떠오른다. 그 조각들은 서둘러 붙잡으려 할수록 손가락 사이로 흘러가지만, 그저 잠시 머물러 바라보면 그 자체로 이미 충분하다 말해준다. 이 음악은 어떤 선언도 목적도 없다. 그저 다정한 손길처럼 등을 조심스럽게 어루만지며 "여기서 잠시 쉬어도 괜찮다."고 속삭인다. 삶의 어느 구간에서는 앞으로 나아가는 것보다 멈춰 서는 일이 더 용기일 때가 있다.

위로는 종종 말보다 더 깊은 곳에서 울린다. 리스트의 이 짧은 곡은 거창한 감정을 요구하지 않고, 오히려 작고 섬세한 상처들을 조용히 감싸 안는다. 그 음들 사이에는 수많은 침묵이 존재하고, 그 침묵이야말로 가장 진실한 말이 되곤 한다.

이 곡을 듣는 순간, 시간과 공간은 서로를 비추며 반짝인다. 그 반짝임은 눈부시지 않지만, 긴 어둠 속에서도 우리에게 나아갈 수 있는 길이 있음을 일러준다. 서두르지 않아도 괜찮고, 때로는 멈추는 것조차도 여정을 구성하는 중요한 부분임을 알려준다.

건축학과 교수의 클래식 음악 수첩

위안은 그렇게 찾아온다. 우리도 모르게 놓쳐버린 시간의 조각들, 말없이 접어둔 기억의 잔편들이 천천히 제자리로 돌아온다. 음악이 끝난 후에도 그 울림은 마음 한편에 오래 머무른다. 삶이라는 길 위에서 우리가 다시 발을 내딛을 수 있도록 부드러운 빛이 되어 남는다.

오늘 아침, 스위스 알프스에서 들려오는 베아트리스 베뤼 Beatrice Berrut 의 손끝에서 흐르는 리스트의 위안 3번. 그 고요하고 따뜻한 선율이 이 순간을 감싸며, 우리에게 가장 조용한 방식으로 다가와 말을 건넨다. "지금 이대로도 괜찮아."

Liszt: Consolations, S. 172: III. Lento placido
Beatrice Berrut
Franz Liszt: Metanoia

15 뜻밖의 섬세함

Haydn: Symphony No. 13 in D Major,
Hob. I:13: II. Adagio cantabile

어떤 이는 기마병이나

군인이나 배가

세상에서 가장 아름답다고 말하지만,

나는 당신의 사랑이 가장 아름답다고 말하리라.

가장 아름다운 여인

헬레네가

최고의 남자를 남겨두고

트로이로 떠나간 이유도

바로 그 이유가 아니었던가?

제 자식도 잊고

어머니도 잊은 채,

건축학과 교수의 클래식 음악 수첩

힐끗 보고서 느낀

사랑 때문에.

- Sappho[*]

하이든 Joseph Haydn 의 교향곡 13번은 마치 수많은 교향곡 중 숨겨진 보석 같다. 요즘 공과대학의 잘 나가는 학과 교수들이 실적을 자랑하듯, 하이든도 엄청난 교향곡 편수를 남겼지만, 그 중에서도 이 곡은 특별하다. 마치 활달하고 외향적이며 상처받지 않을 것 같은 사람에게서 뜻밖의 섬세함과 서정미를 발견했을 때의 놀라움과 비슷한 느낌을 준다. 특히 2악장 **아다지오 칸타빌레**는 교향곡보다는 첼로 콘체르토에 가깝다. 현악기들이 부드럽게 배경을 이루고, 첼로가 우아한 선율을 그리며 서정성을 마음껏 드러낸다.

1777년 제작된 과다니니 Guadagnini 를 사용하는 나탈리 클라인 Natalie Clein 의 연주는 이러한 서정성을 한층 더 깊게 전달한다. 그녀는 고전적 세팅에 가깝게 접근하기 위해 거트 Gut 현과 가벼운 활을 사용하는데, 이는 하이든 시대의 연주 스타일을 복원하려는 노력으로 보인다. 거장 로스트로포비치 Mstislav Rostropovich 의 깊고 중후한 해석에 비해, 클라인의 연주는 가벼우

[*] 앵거스 플레처 저, 박미경 역,『우리는 지금 문학이 필요하다』(2021) 중에서 발췌

면서도 세련된 감각을 보여준다. 카덴차 Cadenza 에서 느껴지는 미끄러지는 듯한 흐름은 에드가 모로 Edgar Moreau 와 같은 신세대 연주자들이 추구하는 정교함과 우아함을 떠올리게 한다.

스티븐 이설리스 Steven Isserlis 가 이끄는 노르웨이 체임버 오케스트라 Norwegian Chamber Orchestra 와의 연주 역시, 그 완성도와 섬세함에서 타의 추종을 불허한다. 이설리스의 연주는 솔리스트 중심의 화려한 기교가 아니라, 오케스트라 전체와의 균형 속에서 이루어지는 긴장과 해방의 미학을 보여준다. 나탈리 클라인과 레크리에이션 오케스트라 그라츠 Recreation - Großes Orchester Graz 의 실황 레코딩에서는 각 악기의 색채가 유리창 너머 햇빛처럼 투명하게 드러나, 오케스트라가 하나의 유기적 존재로 호흡하고 있음을 실감하게 만든다. 물론 그 섬세한 질감은 우수한 녹음 품질 덕분일 수도 있겠지만, 클라인의 내면적 해석과 섬세하게 조율된 앙상블의 긴장감이 결정적 역할을 한 것은 분명하다.

이 교향곡, 즉 하이든의 교향곡 제13번은 그의 전성기 시절, 에스테르하지 Esterházy 궁정에서 작곡되었다. 당시 하이든은 궁정 음악가를 넘어, 궁정악단 전체의 예술적 방향을 이끄는 실질적 예술감독의 역할을 수행하고 있었다. 바로 이 시기, 에스테르하지 궁정악단의 첼리스트였던 요셉 프란츠 바이글 Joseph Franz Weigl 은 이 곡의 2악장에서 그야말로 '서정' 그 자체를 구현해낸 연주를 했다고 전해진다. 하이든은 당시의 음악적 환경—궁정

의 세련된 취향, 악단의 연주 수준, 그리고 작곡가로서의 자기 확신—속에서, 첼로가 단순한 반주 악기를 넘어 감정의 중심을 이끌 수 있다는 가능성을 본 듯하다.

하이든 교향곡 13번은 고전주의 양식의 틀을 충실히 따르면서도, 그 형식 안에서 작곡가의 내면적인 목소리를 조용히 들려준다. 특히 2악장은 고요하면서도 우아하게 감정을 끌어올리는 힘을 지녔는데, 단순한 감상에 머무르지 않고 듣는 이를 곡의 안쪽으로 데려간다. 첼로가 마치 독백하듯 선율을 이어가는 순간, 우리는 단지 시대를 초월한 아름다움을 느끼는 데 그치지 않는다. 그 안에는 하이든이 품었던 사적인 감정, 혹은 말로 다 하지 못했던 그 시대의 인간적 정조가 숨결처럼 배어 있다.

클라인은 바로 이 지점을 탁월하게 포착한다. 그녀의 첼로는 소리의 가장자리에서 출렁이며, 하이든이 남긴 흔적들을 따라가고, 그 미묘한 감정의 선들을 관객의 심장 가까이에 놓아준다. 그러한 연주는 단지 완벽한 해석을 넘어, 하나의 경험이 된다. 그리고 그 경험은 듣는 이로 하여금, 음악이라는 시간을 건너, 한 인간의 내면으로 조용히 다가가게 만든다.

Haydn: Symphony No. 13 in D Major, Hob. I:13: II. Adagio cantabile (Live)
Natalie Clein · Recreation - Großes Orchester Graz · Michael Hofstetter
Haydn: Cello Concertos Nos. 1-2 & Symphony No. 13 in D Major,
Hob. I:13 (Live) ℗ 2020 Oehms Classics

16 고요한 환희

Beethoven: Piano Concerto No. 5 in E-Flat Major,
Op. 73 "Emperor" - 2. Adagio un poco mosso

고요한 환희가 대기 속으로 빛처럼 스며든다. 베토벤 피아노 협주곡 5번, 2악장 아다지오 운 포코 모소 Adagio un poco mosso. 그것은 인간의 내면 깊숙한 곳에서 울리는 소리다. 오케스트라와 피아노가 서로를 어루만지듯 주고받는 선율은 두 영혼의 대화처럼 느껴진다. 숭엄하고 내밀하며, 동시에 인간적인. 나는 그 대화를 듣고 있는 제3자가 아니라, 그 대화의 일부가 되는 것 같다.

아라우 Claudio Arrau 의 연주를 듣는다. 그의 피아노는 내 마음을 잔잔히 적신다. 또 한해를 다시 그리움으로 마무리하고 초현실적으로 우울했던 마지막 한 달을 애써 접고 맞이한 새해, 그 선율은 영화의 배경음악처럼 가슴을 채운다.

검츠하기 교수의 클래식 음악 수섭

때로는 젊은 날 폴리니 Pollini 의 냉정하면서도 역동적인 연주가, 또 때로는 내면의 열정이 고밀도로 응고된 제르킨 Rudolf Serkin 의 연주가 나를 압도했다. 그 어떤 해석에서도 이 아다지오의 깊이는 눈물이 날 만큼 강렬했다. 한 사람의 가슴이 담을 수 있는 느낌이 우주만큼이나 무한하다는 것을, 이 음악이 가르쳐 주었다.

나는 때로 게리 올드만 Gary Oldman 주연의 영화 〈불멸의 연인〉(1994)의 마지막 장면을 떠올리곤 한다. 여인이 편지를 읽으며 흐느낄 때 흐르는 바로 그 음악, 그 선율은 말 없이도 우아한 슬픔을 전달한다. "My angel, my all, my own self." 편지의 문장들이 그녀의 울음과 함께 아다지오 속으로 스며들었다. 인간의 고통과 사랑이 이토록 아름다울 수 있을까.

그리고 또 다른 영화, 〈킹스 스피치〉(2010). 조지 6세가 전쟁 중 첫 번째 연설을 마친 후, 그 잔잔한 환희의 순간을 감싸는 음악 역시 이 아다지오였다. 요란하거나 과시적이지 않았다. 대신 우아했고, 인간적이었으며, 관조적인 승리의 순간을 완벽히 담아냈다. 인생에서 그런 순간을 몇 번이나 맛볼 수 있을까? 과장된 기쁨이 아니라, 마음 한구석에서 고요히 피어나는 환희. 베토벤은 그것을 알고 있었다.

나는 문득 〈죽은 시인의 사회〉(1989)에서 키팅 Keating 선생의 방문이 열리던 순간도 떠올린다. 니일 Neil 이 절망 속에서

다가왔을 때, 문 뒤에서 흐르던 이 음악은 우리 마음을 열고 진심을 말할 용기를 주었다. 이토록 위대한 선율이란 우리 삶의 감정들을 지극히 섬세하게 꺼내 주는 도구일지도 모른다.

2악장에 담긴 감정의 층위는 끝도 없다. 미켈란젤리 Michelangeli 의 해석에서는 **아다지오 운 포코 모소**의 진정한 의미를 느낄 수 있다. 약간의 움직임, 미묘한 흔들림 속에서도 완벽한 고요가 존재한다는 것을. 그 음악은 아침의 여명을 닮았다. 새벽 공기가 그대를 맞이하듯, 음악은 나를 새롭게 태어나게 한다.

언젠가 어느 순간 나는 깨달았다. 이 음악은 그저 듣는 것이 아니다. 살아내는 것이다. 그렇게 내 일상 속에서, 베토벤은 언제나 고요한 환희로 내게 말을 걸어온다.

Beethoven: Piano Concerto No. 5 in E-Flat Major,
Op. 73 "Emperor" - 2. Adagio un poco mosso

Claudio Arrau · Staatskapelle Dresden · Sir Colin Davis
Beethoven: Piano Concerto No. 5 "Emperor" ℗ 1986 Universal
International Music B.V.

Arturo Benedetti Michelangeli · Wiener Symphoniker · Carlo Maria Giulini
Beethoven: Piano Concerto No.5 ℗ 1982 Deutsche Grammophon GmbH,
Berlin

17 노래하듯,
마음 깊이 애련함을 가지고

Beethoven: Piano Sonata No. 30 in E,
Op. 109: 3. Gesangvoll, mit innigster Empfindung
(Andante molto cantabile ed espressivo)

이유 없이 만나는 이를 친구라 부르고, 이유 없이 그리운 이를 연인이라 부르며, 이유 없이 느껴지는 이를 신이라 부른다. 삶의 궤적 속에서 이 세 가지는 늘 얽히고설켜 우리를 흔들고, 또 붙잡아 준다.

일상이 자리를 잡으면 환상이 되살아난다. 마치 오래 덮어 두었던 책장을 펼치듯, 잊고 있던 풍경과 감정이 불현듯 떠오른다. 고요함에 가라앉을 때, 그리움은 고개를 든다. 어쩌면 우리는 그리움을 통해 비로소 우리의 삶이 순간들의 집합을 넘어섰음을 깨닫는지도 모른다.

아쉬움은 채워질 수 없는 법이다. 그리움은 어쩌면 운명처럼 우리를 따라다니며, 기다림은 그 안에서 빛난다. 그 기다림은

그저 무언가를 기대하며 멈춰 있는 시간이 아니라, 그리움을 통해 현재를 살아가는 또 하나의 방식이다.

푸르름으로 별이 타오르는 저녁에도, 폭풍처럼 바쁜 일정이 지나가고 그 자리에 그리움이 남는 시간에도, 새벽녘 꿈속의 잔향이 못내 아쉬운 이른 아침에도, 우리는 그리움 속에서 살아간다. 그리움은 어떤 고요 속에서만 고개를 드는 것이 아니다. 오히려 가장 분주한 순간들 속에서도, 가장 깊은 고독 속에서도 자신을 드러낸다.

베토벤의 피아노 소나타 30번 3악장. 리히테르 Sviatoslav Richter 의 손끝에서 울려 퍼지는 선율은 노래하듯, 마음 깊이 애련 愛戀 함을 가지고 Gesangvoll, mit innigster Empfindung 흐른다. 이 음악이 그리움과 언제나 어울리는 이유는 그것이 마냥 슬픔을 노래하지 않기 때문이다. 그 안에는 기다림과 아쉬움, 그리고 빛나는 희망이 함께 얽혀 있다.

어떤 요일의 아침이든, 어느 흐린 마을의 고요한 순간이든, 비가 촉촉이 내리거나 바람이 은근히 거세게 불어도, 이 음악은 어울린다. 그리고 언제나 그리움을 불러일으킨다. 그것은 단지 과거를 회상하는 음악이 아니다. 그것은 지금 여기서도 우리의 삶을 구성하는 본질적 감정을, 기다림과 아쉬움과 찬란한 희망을 건드리는 음악이다.

우리는 그리움을 통해 삶의 다른 차원을 경험한다. 그것은

부재의 고통이 아니라, 삶이 품고 있는 애련함을 다시금 깨닫게
하는 기회다. 리히테르의 연주처럼, 삶도 마음 깊이 애련함을 간
직하며 흘러간다.

Beethoven: Piano Sonata No. 30 in E, Op. 109: 3. Gesangvoll,
mit innigster Empfindung (Andante molto cantabile ed espressivo)
Sviatoslav Richter
Beethoven: Piano Sonatas ℗ 1993 Universal International Music B.V.

18 다정한 그리움

Grieg: Piano Concerto in A Minor,
Op. 16: II. Adagio

그리그 Edvard Grieg 의 피아노 협주곡 A단조 2악장은 겨울날 아침, 희미한 서리가 낀 창문을 통해 세상을 바라보는 것 같다. 선율은 쓸쓸한 듯하지만 점점 고요한 따스함으로 다가온다. 차갑게 얼어붙은 겨울 풍경 속에서 은은하게 깃든 생명의 흔적처럼, 이 곡은 서늘한 감정 속에서도 다정한 그리움을 품고 있다.

감정이란 이름을 붙이기 어려운 것이다. 겨울날의 서정이나 뭉클한 그리움 같은 표현은 결국 같은 본질을 다른 각도에서 바라본 것에 불과하다. 이 아다지오는 그러한 본질을 담담히 드러내며, 희미한 슬픔과 잔잔한 희망이 뒤섞인 풍경을 보여준다.

겨울날의 잔잔한 풍경 속에서, 그리그의 선율은 잃어버린 무언가를 애도하면서도 동시에 다가올 봄을 예감케 한다. 이 곡

은 순간적인 감정 속에서 영원을 엿보게 하는, 찰나의 빛처럼 느껴진다.

피아노가 오케스트라의 현과 대화하듯 속삭이는 순간, 침머만 Krystian Zimerman 의 건반은 가벼운 숨결처럼 흩날린다. 카라얀은 이 대화를 서둘러 몰아가지 않고, 깊은 호흡을 통해 자연스럽게 흘려보낸다. 음악이 지나가는 것이 아니라, 마치 공간 속에 머물러 있는 듯한 착각을 일으키는 시간 조율. 이러한 요소 덕분에 이 연주는 가만히 듣는 것이 아니라, 마치 한 편의 겨울 풍경 속을 거니는 듯한 체험이 된다.

카라얀의 지휘는 때로 지나치게 화려하거나 기교적인 해석으로 평가받곤 하지만, 이 연주에서는 필요 이상으로 화려함을 강조하지 않고, 서정적인 본질을 남기는 방식을 택했다. 침머만과의 조화 속에서 그는 세밀한 감정선을 유지하면서도, 오케스트라의 웅장함을 곳곳에서 자연스럽게 배치한다. 감정이 넘치지 않지만 깊이 스며들고, 화려하지 않지만 한없이 풍부한 여운을 남긴다.

Grieg: Piano Concerto in A Minor, Op. 16: II. Adagio
Krystian Zimerman · Berliner Philharmoniker · Herbert von Karajan
Schumann / Grieg: Piano Concertos ℗ 1982 Deutsche
Grammophon GmbH, Berlin

19 사랑은 모든 것을 이길 수 있다

Mozart: Piano Concerto No. 20 in D minor, KV.466

괴테의 시 〈첫사랑〉의 원제는 〈첫 상실 Erster Verlust 〉
(1785)이다. 사랑에는 상실의 운명이 내재한다.

… …

아, 누가 잠시라도 돌려줄까요, 그 눈부시게 아름다운 시간을.

쓸쓸히 나는 이 상처를 기르고 있어요

나날이 한탄을 거듭 쓰면서

잃어버린 행복을 애도하지요.

… …

모두가 힘들고 우울할 때 모차르트 피아노 협주곡 20번 D

건축학과 교수의 클래식 음악 수첩

단조 협주곡[1785]은 자신의 고독을 우아하게 털어놓는다. 오케스트라의 어두운 도입부는 삶이 녹록지 않음을 암시하며, 마치 건축계는 천둥이 몰아치는 광야이고 일상은 전쟁이라고 깨우쳐주는데, 애처로운 피아노는 우아함을 잃지 않고 첫사랑의 로맨스를 기다리는 건축가 같기도 하다. 그렇게 으르렁거리는 운명과, 그런 상실의 운명 속에 나의 슬픔은 찬란하다고 초연히 노래하는 독주가, 서로에게 공명하는 내밀한 대화를 연출하며 별빛처럼 흘러간다. 영화 〈아마데우스〉(1984) 장면 속 살리에리의 표현을 빌리자면 "이루지 못할 그런 그리움으로 가득 차서 우리를 전율하게 만든다."

젊은 날의 베토벤이 가장 사랑했던 협주곡이라는 모차르트 피아노 협주곡 20번의 도입부는 어쩌면 연주자에게 가장 멋쩍으면서 고독한 순간일 것이다. 관현악의 어둡고 으르렁거리는 음울함 속에, 독주는 그 비극적 운명에 찬란한 저항의 선율을 더한다. 그들은 서로를 완벽히 이해하지 못하면서도 묘하게 공명한다. 마치 한 주의 시작, 드라마틱한 월요일 속에서 우리가 스스로의 슬픔과 찬란함을 동시에 끌어안아야만 하는 것처럼.

모차르트의 음악은 그 자체로 역설이다. 천재적 명랑함 속에 감춰진 깊고도 짙은 슬픔. 그래서일까? 쟈클린 뒤 프레 Jacqueline du Pré, 지네트 느뵈 Ginette Neveu, 디누 리파티 Dinu Lipatti, 클라라 하스킬 Clara Haskil 같은 이름들을 떠올리지 않을 수 없다.

별처럼 빛나던 이들의 음악은 언제나 강렬했지만, 이들을 관통하는 비극적 운명은 듣는 이를 씁쓸하게 만든다. 그들이 연주를 통해 끌어낸 슬픔은 개인적 삶의 이야기에서 기인한 것이 아니다. 그것은 우리가 모두 공유하는 인간적인 연약함과 연결되어 있다.

모차르트의 20번 협주곡에서 특히 하스킬의 연주가 돋보이는 이유는, 그녀가 그 안에 숨어 있는 슬픔을 자신만의 방식으로 끌어냈기 때문일 것이다. 1악장의 싱코페이션 Syncopation 은 불길한 운명을 암시하며 듣는 이의 마음을 조이는 긴장감을 만들어낸다. 그것은 반복되는 월요일의 감정과 닮았다. 그 월요일이 지나가면 오후는 3악장의 알레그로 아사이처럼 바삐 흘러갈 것이다. 그리고 우리는 결국 달콤한 디저트 같은 순간에서 스스로를 용서하며 하루를 마무리하려 애쓴다.

그런 점에서 모차르트의 음악은 시간과 현실을 초월한다. 한 음 한 음이 신성한 빛을 발하는 하스킬과 마르케비치 Igor Markevitch 의 연주를 듣는 순간, 시간은 멈춘다. 하지만 또 다른 해석, 이를테면 마리아 조앙 피레스 Maria João Pires 와 아바도 Claudio Abbado 의 1악장, 클리포드 커즌 Sir Clifford Curzo 과 브리튼 Edward Benjamin Britten 의 로망스, 그리고 아쉬케나지 Vladimir Ashkenaz 의 3악장은 각기 다른 빛깔의 찬란함을 만들어낸다. 음악이란 그렇게 다원적이고 다감각적인 존재다. 원전原典은 존재하지 않는다. 오직 원전을 향해 나아가는 무수한 시도와 스타일만이 있을 뿐이다.

건축학과 교수의 클래식 음악 수첩

그렇기에 음악을 통해 우리는 스스로에게 묻는다. 사랑, 신념, 진실은 과연 모든 것을 이길 수 있을까?

이 시대는 모든 것이 다원적이고 동시에 무너지고 있다. 설명되지 않는 현상들, 무의미하게 보이는 데이터의 조각들 속에서 우리는 길을 잃는다. 동시다발적이고 다원적인 이 시대에, 사람이든, 물건이든, 사랑이든, 뜻대로 되지 않을 때, 그 현상을 참아내고, 그 원인을 찾아내는 것은 쉽지 않다. 이론이 사라지고 모델이 무용지물이 된 빅데이터의 시대이다. 원인과 과정을 설명하기 쉽지 않지만 예측이 가능한 시대. 원인을 알려고 하는 것은, 마치 사랑은 모든 것을 이긴다는 신념을 가진 구시대의 아재 같은 노력일 수도 있다. 그러나 여전히 믿고 싶다. 사랑은 모든 것을 이길 수 있다고. 구시대적 신념이라 하더라도, 그것은 우리가 끝끝내 붙잡고 싶은 마지막 희망이기 때문이다.

모차르트의 20번 협주곡을 들으며, 슬픔과 찬란함이 교차하는 순간을 다시 떠올린다. 그것은 그저 음악적 경험이 아니라, 멈춰진 시간 속에서 우리가 발견할 수 있는 가장 인간적인 진실이다. "시간이 멈추면 그것이 곧 영생이다."라는 말처럼, 모차르트의 선율 속에서 우리는 삶의 모든 모순을 잠시 용서받는다.

Mozart: Piano Concerto No. 20 in D Minor, KV 466: I. Allegro
(Kadenz: Clara Haskil) · Clara Haskil · Orchestre des Concerts Lamoureux · Igor Markevitch
Milestones of a Legend, Vol. 1 ℗ 2016 Membran Rights Management Ltd.

20 따뜻함 속의 쓸쓸함

Brahms: Symphony No. 3 in F Major,
Op. 90: III. Poco allegretto

오보에가 잔잔히 흐르며 시작되는 순간, 우리는 가을의 풍
경 속으로 걸어 들어간다. 그것은 낙엽이 바람에 떠밀리다 땅에
닿는 모습처럼, 소리 하나하나가 지나가는 시간과 기억을 은은
히 일깨운다. 브람스의 교향곡 3번, 특히 3악장의 포코 알레그레
토는 이런 순간에 딱 어울린다. 블롬슈테트 Herbert Blomstedt 의 해
석은 이 곡이 가진 본질을 어루만지며, 연주를 넘어 음악을 우리
삶의 한 조각으로 만들어 낸다.

특히 게반트하우스 오케스트라 Gewandhausorchester Leipzig 의
연주는 그 디테일이 빛난다. 현악기의 울림은 섬세하면서도 깊
고, 오보에의 멜로디는 마치 담담한 독백처럼 들린다. 마치 한
참을 걸으며 저물어 가는 해를 바라보는 순간처럼, 이 음악은 한

거축학과 교수의 클래식 음악 수첩

없이 부드럽고 온화하다. 하지만 그 온화함 속에 깃든 쓸쓸함은, 이 곡을 듣는 사람에게 필연적으로 시간의 유한함과 삶의 덧없음을 상기시킨다.

브람스는 '알레그레토'에 군이 포코 poco 를 붙여가며 빠르기를 제한하려 했다. 그의 특유의 신중함과 내밀함은 이런 작은 지시에도 고스란히 드러난다. 포코 알레그레토―아주 조금 기운차게. 너무 빠르지도, 너무 느리지도 않은 그 중간 지점에서 블롬슈테트는 우리가 가을의 중심으로 서서히 발을 들이도록 이끈다. 감정의 격정을 부르기보다는, 감정의 결을 따라 가볍게 흔들리는 나뭇잎처럼 섬세하게 다가온다.

게반트하우스 오케스트라의 연주는 말 그대로 숨을 들이쉬고 내쉬는 듯한 자연스러움과 완벽한 조화를 보여준다. 악기 하나하나가 따로 들리지 않고, 마치 하나의 유기체처럼 살아 움직인다. 블롬슈테트의 해석은 이 곡을 하나의 교향곡이 아니라, 지나가는 계절과 순간을 품에 안고 묵묵히 걸어가는 여정처럼 들리게 한다. 그리고 그 모든 순간은 마치 떨어지는 나뭇잎처럼 섬세하게 살아 있다.

이 레코딩의 음질도 인상적이다. 모든 음이 선명하고, 공간을 가득 채우면서도 결코 과하지 않다. 마치 녹음 자체가 이 음악의 서사를 이해하고 그것을 보조하려는 듯한 느낌을 준다. 결과적으로 블롬슈테트와 게반트하우스 오케스트라는 오로지

연주를 하는 것이 아니라, 이 곡이 담고 있는 시간의 질문, "그래, 이렇게 지나가는 시간을 받아들이고 있는 거야?"라는 속삭임을 음악으로 대답하고 있다.

가을의 고독이 이처럼 낯설지 않게 느껴지는 순간, 우리는 음악과 함께 고독을 넘어선 평화를 경험한다. 그것이 브람스와 블롬슈테트가 만들어 낸 이 순간의 진정한 힘일 것이다.

Brahms: Symphony No. 3 in F Major, Op. 90: III. Poco allegretto
Gewandhausorchester Leipzig · Herbert Blomstedt
Brahms: Symphonies 3 & 4 ℗ Pentatone Music B.V.

21 부재 속의 존재

Rachmaninoff: Piano Concerto No. 2 in C Minor,
Op.18: II. Adagio sostenuto

북극의 어둠 속, 바다 한가운데서 홀로 있을 때, 부재는 생을 붙들어 주는 유일한 끈이다. 그 깊고 끝없는 어둠은 사랑하는 이의 존재를 당신의 가슴에 단단히 새긴다. 하지만, 그녀가 바로 이 도시의 반대편에, 손만 뻗으면 닿을 것 같은 거리 속에 있지만 닿을 수 없는 곳에 있을 때, 그 부재는 다르다…. 앤 마이클즈 Anne Michaels*의 표현처럼, "그 부재는 당신을 갉아먹는다." 마음 속 모든 것을 조금씩 허물어뜨리며 당신을 끝내 공허로 몰아간

* 앤 마이클스(Anne Michaels)는 캐나다의 저명한 시인 겸 소설가로, 깊이 있는 문체와 역사적 주제를 다루는 작품으로 알려져 있다. 그녀의 대표작인 소설『덧없는 시편들』(Fugitive Pieces)은 홀로코스트를 배경으로 한 감동적인 이야기로, 여러 문학상을 수상하며 평단의 찬사를 받았다.

다. 존재하지만 부재인 것, 그것이야말로 가장 잔혹한 상실이다.

설계안을 바라보는 일도 이와 비슷하다. 눈앞의 결과물은 분명 존재하지만, 그 안에 감춰진 이야기들은 부재 속에 남는다. 한 개의 설계 안이 세상에 나오기까지의 고민과 좌절, 감동과 분노는 누구에게도 보이지 않는다. 그것은 오직 설계자만이 이해하고 품어야 하는 고통과 기쁨의 기록이다. 첫사랑과 닮아 있다. 눈에 보이지 않지만 여전히 존재하며, 때로는 그 부재가 더 날카로운 존재감을 드러낸다. 그런 과정이 없다면 결과는 텅 비어 있을 것이다.

그러나 세상은 그 모든 과정과 이야기를 무시한다. 현업에서는 이야기보다 결과가 중요하다. 누가 그 속의 감정을 헤아리겠는가? 하지만 나는, 비록 모든 이야기에 공감할 수는 없을지라도, 그것이 쌓인 시간을 느끼고 싶다. 손끝에 남은 온기와 흘러간 시간의 흔적을, 그 속에 담긴 본질을 이해하고 싶다.

우리는 언어로 그것을 설명하려 한다. 하지만 언어는 불완전하다. 본질을 담으려는 노력은 결국 비유에 의존한다. 그리고 우리는 그 비유의 표상에 사로잡혀, 본질은 끝내 손에 닿지 않는다. 의미는 숨고, 남는 것은 퇴락한 이름뿐이다. 말로 설명될 수 있는 도道는 도가 아니다. 본질은 결코 설명될 수 없는 것이다. 그렇기에 라흐마니노프 Sergei Rachmaninoff 의 두 번째 피아노 협주곡, 그리고 특히 그 아다지오 소스테뉴토 Adagio Sostenutto 는 말로

전할 수 없는 감정과 기억을 연주로 대신한다.

아마로네 Amarone 는 **쓰다**라는 뜻을 품고 있지만, 그 맛은 달콤하고 풍부하다. 오랜 숙성을 통해 복합적인 풍미를 만들어내는 이 와인은, 시간이 지나면서 처음의 강렬한 쓴맛을 부드럽고 깊은 단맛으로 바꿔 놓는다. 바이센베르크 Alexis Weissenberg 의 라흐마니노프 연주도 그렇다. 첫 음부터 감각을 사로잡는 그의 연주는 시간이 지날수록 더 깊고 서정적으로 변한다. 그리고 두 번째 악장의 멜로디는 마치 아마로네처럼, 그리움과 시간의 흔적을 한 겹 한 겹 펼쳐낸다. 그것은 상실의 쓰라림과 사랑의 단맛이 함께하는 음색이다.

하지만, 결국 이 모든 경험은 기억 속에서만 존재하게 된다. 라흐마니노프의 아다지오 소스테뉴토는 부재와 존재, 상실과 사랑의 경계에 서 있다. 그리고 그 음악은 언어로 설명할 수 없는 진실을 대신 들려준다. 마치 아마로네를 음미하며 그 깊은 풍미 속에 담긴 시간을 느끼듯, 이 악장은 우리의 감정을 그리움과 회상의 시간 속으로 천천히 데려간다.

라흐마니노프의 선율이 흐를 때, 우리는 부재 속에서도 존재를 느낀다. 그 부재가 우리를 갉아먹는 것이 아니라, 오히려 붙잡아 주는 생명의 끈이 될 수 있다는 것을. 이 악장은 그렇게 존재와 부재, 사랑과 상실을 하나의 곡선으로 엮어내며, 우리를 끝없는 기억과 감정의 여정으로 데려간다.

섬세하면서도 말로 다 표현할 수 없는 감정의 무게를 지닌 이 멜로디는, 추억 속으로의 여행과도 같다. 피아노의 목소리는 오케스트라의 부드럽고 지속적인 맥박에 맞춰 나지막이 속삭인다. 마치 시간이 멈춘 순간을 공유하는 연인의 내밀한 속삭임을 떠올리게 한다. 이는 아름답고 잃어버린 모든 것을 상기시키는 애절한 기억의 상징이다.

Rachmaninoff: Piano Concerto No. 2 in C Minor, Op.18: II. Adagio sostenuto
Alexis Weissenberg · Berliner Philharmoniker · Herbert von Karajan
100 Best Karajan ℗ 1973 Warner Classics, Warner Music UK Ltd.

22 우리가 마주한 모든 것에는
그들만의 이야기가 있다

Tchaikovsky: Violin Concerto in D Major,
Op. 35, TH 59

초등학교 시절 어느 날, 아버지가 기분이 좋으셔서 환한 얼굴로 퇴근하셨는데 눈이 휘둥그레질 만큼 많은 책을 사주셨다. 그날 들고 온 거창한 문학 전집들은 결국 책장 한구석을 차지하다 사라졌지만, 그날의 책들 중 덤으로 끼워준 두 권은 내 인생에 오래도록 영향을 미쳤다. 『세계여행대백과』와 『칵테일명주대백과』.

『칵테일명주대백과』는 술에 대한 정보를 넘어서 작은 이야기들의 집합이었다. 아직도 기억나는 것들이 있다. 아버지가 가끔 들고 오셨던 반쯤 남은 화이트호스 위스키와 '백마장 여관'에 얽힌 이야기들. 어린 나는 병목에 걸린 하얀 플라스틱 말을 빼내는 데 열중하곤 했다. 그 무언가 작고 특별한 장난감을 손에

쥐는 순간이 어린 나에게는 어른의 세계로 향하는 문턱처럼 느껴졌다. 그 책에서 나는 조니워커의 병이 사각형으로 만들어진 이유도 처음 알게 되었다. 술병 하나에도 이야기가 있고, 이야기는 또 다른 이야기를 부른다. 술에 얽힌 이야기는, 언제나 사람의 상상력을 자극한다.

내가 좋아하는 와인 중 하나는, 이름부터 시적이고 낭만적인, 브리꼬 델 루첼로네 Bricco dell' Uccellone 다. 피에몬테 지방에서 나는 이 와인은 싸지 않은 가격이어서 특별한 경우에만 꺼내 들 수 있다. 바르베라 Barbera 라는 단 하나의 품종으로 만들어지기에, 복잡한 바롤로와는 또 다른 솔직함과 깊이를 동시에 가지고 있다.

그 이름은 표준 이탈리아어로는 번역되지 않는다. 그것은 이탈리아 북부, 피에몬테 방언이다. Bricco는 포도밭 언덕에서 가장 높은 지점을, 그리고 Uccellone는 '큰 새'를 의미한다고 한다. 이 와이너리를 소개하는 자료에는 이런 이야기가 적혀 있다.

언덕 위, 포도밭이 자리한 그곳에 한 여인이 살았다. 그녀는 새 부리처럼 생긴 코를 가졌고, 늘 검은 옷을 입고 다녔다. 마을 사람들은 그녀를 '큰 새'라 불렀다.

검은 옷을 걸친 여인이 언덕 위 바위에 앉아 포도밭을 내

려다보던 모습을 상상해보라. 스토리텔링이란 이렇게 우리의 감각에 생생히 닿을 때 비로소 의미를 가진다. 와인은 맛으로만 기억되는 것이 아니라, 그 이야기와 함께 우리의 감정을 흔드는 경험이 된다.

에코 Umberto Eco 는 『전날의 섬』(1994)에서 이렇게 썼다.

우리가 살지 않은 세계들을 상상할 수 있는 것은 이야기가 우리에게 주는 선물이다. 과거를 이야기하는 것은 기억을 보존하는 것이 아니라, 우리의 현재와 미래를 바꿀 수 있는 무기를 가지는 것이다.

에코의 주인공 로베르토 Roberto 는 이야기를 통해 자신이 발을 디디지 못한 섬을 상상하며, 그 상상이 현실과 맞닿을 수 있는 가능성을 끊임없이 탐구한다. 이야기는 과거를 설명하거나 채우는 것이 아니라, 우리의 상상력과 감각을 열어 새로운 세계를 열게 한다.

하지만 이런 이야기를 기계적으로 암기하고 읊는 초보 소믈리에의 설명은 별다른 울림을 주지 못한다. 그것은 마치 젖은 신문지를 씹는 맛처럼 무미건조하다. 가장 매력적인 순간은 소믈리에와 대화를 나누며, 서로의 의견을 주고받는 과정에서 찾아온다. 그 대화 속에서 우연히 발견한 술이 레퍼토리에 추가되

브리꼬 델 루첼로네(Bricco dell' Uccellone)가 있는 풍경

면, 그 감흥은 즐거움을 넘어 지적인 기쁨으로 확장된다. 그렇게 우연은 특별해지고, 평범한 순간은 기억에 남는다.

어쩌면 인공지능이 지원하는 미래의 환경도 마찬가지일 것이다. 일방적인 정보 제공이나 지나치게 맞춤화된 서비스만으로는 우리의 마음을 채울 수 없다. 인간과 기술 사이에 이야기

건축학과 교수의 클래식 음악 수첩

가 있어야 한다. 우연을 발견하게 해주는 대화, 그리고 그 대화를 통해 경험하는 즐거움. 인공지능 시대의 건축가는 기술을 나열하는 설계자가 아니라, 장소의 기억과 스토리를 그 안에 녹여내는 이야기꾼이 되어야 한다. 세상에서 가장 중요한 것은 결국, 그 안에 어떤 이야기를 담을 수 있느냐일 테니까.

에코가 말했듯, 이야기는 우리가 닿지 못한 세상을 상상하게 하고, 그 상상은 우리가 발 딛고 있는 현실을 흔들어 놓는다. 이야기란, 결국 그런 것이다. 언덕 위 검은 옷의 여인이 그러했듯, 우리가 마주한 모든 것에는 그들만의 이야기가 있다.

차이콥스키 Pyotr Tchaikovsky 의 바이올린 협주곡, 특히 나탄 밀스타인 Nathan Milstein 의 연주는 마치 이야기가 곡으로 형상화된 듯한 깊은 서사를 가지고 있다. 첫 음을 여는 순간, 밀스타인의 보잉은 듣는 이를 한 편의 서사 속으로 끌어당긴다. 초반부의 밝고 서정적인 멜로디는 마치 언덕 위의 햇빛 가득한 포도밭을 내려다보는 순간을 떠올리게 한다. 그 뒤를 이어지는 더 격정적인 부분에서는 바람이 몰아치고 하늘이 어두워지는 것 같은 드라마가 느껴진다.

밀스타인의 연주는 완벽한 기술을 넘어서, 인간적이고 감정적인 깊이를 담아낸다. 그의 비브라토 Vibrato 는 숨결처럼 자연스러우면서도, 한 음 한 음에 혼이 담겨 있는 듯하다. 특히 1악장에서의 긴 솔로 라인은 그의 연주 스타일을 가장 잘 보여준다.

화려하고 열정적이지만 결코 과장되지 않는다. 그는 마치 청중에게 "이 이야기를 들어보라."고 속삭이는 것처럼, 바이올린으로 서사를 그린다.

그리고 2악장으로 넘어가면 완전히 다른 세계가 펼쳐진다. 이 조용하고 느린 악장은 한 편의 짧은 시처럼 들린다. 밀스타인의 연주는 이 서정적인 부분에서 더없이 내밀하게 들린다. 마치 한 잔의 와인을 천천히 음미하며, 그 안에 담긴 시간과 이야기를 생각하는 순간과도 같다. 음 하나하나가 시간을 멈추게 하고, 그 안에 자신을 가만히 담가두게 만든다.

3악장은 폭발적인 에너지로 우리를 휘감는다. 밀스타인의 활은 질주하는 말을 타는 듯한 속도와 힘을 보여주면서도, 그 안에 놀라운 통제력을 유지한다. 그 격렬한 리듬 속에서도 그는 결코 서사를 잃지 않는다. 그의 연주는 차이콥스키의 의도를 완벽히 구현하면서도, 자신의 독창적인 해석을 가미해, 듣는 이를 흥분시키고 몰입하게 만든다.

밀스타인의 차이콥스키는 이야기를 풀어내고, 감정을 전달하며, 우리 내면에 깊은 흔적을 남기는 하나의 여정이다. 음악 속에서 느껴지는 감정의 스펙트럼은 결국 이야기가 가진 힘과 닮아 있다. 포도밭 언덕 위 검은 옷의 여인이 그러했듯, 밀스타인의 바이올린은 청중의 내면에 오래도록 머물며 각자의 기억과 상상을 불러일으킨다.

마지막 음이 울리고 난 뒤의 적막. 그 순간은 음악이 끝났음에도 불구하고 이야기가 여전히 마음속에서 계속되고 있음을 깨닫게 한다. 차이콥스키가 말하고 싶었던 것, 그리고 밀스타인이 그것을 어떻게 들려주고 싶었는지는 이미 설명을 넘어 감각으로 전해진다. 와인을 음미하듯, 이 음악 역시 몇 번이고 다시 꺼내어 듣고 싶은, 그런 연주다.

Tchaikovsky: Violin Concerto in D Major, Op. 35, TH 59
Nathan Milstein · Wiener Philharmoniker · Claudio Abbado
Tchaikovsky: Violin Concertos & Encores ℗ 1973 Deutsche Grammophon GmbH, Berlin

 I. Allegro moderato II. Canzonetta. Andante III. Finale. Allegro vivacissimo

23 그리움의 풍경

Beethoven: Trio for Piano, Violin and Cello
No. 1 E Flat major Op. 1/1 - Adagio cantabile &
Piano Concerto No. 1 in C Major, Op. 15 - II. Largo

일상이 자리를 잡기 시작하면, 이상하게도 환상이 되살아
난다. 규칙적으로 반복되는 하루의 결 안에서, 우리는 잊고 지냈
던 꿈의 조각들을 어렴풋이, 그러나 분명하게 느끼기 시작한다.
그것은 습관이 만들어낸 리듬 속에서 문득 들려오는 오래된 기
억의 메아리 같고, 오히려 정돈된 일상 속에서야 비로소 떠오르
는 어지러운 감정들의 얼굴이다. 고요함이 깊어질수록, 그 잔잔
한 수면 위로 그리움이라는 이름의 감정이 서서히 고개를 든다.

그리움은 하나의 풍경이다. 그것은 구체적인 형체를 가지
지 않지만, 한순간의 멜로디, 한 줄의 문장, 혹은 한 줌의 바람결
에 실려 우리 마음 깊은 곳에 스며든다. 그 풍경은 때로 흐릿하
고, 때로 뚜렷하게 모습을 드러내며, 우리의 감각을 다시금 일깨

건축학과 교수의 클래식 음악 수첩

운다. 그리움이란, 잊으려 할수록 더 선명해지는 내면의 풍경화 같은 것이다.

수크 트리오 Suk Trio 가 연주하는 베토벤 피아노 트리오 1번, 2악장 아다지오 칸타빌레는 그 풍경의 단초를 조용히, 그러나 또렷이 들려준다. 피아노의 섬세한 속삭임은 바이올린과 첼로의 은은한 선율과 어우러져, 마치 이른 아침 안개가 걷히며 드러나는 숲속 햇살처럼, 우리 내면의 어두운 그림자를 부드럽게 감싸고 들어온다.

그 음색은 고요함 위를 흘러가는 부드러운 파도 같고, 삶의 고단한 결을 조심스럽게 다독이는 손길 같다. 그리움은 여기서 고통이 아니다. 그것은 상실을 받아들이는 성숙한 감정이며, 잃어버린 것들에 대한 회한보다는, 그 모든 순간이 존재했다는 사실에 대한 조용한 감사로 바뀌어간다.

미켈란젤리의 손끝에서 울려 나오는 베토벤 피아노 협주곡 1번, 그 2악장 라르고는 또 다른 차원의 풍경을 펼쳐 보인다. 그의 연주는 감정의 가장 깊고 고요한 본질을 관조하게 만든다. 중력이 느껴질 만큼 단단한 정적 속에서, 피아노는 말없이 우리를 응시하고, 관현악은 그 응시에 조용히 고개를 끄덕인다.

이 라르고는 하나의 풍경화처럼 정적을 품고 있으면서도, 동시에 건축적인 질서를 가지고 펼쳐진다. 각 음표는 마치 정밀하게 잘려진 석재처럼 자리를 잡고, 그 위를 걷는 청자의 감정은

점점 더 깊은 심연으로 내려앉는다. 여기서 그리움은 단지 어떤 인물이나 시간에 대한 그리움이 아니라, 존재 자체가 품고 있는 회귀의 욕망, 그 무엇도 설명하지 않고도 이해될 수 있는 감정의 언어다.

두 작품의 그리움은 서로 다른 언어로 말하지만, 결국은 하나의 감각으로 수렴된다. 수크 트리오의 연주는 그리움을 따뜻하게 감싸는 손길이라면, 미켈란젤리의 라르고는 그 그리움의 심연 속으로 우리를 데려간다.

전자는 우리를 다시 한번 사랑하게 만들고, 후자는 우리에게 잊는 법을 가르친다. 두 곡 모두, 그리움이라는 감정을 통해 우리가 감히 마주하지 못했던 내면의 풍경을 천천히 드러낸다.

그리움은 결국 우리가 일상의 틈새에서 마주하는, 언어로는 다 담기지 않는 내면의 환상이다. 그것은 과거를 향한 회상일 수도, 다가오지 않은 미래를 향한 예감일 수도 있다. 시간이 켜켜이 쌓여 형성된 우리의 삶 속에서 이따금 깨어나는, 조용하고도 강력한 감각의 반응이다. 그 감각은 모든 것을 잊게 하기보다, 잊은 줄 알았던 것을 다시 떠올리게 한다.

이 두 곡은 그리움의 정수다. 그것들은 시간의 결을 넘어 우리 마음 가장 깊은 곳에 자리한, 말로는 다 담을 수 없는 풍경을 그려낸다. 고요함 속에 가라앉아 있을 때, 이 선율들은 우리 마음속 깊이 잠든 그리움을 다시 흔들어 깨운다. 그리고 지나간

모든 것들과 아직 오지 않은 모든 것들을 동시에 품게 해준다. 그 여운은 음악이 멈춘 후에도 사라지지 않고, 우리 삶의 어딘가에 조용히, 그러나 단단히 머무른다.

Beethoven: Trio for Piano, Violin and Cello No. 1 E Flat major
Op. 1/1 - Adagio cantabile Sukovo trio
BeethovenThe Complete Piano Trios ℗ 1986 Nippon Columbia

Beethoven: Piano Concerto No. 1 in C Major, Op. 15 - II. Largo (I) (Live)
Arturo Benedetti Michelangeli · Wiener Symphoniker · Carlo Maria Giulini
Beethoven: Piano Concertos Nos. 1 & 3 ℗ 1980 Deutsche
Grammophon GmbH, Berlin

24 달빛과 선율,
그리고 멈춰 있는 순간

Debussy: Suite bergamasque,
L. 75: III. Clair de lune

12월의 밤은 담백하다. 창밖은 겨울의 차가운 공기로 가득
하지만, 방 안에는 드뷔시의 달빛 Clair de Lune 이 부드럽게 흘러나
오고 있다. 프랑수아-조엘 티올리에 François-Joel Thiollier 의 연주는
너무 강렬하지도, 그렇다고 희미하지도 않다. 선율은 마치 달빛
처럼 균형을 유지한 채, 방 안에 천천히 스며든다. 나는 소파에
기대어 그 선율을 듣는다. 음악은 어딘가로 나를 데려가는 대신,
이곳에 머물게 한다. 단지 존재하는 것만으로 충분한 순간이 있
다는 것을, 이 음악은 나에게 가르쳐준다.

달빛은 언제나 기묘하다. 그 옛날 어떤 시인은 달을 안
고 세상을 버렸다고 했다. 반면, 우리는 너무 쉽게 세상을 탓하
며 달을 외면한다. 하지만 지금 이 순간만큼은 다르다. "I'll be

looking at the moon, but I'll be seeing you." 달빛은 누군가를 떠올리게 한다. 같이 나누고 싶었던 순간, 아니면 몰래 간직했던 순간들. 음악과 함께 그런 기억들이 조용히 떠오른다. 시간은 잠시 멈추고, 방 안은 푸른빛으로 물든다.

달빛은 언제나 고요 속에서 우아함을 드러낸다. 바이런 George Gordon Byron 의 시가 떠오른다.

She walks in beauty, like the night
of cloudless climes and starry skies.

달빛 아래 걷는 사람의 모습은 별빛으로 뒤덮인 하늘과 같다. 티올리에의 연주는 그런 달빛의 속성을 닮았다. 그것은 화려하지 않다. 오히려 그 고요함이 음악을 더욱 빛나게 만든다. 선율은 스스로를 드러내는 대신, 듣는 이의 마음속 숨겨진 그리움을 부드럽게 끌어낸다.

구름이 내 마음에 자리 잡을 때도 있다. 그런 날에는 별빛이 쏟아지고 달빛이 흘러 들던 그날이 떠오른다. 마음은 별빛으로 빚어진다고 누군가 말했다. 시간이 지나면서 그 빛은 더 단단해지기도 하고, 가끔은 희미해지기도 한다. 마음과 마음을 잇는 실이 있다면, 그 실은 어둠 속에서도 달빛 아래에서 가장 환히 빛날 것이다.

마음은 별빛으로 빚어지죠.

시간과 함께요.

바늘구멍 사이로 비치는 갈망은 어둠속에 길을 잃죠.

무한에서 무한을 이어주는 끊어지지 않는 인연의 실

내 마음은 당신의 마음에 소원을 빌고 그 소원은 이뤄져요.

– 켈리 반힐(Kelly Barnhill), 『달을 마신 소녀』

나는 드뷔시의 음악을 들을 때마다 두 개의 달이 뜬 저녁을 상상한다. 하나는 현실의 달이고, 다른 하나는 기억 속의 달이다. 두 달은 서로 다른 하늘에 떠 있지만, 음악은 그 사이를 잇는 다리가 되어 준다. 티올리에의 연주는 그 다리를 걷는 느낌이다. "너의 빛깔, 너의 맵시는 내가 원하는 바로 그 모습." 파블로 네루다의 시구처럼, 달빛은 내가 갈망했던 모든 것을 비춘다. 그리고 그 순간, 나는 그 빛이 얼마나 소중한지 새삼 깨닫는다.

달빛은 차갑지 않다. 그것은 나의 시간을 감싸 안는 온기다. 음악은 그 온기를 한 음씩 쌓아 올리며, 잊고 있던 감정과 기억을 천천히 끌어낸다. 나는 그저 듣는다. 음악은 내 안에 남아 있던 희미한 별빛들을 다시금 밝혀 주고, 그 빛이 얼마나 소중했는지 일깨운다.

음악이 끝나고 방 안에 고요가 찾아온다. 창밖의 겨울 하늘은 여전히 어둡지만, 어딘가에서 별빛이 반짝이는 것만 같다.

나는 커피 한 잔을 내리며 생각한다. 일상의 모든 순간이 보석 같을 수는 없지만, 가끔씩 달빛처럼 조용히 빛나는 순간이 있다면 그것으로 충분하다고.

달빛 아래에서, 드뷔시의 선율은 막연한 음악이 아니었다. 그것은 시간을 건너며 내게 말을 걸었다. 지금 이 순간이 얼마나 소중한지, 그리고 그 순간 속에서 내가 얼마나 편안하게 머물러 있는지 깨닫게 해주었다. 달빛은 모든 것을 푸르게 물들이고, 나는 그 푸름 속에 오래 머물러 있었다. 그리고 그 머무름이 내게는 충분히 아름다웠다.

음악이 남긴 여운은 희미해지지 않는다. 나는 그것을 가슴 속에 품고, 다시 앞으로 나아갈 힘을 얻는다. 달빛처럼, 드뷔시의 음악은 내가 잊고 있던 것을 조용히 일깨워 주었다.

Debussy: Suite bergamasque, L. 75: III. Clair de lune
Francois-Joel Thiollier
Debussy: Piano Works, Vol. 1 ℗ 1995 Naxos

25 파도가 지나가면
남은 것은 기억뿐

Mahler: Symphony No. 5 in C-Sharp Minor:
IV. Adagietto. Sehr langsam

지휘자의 역할은 그저 메트로놈처럼 악보를 해독하여 오케스트라를 진행하는 것이 아니라고 타르Lydia Tár 는 강변한다. 시계와 달리 언제든지 오케스트라를 멈추게 하고, 다시 시작하게 하면서 지휘자는 악보에 담긴 작곡자의 기억에 더 가까이 다가서기 위해 시간을 지배한다.

작곡자의 기억에 다가서는 것이 지휘자의 역할이라면 건축가의 역할은 도시의 기억으로부터 사람의 염원과, 재료의 꿈과, 장소의 기억을 읽어내어, 그것을 다시 사람들에게 들려주는 기억의 전달자이다.

타르의 설명처럼 지휘자는 악보에 존재하지 않는 기호를 읽어내고 또한 기호를 무시함으로써 오케스트라가 한번도 연주

건축학과 교수의 클래식 음악 수첩

해보거나 심지어 들어본 적도 없는 경험으로 이끎으로써 새로운 기억을 만들어낸다. 그러나 그것은 리허설에서만 가능하고 공연이 끝나면 완벽한 순간은 기억에만 존재한다. 건축가는 감각의 필터로 완벽한 경험을 만들고자 하지만 그것은 건축가의 기억에만 존재하고 다시 도면으로 환원된다. 언뜻언뜻 드러나는 건축가의 의도는 건물에 깃들어 새로운 건축가들에게 다시 해석되길 기다리는 코드와 같다. 그런 의미에서 건물은 건축가의 기억을 담은 외부 메모리이며 도시 역시 거대한 메모리 시스템이다.

완벽한 순간은 오직 기억에만 존재하는 것. '현과 하프를 위해 마련된 다정다감하면서 차분한 아다지에토'는 루키노 비스콘티 Luchino Visconti, 박찬욱, 그리고 토드 필드 Todd Field 에게, 누군가에게는 숭고한 러브레터였고, 누군가에겐 삶을 기억하는 비가였고, 누군가에게는 죽음을 애도하는 시였지만, 그 파국에서 사랑과 헤어짐의 구분은 무의미하다. 파도가 지나가면 남은 것은 기억뿐이다.

영화 〈타르 Tár〉(2022)에서 말러의 교향곡 5번은 위선으로 구축한 인생 최고의 경지에서 급강하하는 주인공 타르가 울리는 사이렌처럼 들려온다. 영화는 아다지에토를 포함하여 어느 악장 하나 제대로 들여주지 않는다. 마지막 론도 악장 환희의 엔딩은 영화의 주제와는 마주할 수 없다. 우리에게 남는 것은 안개처럼 스며들어 파도처럼 부서지는 기억뿐.

말러의 교향곡 5번에서 아다지에토는 마치 사라질 듯 아득한 기억 속에서 끝내 잊히지 않는 하나의 감정과도 같다. 건축이 도시의 기억을 재료와 공간 속에 새겨넣듯, 이 음악은 시간 위에 각인된 기억의 흔적이다. 현과 하프가 엮어내는 이 느린 선율은 사랑과 죽음, 환희와 애도의 경계를 허문다. 타르가 말했듯, 지휘자는 시간을 지배하는 자다. 그리고 이 아다지에토는 그 시간의 흐름을 조율하며 기억을 만들어내는 가장 숭엄한 방식 중 하나다.

바르비롤리John Barbirolli 의 말러 5번 아다지에토는 마치 깊은 숨결을 머금은 듯하다. 그의 해석 속에서 이 곡은 한 편의 고백이 된다. 지나치게 감정을 몰아붙이지도 않고, 그렇다고 감정을 희석하지도 않은 채, 그는 그저 음악이 흘러가도록 한다. 바르비롤리의 뉴 필하모니아 오케스트라는 현악의 숨결을 거칠게 밀어붙이는 대신, 하나의 유기적인 호흡처럼 연주한다. 사랑의 서한처럼 보일 수도 있지만, 애도의 기도처럼 들릴 수도 있다. 그것은 음악이 원래 가지고 있던 모호함을 그대로 품으면서도, 한없이 인간적이고 따뜻한 위로를 담아낸다.

반면, 아바도Claudio Abbado 의 해석은 마치 안개 속에서 들려오는 음성 같다. 그의 말러는 늘 공간감을 중시하는데, 아다지에토 역시 다층적인 공간 속에서 울려 퍼진다. 특히 베를린 필과의 후기 녹음에서는 현악이 고요하게 서로를 감싸면서도, 과도

한 감상주의로 빠지지 않는 절묘한 균형을 보여준다. 아바도의 말러는 언제나 절제와 깊은 서정 사이에서 움직이는데, 아다지에토에서는 그 균형감이 더욱 빛을 발한다. 애도의 음악이면서도 동시에 사랑의 노래이며, 개인적 고백이면서도 우주적인 침묵을 담아낸다.

시노폴리 Philippe Sinopoli 의 말러는 정교하고 섬세하다. 그가 지휘하는 아다지에토는 마치 빛과 그림자가 공존하는 풍경처럼 세밀하게 조각되어 있다. 시노폴리의 말러는 철학적이다. 그는 감정적인 몰입보다는 하나의 내면적 탐구로서 이 곡을 풀어낸다. 그의 지휘 아래서 현악은 유려하게 흐르지만, 결코 서정성에 머무르지 않는다. 그가 강조하는 긴장감과 대조는 이 아다지에토를 더욱 강렬하게 만든다. 사랑의 음악일 수도 있지만, 어떤 면에서는 불안과 절망이 서린 음악처럼 들리기도 한다. 그 불안함이 더 깊은 애수로 다가온다.

그리고 번스타인 Leonard Bernstein , 그의 아다지에토는 아마도 가장 감정적으로 격렬할 것이다. 번스타인의 말러는 언제나 극단적이다. 그는 최대한의 슬픔을 끌어올리고, 마치 무언가를 놓쳐버린 듯한, 그러나 여전히 필사적으로 그것을 붙잡으려는 듯한 해석을 보여준다. 그의 지휘는 음악을 흔한 서정적 장면으로 만들지 않는다. 오히려 그것을 거대한 감정의 소용돌이 속으로 몰아넣는다. 그의 뉴욕 필하모닉과 빈 필하모닉 녹음은 서로

다른 감정을 품고 있지만, 공통적으로 극적인 감정선이 두드러진다. 번스타인의 말러는 감정을 절제하지 않는다. 그는 말러를 연주하는 것이 아니라, 말러의 음악 속으로 뛰어든다.

바르비롤리의 아다지에토는 마치 오래된 연인의 대화 같다. 시노폴리는 섬세한 조각가처럼, 아바도는 안개처럼, 번스타인은 불처럼 이 음악을 해석한다. 그러나 어느 해석이든, 이 아다지에토는 결코 평범한 사랑의 음악이 아니다. 그것은 인간의 감정을 한없이 정제하여, 마침내 순수한 형태로 남긴다. 루키노 비스콘티는 〈베니스에서의 죽음〉(1971)에서 이를 절망적으로 아름다운 종말로 만들었고, 타르는 그것을 위선과 몰락의 배경으로 삼았다. 그러나 음악은 여전히 그 자체로 존재한다. 완벽한 순간은 오직 기억 속에만 남는다. 파도가 지나간 자리에는 부서진 조각들이 남아 있을 뿐이다. 말러의 아다지에토는, 결국 그러한 기억들의 파도 속에서 가장 숭엄하게 빛난다.

Mahler: Symphony No. 5 in C-Sharp Minor: IV. Adagietto. Sehr langsam

New Philharmonia Orchestra · Sir John Barbirolli
Mahler: Symphony No. 5 & Rückert-Lieder ℗ A Warner Classics release,
℗ 1969 Parlophone Records Limited. Remastered 2020
Parlophone Records Ltd.

Philharmonia Orchestra · Giuseppe Sinopoli
Mahler: The Complete Recordings ℗ 1985 Deutsche Grammophon GmbH,
Berlin

26 겨울날의 일요일 아침, 엘가의 님로드, 그리고 번스타인의 손끝에서 피어나는 희망

Elgar: Enigma Variations, Op. 36 - Var. 9. Adagio "Nimrod"

시간의 수레바퀴가 잠시 회전을 멈춘 듯한 2월의 첫 일요일 아침. 창밖으로 희끄무레한 빛이 번지고, 찬 공기가 유리창을 타고 흐른다. 메트로놈 소리를 내는 커피 메이커 위로 김이 피어오른다. 어떤 감정들이, 마치 깊은 호수 밑바닥에서 천천히 떠오르는 것처럼, 조용히 모습을 드러낸다. 공기 중에 흩어졌던 기억들이 어느 순간 응결되어 형태를 갖추는 듯하다.

그런 아침, 레너드 번스타인이 지휘하는 엘가Edward Elgar의 님로드Nimrod를 듣는다. 선율이 천천히 흐르다, 문득 마음 깊은 곳에 닿는다. 닿고, 울리고, 서서히 끌어올려진다.

이 음악은 하나의 공간이 된다. 얼어붙은 강, 흰 들판, 그리고 그 사이에서 바람을 견디며 묵묵히 서 있는 나무들. 님로드의

선율은 그 위를 조용히 흘러간다. 서서히, 그러나 결연하게. 덩케르크 Dunkirk, 희망과 절망이 교차하는 그 해변에서, 이 음악은 저먼 수평선을 향해 뻗어나가는 바람처럼 움직인다.

크리스토퍼 놀란 Christopher Nolan 의 〈덩케르크〉(2017)에서, 님로드가 가장 강렬하게 울리는 순간은 패리어 Farrier 가 불타는 스핏파이어 Spitfire 를 바라보는 장면이다. 그는 연료가 바닥난 전투기를 조종하며 마지막까지 하늘을 지킨다. 그리고 마침내 엔진이 멈춘다. 바다를 향해 조용히 글라이딩하며 내려앉는 기체. 배경에는 황금빛 노을이 퍼지고, 카메라는 그의 움직임을 따라 유유히 흘러간다. 착륙 후, 그는 조종석에서 내려 선다. 불길에 휩싸인 스핏파이어를 바라본다.

그것은 패배의 장면이 아니다. 오히려 한 인간이 자신의 운명을 받아들이는 순간이다. 놀란과 호이터 판 호이테마 Hoyte van Hoytema*의 시네마토그래피는 이 장면을 거의 초월적인 이미지로 만든다 ─ 잔잔한 바람에 흔들리는 모래, 스핏파이어의 유려한 실루엣, 그리고 마지막까지 시선을 떼지 않는 패리어의 얼굴.

그 순간, 님로드의 선율은 영화적 장치에만 머무르지 않는

* 호이터 판 호이테마(Hoyte van Hoytema)는 네덜란드 태생의 스웨덴 촬영 감독으로, 독특한 시각적 스타일과 혁신적인 촬영 기법으로 유명하다. 크리스토퍼 놀란 감독과의 협업으로 〈인터스텔라〉(2014), 〈덩케르크〉(2017), 〈테넷〉(2020), 〈오펜하이머〉(2023) 등의 작품에서 뛰어난 촬영을 선보였다.

다. 그것은 기다림의 소리이자, 인간의 존엄을 지키려는 이들의 내면적 대화다. 바다 위를 떠다니는 작은 어선들, 저 멀리서 들려오는 전장의 울림, 그리고 마침내 안도와 환희가 겹쳐지는 순간, 님로드는 과장되지 않은 장엄함으로, 군더더기 없이 단단한 방식으로 흐른다.

그 장면에서처럼, 이 음악은 특정한 시대나 장소에 속하지 않는다. 그것은 인간의 마음속에 깃든, 말로는 제대로 전달할 수 없는 감각을 건드린다. 님로드는 흔한 위로나 숭고함의 찬양이 아니다. 더 나아가야 한다고, 끝내 괜찮아질 것이라고 말하는 음악이다.

겨울날의 일요일 아침, 갓 내린 커피 한 잔을 마주하고 나는 이 음악을 듣는다. 만약 하루의 시작이 님로드의 선율과 함께라면, 오늘은 이미 충분했다고 말할 수도 있겠다.

"All we did was survive.

That's enough!"

Elgar: Enigma Variations, Op. 36 - Var. 9. Adagio "Nimrod"
BBC Symphony Orchestra · Leonard Bernstein
Elgar: Enigma Variations ℗ 1982 Deutsche Grammophon GmbH, Berlin

기술

"기술의 숙명은
쓸모없는 아름다움이다."

– 케빈 켈리(Kevin Kelly)

Sagrada Família (2013)

27 기술이 숨어서 전통을 복원한다

Beethoven: Concerto for violin, cello and piano
in C major op. 56 "Triple Concerto"

모차르트나 베토벤은 교양 있는 귀족 외에도 많은 대중에게도 마치 비틀스나 엘비스 프레슬리처럼 인기를 누렸을 것 같다. 이 작곡가들의 신보 발행을 기다리며. 거리에서 리허설을 들은 사람들의 입소문을 통해 기대감은 더욱 증폭되었을 것이다.

비록 콘서트홀이나 귀족의 살롱에서 연주되어야 진가를 발휘하도록 정교하게 작곡되었겠지만, 그 시절 대중들은 인기 음악가의 아파트에서 흘러나오는 리허설을 거리에서 감상하는 즐거움을 가졌을 것이다. 그것은 마치 해상도 낮은 모노 시절 레코딩 음반으로 베토벤을 듣는 것과 비슷한 느낌일 수도 있겠다.

베토벤 시대에 사용되었던 악기들은 현대 악기들에 비해 더 가볍고 선명한 음색을 지닌 경우가 많다. 현대 악기들이 상대

적으로 더 크고 풍부한 소리를 내지만, 당시 악기들은 투명하고 명료한 음색을 추구했던 것 같다. 이러한 점을 고려하면, 스토리오니 트리오 Storioni Trio 의 연주가 은근 가볍고 유려한 해석을 보여주는 것은 원전 악기의 특성을 반영하려는 시도로 이해될 수 있다. 연주 스타일도 오늘날의 연주 방식과는 다소 달랐을 것이다. 그 시기의 음악은 요즘의 연주보다 템포가 더 빠르고, 리듬이 더 분명하게 표현되었을 것이다. 베토벤 역시 자신의 음악을 이러한 특성에 맞추어 작곡했을 가능성이 크다. 스토리오니 트리오의 해석은 오히려 베토벤의 의도에 더 가깝다고도 할 수 있다. 삼중협주곡의 필수 명반으로 추천되는 로스트로포비치, 리히터, 오이스트라흐의 레코딩은 현대 악기와 대규모 오케스트라를 사용하여 강력한 힘과 드라마를 강조했다. 그러나 베토벤 시대의 오케스트라는 지금처럼 크지 않았고, 악기 소리도 덜 화려하고 덜 풍부했을 가능성이 크다. 얀 스와포드 Jan Swafford 저 『베토벤: 고뇌와 승리』(2014)에는 피아노 협주곡 1번의 리허설 때 잉크가 마르지 않은 악보를 필경사들에게 던져주는 상황에서 오케스트라로 꽉 찬 베토벤 아파트의 진풍경을 묘사하고 있다. 우리가 전통이나 원전이라고 생각하는 것은 많은 경우 후세의 사람들이 겹겹이 쌓아 올린 상상과 바람일 뿐일지도 모른다. 전통이라고 생각하는 지금의 규모와 해석은 원조 요리에는 없던 트러플 오일과 불필요한 겉치장이자 무거운 양념이 추가된, 이름만 거

창한 쉐프 스타일 파스타 같은 것일 수도 있다. 대개 명반이라고 추천되는 것들은 오래전 누군가의 문장을 거듭 복붙해서 출처를 알 수 없는 채로 재생산된다. 특히 국내 온라인 블로그에 유통되는 클래식 음악 해설이 그러하다. 이러한 글은 과거만 되뇌며 리카르도 샤이 Riccardo Chailly 나 스토리오니 트리오의 해석을 거의 언급하지 않고 있다. 하지만 샤이의 가벼운 듯 다이내믹하고 절도 있는 해석이 베토벤 교향곡의 원전에 가까운 것일 수도 있다.

원전에 가깝고 멀고를 떠나 스토리오니 트리오의 레코딩 퀄리티는 발군이다. 그래서 바라건대 베토벤이 스타 음악가로 추앙받던 그 시절의 귀족처럼 우리를 콘서트홀로 인도하는 것이다. 기술이 이렇게 숨어서 전통을 복원한다. 복원을 명분으로 억지로 짜맞추어 기술은 사라지고 껍데기만 남은 가공의 전통은 건축을 포함한 많은 문화 영역에 존재한다. 정확한 재현과 창조적 재해석은 상호 배타적인 것이 아니라, 조화롭게 공존할 수 있다. 중요한 것은 전통을 계승하는 방식이 과거의 반복이 아닌, 그 시대의 맥락과 현대적 요구를 반영하여 미래 세대에게 전해질 수 있도록 하는 균형이다.

Beethoven: Concerto for violin, cello and piano in C major op. 56 "Triple Concerto"
Storioni Trio · The Netherlands Symphony Orchestra · Jan Willem de Vriend
Beethoven: Triple Concerto & Archduke Trio ℗ 2013 Challenge Classics

 I. Allegro

 II. Largo

 III. Rondo alla polacca

28 법열의 세계

Symphony No. 9 in D Minor, Op. 125: V. Presto.
"O Freunde, nicht diese Töne!".
Allegro assai - Allegro ma non troppo

　　베토벤이 불과 200년 전에 살았다는 사실은 언제 생각해도 경이롭다. 그가 살았던 시대와 지금의 세계 사이에는 엄청난 간극이 존재한다. 그는 촛불 아래에서 악보를 쓰고, 귀가 들리지 않는 상황에서도 머릿속에서 음악을 '들으며' 작곡했던 사람이었다. 당시 그의 음악을 들을 수 있었던 사람들은 연주가 열리는 극히 제한된 공간에 모인 소수의 청중뿐이었다. 지금, 우리는 스마트폰과 이어폰만 있으면 베토벤의 모든 교향곡과 협주곡, 소나타를 언제 어디서나 들을 수 있다. 200년 전의 '일반인'은 아마 그의 교향곡 한 곡을 들을 기회를 얻기도 쉽지 않았을 것이다. 하지만 200년 후에 살아가는 우리 '일반인'은 그의 모든 작품을 반복해서 들을 수 있고, 심지어 연주자와 지휘자에 따라 다른 해석을

비교하며 즐길 수도 있다. 이는 그저 기술적 발전의 결과라기보다는, 그의 음악이 시대를 초월한 힘을 가졌기 때문일 것이다.

그 시대의 일반인에게 베토벤은 어쩌면 신비롭고 낯선 존재였을지도 모른다. 당시 사람들에게 그의 작품은 이해하기 어려운 음악이었을지도 모른다. 반면, 200년 후의 우리는 그의 음악을 이해할 수 있는 풍부한 문화적 맥락을 이미 축적하고 있다. 우리는 베토벤 이후의 낭만주의, 현대 음악까지의 음악사를 알고, 그의 작품이 그 모든 흐름의 기초를 닦았다는 사실을 이해한다.

이 아이러니는 참으로 놀랍다. 우리가 그의 시대에 태어났다면, 그의 음악을 현재만큼 풍부하게 이해하거나 즐길 수 없었을 것이다. 베토벤은 그 자신이 살았던 시대보다 훨씬 먼 미래를 향해 음악을 던졌던 것이다. 그의 음악은 인류 전체의 감정과 사유를 담아내는, 시대를 초월한 언어였다.

우리는 그가 의도했든 하지 않았든 간에, 베토벤의 가장 이상적인 청중일지도 모른다. 기술과 해석의 발전을 통해 그의 음악에 담긴 깊이를 더 온전히 경험할 수 있는 존재로서 말이다. 200년이라는 시간의 간격이, 그의 시대와 우리의 시대를 이어주는 다리가 되었다는 점은, 참으로 놀랍고도 감동적인 일이다.

연말을 장식하는 클래식 음악 중 베토벤 교향곡 9번은 단연코 그 정점에 있다. **환희의 송가**로 상징되는 이 작품은 음악

이상의 의미를 품고 있다. 그것은 인류가 품은 이상과 고통을 넘어선 희망, 그리고 궁극적으로 도달하고자 하는 법열의 세계를 담아낸다. 불경하게도 운동 중에 이어폰으로 듣는다고 해도, 베토벤 9번은 수시로 시공간을 초월한 영원을 맛보게 한다. 그 순간 음악은 더 이상 소리가 아닌, 존재 자체로 다가온다.

모노 시절의 라이브 녹음들은 마치 먼 과거의 영광을 어렴풋이 비추는 창문과도 같다. 크리스토퍼 놀란의 영화 〈인터스텔라〉(2014)에서 쿠퍼가 5차원 시공간을 통해 접하는 머피의 모습처럼, 그것은 감동과 아쉬움을 동시에 가진 불완전한 실체다. 사랑과 상상력이라는 힘으로만 초월될 수 있는 명망 높은 와인처럼, 모노 시대의 명반은 그 시대 특유의 한계와 매력을 함께 지닌다. 하지만 그 시대의 녹음은 종종 마치 천만 원짜리 와인을 들고 와 호기롭게 나눠 마시는 듯하다. 모두가 기대에 부푼 채 잔을 들지만, 마신 후의 표정에서는 묘한 당혹감이 드러난다. 음질의 한계를 넘어서는 감동은 온전히 청취자의 상상력에 달려 있다.

그럼에도 불구하고 베토벤 9번의 위대함은 어떤 녹음 환경에서도 빛을 잃지 않는다. 이 곡은 흔한 감상이 아니라, 청취자를 법열의 세계로 초대한다. 그러나 프로메테우스의 창조적 불꽃처럼 이 곡을 완벽히 재현하기 위해선 최고의 오케스트라와 지휘자가 필요하다. 특히 4악장의 대규모 투티는 각 악기가

고유의 목소리를 유지하면서도, 하나의 거대한 환희로 승화해야 한다. 이를 위해선 뛰어난 내공과 통찰력이 요구된다. 안타깝게도, 아직 국내에서 그런 수준급의 연주나 레코딩을 체험하기는 어렵다.

베토벤이 꿈꾼 세계를 재현하기 위해 수많은 지휘자와 오케스트라가 도전했지만, 개인적으로는 귄터 반트 Günter Wand 가 이끄는 NDR 심포니 오케스트라의 녹음이 가장 이상적인 표준이라 생각한다. 균형 잡힌 해석, 치밀한 음향, 그리고 베토벤이 의도한 숭고함과 인간적인 감정이 조화를 이루는 연주다. 하지만 보다 현대적이고 개성 넘치는 해석으로는 리카르도 샤이 Riccardo Chailly 가 라이프치히 게반트하우스 오케스트라와 함께 남긴 녹음을 들고 싶다. 이 녹음은 기술적인 면에서도 최상의 수준에 도달해, 음장의 깊이와 악기 간의 섬세한 균형이 살아 숨쉰다.

베토벤 9번은 그저 위대한 교향곡이 아니라, 음악을 통해 인류가 어디로 향하고자 하는지를 묻는 질문이다. 그리고 그 질문은 언제나 새롭고, 또 듣는 이를 새롭게 만든다. 연말, 환희와 법열을 찾고자 한다면 이 곡만큼 적합한 음악은 없을 것이다.

Beethoven: Symphony No. 9 in D Minor, Op. 125: V. Presto.
"O Freunde, nicht diese Töne!". Allegro assai
Günter Wand · Ludwig van Beethoven · NDR Sinfonieorchester ·
Edith Wiens · Hildegard Hartwig · Keith Lewis · Roland Hermann ·
Chor der Hamburgischen Staatsoper · Chor des Norddeutschen Rundfunks
Günter Wand
Beethoven Symphonies 1-9 ℗ 1989 BMG Entertainment

Beethoven: Symphony No. 9 in D Minor, Op. 125 "Choral"
- IV. Presto - Allegro ma non troppo
Katerina Beranova · Lilli Paasikivi · Robert Dean Smith ·
Hanno Müller-Brachmann · GewandhausChor · GewandhausKinderchor ·
MDR Rundfunkchor · Gewandhausorchester · Riccardo Chailly
Beethoven: Symphony No.9 ℗ 2011 Decca Music Group Ltd.

29 상반된 속성이 공존할 때
극명한 아름다움이 생긴다

Beethoven: Violin Concerto in D Major, Op. 61

일반적으로 베토벤 바이올린 협주곡이 남성적이고 차이콥스키의 협주곡이 여성적이라는 이분법적인 구분은, 마치 와인 강의를 몇 번 들은 사람들이 바롤로 Barolo 를 **와인의 왕**, 바바레스코 Barbaresco 를 **와인의 여왕**이라 반복하는 것처럼 지나치게 평면적이고 소박한 이야기다. 물론 베토벤 협주곡의 숭엄함과 비례감은 그리스 신전 같은 완벽한 아름다움을 연상시키고, 차이콥스키 협주곡은 우아한 선율과 극적인 강약 대비, 그리고 애절함을 특징으로 한다. 하지만 이렇게 구분하기에는 이 두 걸작이 품은 세계는 훨씬 더 깊고 다층적이다.

베토벤의 바이올린 협주곡에서 특히 3악장은 숨막히는 유려함으로 듣는 이를 사로잡는다. 그 유려함 속에는 애끊는 듯한

감정과 섬세함이 공존하며, 이를 단순히 남성적이라는 프레임으로 묶는 것은 이 곡의 본질을 왜곡하는 것이다. 극명한 아름다움은 언제나 상반된 속성이 충돌하고 공존할 때 빛난다. 베토벤의 바이올린 협주곡은 그런 속성들의 가장 이상적인 결합을 보여준다. 그 자체가 남성과 여성이라는 구분을 초월한 음악적 통합의 이상이다.

결국 이런 이분법적인 구분은 상대적인 것이며, 고정된 의미는 없다. 마치 신호등의 파란색이 안전함을 의미하는 것이 아니라, 빨간색과의 대비 속에서 안전이라는 의미를 가지는 것과 같다. 주식 시장에서조차 색상의 의미는 문화에 따라 다르다. 한국에서는 주가가 떨어지면 파란색, 오르면 빨간색이지만, 미국에서는 그 반대다. 이는 한국의 주식 시장이 투기적 속성이 강하다는 문화적 반영일지도 모른다. 바롤로와 바바레스코를 왕과 여왕으로 비유하는 것도 결국 피에몬테 Piedmonte 지역 중심의 시각에 불과하다. 어느 영화 감독의 말처럼, 오스카조차도 결국은 로컬상에 지나지 않으니까.

베토벤 바이올린 협주곡의 진정한 매력은 그러한 이분법적 구분을 넘어선다. 슈나이더한 Wolfgang Schneiderhan 의 연주와 요훔 Eugen Jochum 이 지휘하는 베를린 필의 협연은 그 아름다움의 정수를 보여준다. 슈나이더한의 바이올린은 기술적 완벽함을 넘어서, 음표 하나하나에 숭엄함과 내밀함을 담아낸다. 요훔의 지휘는 베

토벤의 음악적 비전을 완벽히 재현하며, 협연을 넘어서 오케스트라와 바이올린이 하나로 융합되는 이상적인 순간을 만들어낸다.

왕위는 유한하지만, 음악의 아름다움은 영원하다. 그것이 바로 클래식의 본질이다. 클래식은 오로지 시대를 초월하는 것이 아니라, 인간의 경험과 감정을 가장 깊이 탐구하며 그것을 초월하는 것이다. 슈나이더한과 요훔의 녹음은, 우리가 평면적인 구분과 이분법을 넘어 음악이 가진 영원한 아름다움을 마주하게 하는 문이 되어준다.

> 클라시스는 원래 '함대'라는 의미였으며 '클라시쿠스는 국가에 함대를 기부할 수 있다는 의미에서 애국자이기도 하고 재산을 가진 사람을 가리키는 말인데, 이것이 변화하며 인간의 심리적 위기에 진정한 정신적 힘을 부여해 주는 책을 일컬어 클래식'이라 부르게 되었다는 점이다. 더 나아가 비단 책뿐만 아니라, 회화든 음악이든 연극이든 정신에 위대한 힘을 주는 예술을 일반적으로 클래식이라 부르게 되었다.
>
> – 이마미치 도모노부(今道友信), 「단테 신곡 강의」

Beethoven: Violin Concerto in D Major, Op. 61: III. Rondo. Allegro
Wolfgang Schneiderhan · Berliner Philharmoniker · Eugen Jochum
Beethoven: Violin Concerto / Mozart: Violin Concerto No.5
℗ 1962 Deutsche Grammophon GmbH, Berlin

30 에이징되는 기계와의 대화

Bach: Goldberg Variations, BWV 988 – Aria

처음엔 그저 조용한 메트로놈 소리다. 작은 램프가 깜빡이고, 버튼을 누르면 금속 부품들이 미세하게 움직이며 기계가 동작을 시작한다. 바흐의 골드베르크 변주곡에서 첫 아리아가 울려 퍼지는 순간과 비슷하다. 너무나 단순한 선율이지만, 그 안에는 시간이 만들어갈 가능성이 숨 쉬고 있다.

발뮤다 Balmuda 커피 메이커는 평범한 자동 기계가 아니다. 적절한 사람의 개입이 필요하다. 필터를 장착하고, 적량의 원두를 갈아 담고, 물을 채우는 과정. 완전히 자동화되지 않은 이 불완전함이 오히려 매력적이다. 바흐의 변주곡처럼, 같은 테마를 유지하면서도 사람의 손길에 따라 조금씩 다른 결과가 나온다.

끓는 물이 빗방울처럼 드리퍼에 떨어진다. 그 흐름을 가만

히 바라보면, 새삼 핸드드립이 만만한 과정이 아니라는 것을 깨닫게 된다. 물줄기의 속도, 추출되는 커피의 점도, 원두가 부풀어 오르는 정도—모든 것이 미세한 변주를 이루며 균형을 찾아간다. 마치 골드베르크 변주곡의 각 변주들이 원형을 유지하면서도 조금씩 다르게 흐르는 것처럼.

이 기계를 만든 사람들은 전문가의 핸드드립을 학습하여 기계를 설계했다. 하지만 결국 사용자는 기계를 통해 다시 핸드드립을 배우게 된다. 기계가 인간을 학습하고, 인간이 다시 기계를 학습하는 과정. 이 기계가 동작하는 모습을 바라보면서, 우리는 불림의 과정을 이해하고, 추출 속도를 가늠하고, 나름의 최적의 방법을 찾게 된다.

기계와 인간 사이에는 항상 거리가 있다. 하지만 발뮤다 같은 기계들은 그저 도구가 아니라, 사람과의 대화 속에서 완성된다. 기계가 일방적으로 기능을 수행하는 것이 아니라, 사람이 해독할 수 있는 틈을 남겨둠으로써 자연스럽게 일상 속에 녹아든다. 기술이 블랙박스가 되는 것이 아니라, 신체의 연장선으로서 자연스러움을 획득하는 과정. 우리는 그것을 에이징이라고 부른다.

거의 모든 기계가 그러하듯, 발뮤다 커피 메이커도 에이징이 필요하다. 처음에는 금속과 플라스틱의 생경한 살내음이 나고, 추출되는 커피에서도 어딘가 어색한 이질감이 느껴진다. 하

지만 시간이 지나면서, 기계의 부품들은 유기적으로 조화를 이루고, 커피의 맛도 점점 깊어진다. 바흐의 골드베르크 변주곡이 처음엔 단순한 테마로 시작하지만, 시간이 지나면서 점점 다층적인 구조를 만들어내는 것과 같은 원리다.

에이징이 된 기계와의 관계는 일종의 의식 ritual 이 된다. 그것은 틀에 박힌 사용이 아니라, 기계와의 대화다. 숙성된 대화, 혹은 기계가 나의 분신이 되는 그 순간을 기다리는 시간. 그것은 세상의 흐름과는 별개로 존재하는 고유한 시간이다.

어떤 기계는 처음 만난 순간부터 그런 시간이 기대되지만, 어떤 기계는 어렵게 손에 넣었음에도 불구하고 끝까지 유대감을 형성하지 못한 채 떠나보낸다. 그런 기계는 마치 잘못 선택한 레코드 한 장처럼, 몇 번을 들어도 귀에 익숙해지지 않는다. 반대로, 어떤 기계는 처음엔 잘 맞지 않는 듯하다가도, 점점 손에 익어가면서 진짜 자신만의 음색을 내기 시작한다.

그렇게 발뮤다 커피 메이커는 천천히, 그리고 충실하게 나와 호흡을 맞춰간다.

바흐의 골드베르크 변주곡이 마침내 마지막 아리아로 되돌아올 때, 우리는 그것이 단조로운 반복이 아니라는 것을 깨닫는다. 첫 번째 아리아와 마지막 아리아 사이에는 수많은 변주들이 있었고, 그 과정을 거치면서 음악도, 연주도, 그리고 듣는 사람도 변했다.

커피 한 잔도 마찬가지다. 매일 같은 방식으로 내려도 미묘한 차이들이 존재한다. 그리고 그 차이들을 조정해 나가는 과정 속에서 기계와 사람은 서로를 이해하게 된다. 처음과 같은 버튼을 눌렀을 뿐인데, 이제는 더 깊고, 더 풍부한 커피가 나온다.

기계와 인간이 서로를 학습하고, 서로를 완성해 가는 순간. 그것이야말로, 골드베르크 변주곡과 같은 시간이다.

비킹구르 올라프손 Víkingur Ólafsson 의 골드베르크 변주곡 아리아는 그러한 본질을 극도로 정제된 형태로 들려준다. 그의 바흐는 명확하지만 차갑지 않고, 섬세하지만 과장되지 않는다. 아리아의 선율이 그의 손끝에서 펼쳐질 때, 그것은 마치 새벽의 첫빛처럼 조용히 공간을 물들이며, 듣는 이를 감싸 안는다. 그의 연주는 바흐의 논리적 구조를 유지하면서도, 그 속에 숨겨진 따뜻한 인간적인 순간을 섬세하게 포착해낸다.

반면, **베아트리체 라나** Beatrice Rana 의 골드베르크 변주곡 아리아는 보다 내밀하고 사색적이다. 그녀의 연주는 바흐의 선율을 마치 기억 속에서 되새기듯 풀어낸다. 그녀는 다소 느린 템포 속에서, 음 하나하나가 여운을 남기도록 연주한다. 마치 오래된 건축물이 그 표면에 시간을 새기듯, 그녀의 연주는 바흐의 음악에 깊은 시간성과 감정을 부여한다. 바흐가 예측 가능한 패턴이 아니라, 인간적인 깊이를 지닌 음악임을 그녀의 아리아는 조용히 증명해낸다.

이 두 연주는 같은 악보에서 출발했지만, 전혀 다른 건축물을 세운다. 올라프손의 바흐는 투명하고 빛이 가득한 공간을 만들고, 라나의 바흐는 그림자가 드리운, 사색적인 공간을 조성한다. 건축가들이 다른 방식으로 공간을 해석하듯, 바흐 역시 연주자의 손끝에서 각기 다른 색채를 띠며 새롭게 태어난다.

J.S. Bach: Goldberg Variations, BWV 988 – Aria

 Víkingur Ólafsson
J.S. Bach: Goldberg Variations
℗ 2023 Deutsche Grammophon
GmbH, Berlin

 Beatrice Rana
Bach: Goldberg Variations,
BWV 988 ℗ A Warner
Classics/Erato release,
℗ 2015 Parlophone Records Ltd.

31 손때 묻은 매체를 다루는 리츄얼

Beethoven: Trio for Piano, Clarinet and Cello in E-Flat Major,
Op. 38 (After Septet Op. 20) : II. Adagio cantabile

커피를 내리는 순간, 원두의 조합을 정밀하게 계산하지 않
고, 기분에 따라 몇 가지 원두를 조심스럽게 섞어볼 때 느껴지는
즐거움은, 마치 우연을 가장한 창조적 행위와도 같다. 손끝에서
만들어지는 작은 실험은 때로 예상치 못한 결과를 가져오고, 그
결과물이 '오옷~'이라는 감탄사를 불러일으킬 때, 우리는 우연이
주는 기쁨 이상의 희열을 느낀다. 기술이 아무리 정교하게 설계
된 결과물을 내놓더라도, 사람의 상상과 개입이 들어간 행위에
서만 느낄 수 있는 미묘한 감동은 따라오지 못한다.

이는 커피를 내리는 행위만이 아니라, 우리가 기술과 예술
을 대하는 방식에도 연결된다. 기술이 만약 수십만 사람의 평균
적인 취향을 기준으로 결과물을 내놓는다면, 그 결과는 '안전하

건축학과 교수의 클래식 음악 수첩

고 무난하지만 결코 특별하지 않은' 것으로 그칠 것이다. 하지만 기술이 내가 방금 경험한 순간, 내가 만든 우연의 결과를 디지털 레서피로 보존해주거나, 그 경험을 다른 사람과 나눌 수 있는 도구로 작용한다면 이야기는 달라진다. 감동의 순간을 복원하고, 이를 친구와 공유할 수 있는 기술이야말로 예술과 일상을 이어주는 다리가 될 것이다.

바로 그 지점에서 기술은 도구를 넘어 예술의 한 부분이 된다. 반복되는 일상 속에서도, 그 순간을 다시 소환하고, 타인과 연결하며, 창조적 경험을 확장하는 역할을 하기 때문이다. 그것은 마치 바로크 시대의 음악 형식인 Aria da capo처럼, 처음으로 돌아가 다시 최선을 다해 표현하는 순환적 아름다움과 닮아 있다.

바흐의 골드베르크 변주곡은 그 아름다움을 극명히 보여주는 예이다. 작품의 마지막에 다시 돌아오는 아리아는 그저 처음의 반복이 아니다. 첫 번째 아리아에서 느꼈던 감정이 모든 변주를 거친 뒤 새로운 깊이로 재탄생한다. 원점으로 돌아가지만, 그곳은 더 이상 처음의 자리가 아니다. 시간과 경험을 통과하며 쌓인 감동과 함께, 그 아리아는 우리의 마음가짐을 가장 이상적인 상태로 되돌려준다.

마찬가지로, 사람과 기술, 그리고 예술이 만나는 지점에서 우리가 바라는 것은 그저 반복 가능한 서비스가 아니라, 우리가 느낀 감동을 돌려주고 그것을 새로운 방식으로 재해석할 수 있

는 가능성이다. 커피 한 잔에서도, 음악 한 곡에서도, 일상의 작은 순간들에서조차 우리는 그 순환적 아름다움을 찾고 있다. 그것이 바로 골드베르크가 가지는 또 하나의 아름다움이며, 삶 속에서 반복적으로 느낄 수 있는 가장 큰 위안일 것이다.

기술이 지향하는 궁극적인 상태는 그것의 존재조차 느낄 수 없을 만큼 완벽하게 녹아드는 것이다. 그러나 기술의 아이러니한 숙명은, 그것이 결국 쓸모없는 사치품으로 전락하는 데 있다. 디지털 신성divinity의 시대, 우리의 욕망을 읽어내듯 생각만으로도 음악을 추천받고, 맞춤형 지식을 제공받는 이 시대에 기술은 더없이 편리하고 투명한 상태에 도달했지만, 그것이 우리에게 남기는 기억은 없다.

그렇기에 우리는 때때로 기술이 아닌, 더 느리고 손때 묻은 매체를 찾아간다. 달그락거리는 소리, 닳아가는 물질의 질감, 한 번의 실수조차 용납되지 않는 치밀한 불완전함이 우리의 의식을 자극하기 때문이다. 손끝에 닿는 이러한 매체들은 마치 무언가를 잃어버린 기억의 문을 열듯, 오래된 감각과 기억을 소환한다. 그것은 흔한 아날로그의 향수에 젖는 것이 아니라, 우리 자신이 존재하고 있음을 다시 느끼게 하는 감각적 의식이다.

월요일 아침, 맑고 가벼운 유월의 햇살 아래 나는 베토벤을 떠올린다. 피아노, 클라리넷, 그리고 첼로가 빚어내는 조화는 어쩌면 기술이 완벽해질수록 더욱 갈망하게 되는 본질적 인간성

의 표상이다. 베토벤의 선율은 아름답기만 한 것이 아니다. 그것은 느리고 치밀하며, 연주자와 듣는 이를 동시에 몰입하게 만든다. 그 몰입 속에서 우리는 기술이 줄 수 없는 감각적이고 내밀한 연결을 느낀다.

피아노와 클라리넷, 첼로가 주고받는 대화는 유월의 아침처럼 조용히 스며든다. 기술이 아무리 완벽하게 기능하더라도, 이처럼 인간의 실수와 숨결, 감정이 녹아 있는 음악은 디지털 알고리즘이 흉내 낼 수 없는 영역이다. 그것은 바로 우리의 불완전함 속에서 생겨난 가장 인간적인 아름다움이다.

기술은 우리의 삶을 더 효율적으로 만들어주지만, 그것이 우리의 기억을 남기지는 못한다. 결국 우리는 그 기억을 만들어내기 위해, 손때 묻은 매체와 의식을 다시 찾는다. 베토벤의 음악처럼, 그것들은 들리는 소리가 아니라, 우리가 잊고 있던 시간과 연결된 지점을 열어주는 열쇠가 된다. 월요일 아침, 나는 피아노와 클라리넷, 첼로의 선율 속에서 내가 잃어버린 조각을 천천히 되찾는다.

Beethoven: Trio for Piano, Clarinet and Cello in E-Flat Major,
Op. 38 (After Septet Op. 20) : II. Adagio cantabile
Éric Le Sage · Paul Meyer · Claudio Bohórquez
Beethoven: Trios for Clarinet, Cello & Piano ℗ Association Internationale
De Musique De Chambre

32 기술적 도전과 아름다움

Graziani: Cello Concerto in C Major:
II. Larghetto grazioso con portamento

그라치아니 Carlo Graziani 의 첼로 협주곡은 바로크 시대의 전형적인 화려함을 유지하면서도, 장식적이지 않고 내면적인 정서를 표현한다. 느린 악장에서 드러나는 첼로의 깊고 부드러운 음색은 바로크 음악 특유의 아름다움을 가장 잘 느낄 수 있는 부분이다.

협주곡 자체는 음악사적으로 첼로가 본격적으로 독립적인 악기로 자리 잡는 과정을 보여주는 흥미로운 작품이다. 기술적 도전을 요구하면서도, 바로크 음악 특유의 장식적인 아름다움을 잃지 않는다. 하지만 이 곡이 옛날 음악으로 들리지 않은 건 연주자 에드가 모로 Edgar Moreau 덕분이다. 그는 이 곡을 통해 과거의 유산이 어떻게 현대의 감각과 공명할 수 있는지를 보여주었

건축학과 교수의 클래식 음악 수첩

다. 바로크 시대의 미학이 21세기 청중에게도 여전히 울림을 줄 수 있다는 사실을 말이다.

특히 이 레코딩의 오케스트라와의 조화는 눈부시다. 바로크 협주곡에서는 종종 독주 악기와 오케스트라의 역할이 뚜렷이 구분되지만, 이 연주에서는 마치 대화를 나누듯 자연스럽게 어우러진다. 오케스트라는 첼로의 음색을 부드럽게 받쳐주며 과하지 않은 균형감을 유지하고, 모로는 그 위에 자신만의 감정을 조용히 쌓아 올린다.

청명하고 깊은 소리에 연주자의 거친 숨소리와 지판을 짚는 소리의 질감을 청취할 수 있다. 'Cello'로 재미있게 조어한 앨범 타이틀 타이틀 'Giovincello'는 '젊은이'라는 뜻이다. 꽃샘추위가 얄미운 아침에 노란색 앨범 재킷 이미지가 아련한 젊은 날의 기억 같은 봄날을 기대하게 한다.

그라치아니 C장조 첼로 콘체르토. 2악장. 에드가 모로의 연주. 리카르도 미나시 Riccardo Minasi 가 이끄는 일 포모 도로 오케스트라 Il Pomo d'Oro 의 협연.

Carlo Graziani: Cello Concerto in C Major:
II. Larghetto grazioso con portamento
Edgar Moreau · Il Pomo d'Oro · Riccardo Minasi
Giovincello ℗ 2015 Parlophone Records Ltd.

33 과거와 현재, 그리고 다시 돌아올 미래를 잇는 조용한 다리

Mozart: Piano Concerto No. 21, 2. Andante

과거를 돌아보지 않으면 슬픔도 없고, 미래를 생각하지 않으면 걱정도 없다. 하지만 아쉬움은 어쩌다 쌓이고, 결국 그리움이 될까, 아니면 미움으로 변할까? 답을 알 수 없는 질문들이 마음속에 둥둥 떠다닌다. 그러다 모차르트의 피아노 협주곡 21번 2악장이 흘러나오면 그런 질문들은 어느 순간 묘하게 잦아든다. 음악은 그렇게 설명 없는 위로를 준다.

대개는 엘비라 마디간 Elvira Madigan 으로 기억되는 이 선율은 내게 언제나 영화 〈007 나를 사랑한 스파이〉(1977)의 한 장면을 떠올리게 한다. 바다 아래 숨어 있던 스트롬버그 Stromberg 의 해저기지가 수면 위로 부상하는 순간, 모차르트의 안단테가 흐른다. 모차르트 특유의 우아하고 고요한 선율은 그 장면을 공상

으로부터 어떤 초현실적 아름다움으로 끌어올렸다. 그 시절, 그 장면을 보며 해저기지를 가진 악당이라는 발상이 얼마나 매혹적이고 낭만적으로 느껴졌던지. 쥬지아로 Giorgetto Giugiaro 가 디자인한 로터스 에스프리 Lotus Esprit 가 물속으로 미끄러져 들어가는 순간, 내 마음 한 구석에는 상상의 씨앗이 심어졌던 것 같다. 어쩌면 그것이 내가 건축가를 꿈꾸게 된 작은 계기였을지도 모른다.

악당이 클래식 음악을 즐긴다는 설정은 언제나 묘한 매력을 준다. 바흐의 골드베르크 변주곡이 한니발 렉터 Hannibal Lecter 의 치명적 이미지에 깊이를 더했던 것처럼, 모차르트의 이 곡은 스트롬버그의 세계를 그저 악당의 도구로 보이지 않게 만들었다. 이 선율은 그의 해저기지와 마찬가지로 완벽한 아름다움 속에 기묘한 위압감을 더했다. 중학생 시절, 나는 이런 장면들 속에서 상상과 현실을 넘나들며 흥미와 경탄을 동시에 느꼈다. 그리고 지금도 그 감각은 여전히 선명하다.

이 영화에는 그 시절에는 미처 알아채지 못했던 쇼팽의 녹턴 8번 선율도 흘러나온다. 공상과 흥겨움에 빠져 있던 내게, 007 시리즈는 꿈을 안겨준 세계였다. 그리고 지금 돌아보니, 그 안에는 얼마나 많은 아름다움이 숨어 있었는지 깨닫는다.

영화의 백미는 역시 〈Nobody Does It Better〉라는 주제곡이다. 모차르트의 음악에서 영감을 얻었다는 도입부의 선율은, 007 시리즈의 주제가 중에서도 가장 우아하고 낭만적이다.

"The way that you hold me, whenever you hold me, there's some kind of magic inside you."

직설적이지만, 그 속에는 상실의 여운과 낭만이 깃들어 있다. 그 시절, 선과 악이 명확했고 유머는 유머로 받아들여지던 시절, 그리고 상상이 현실을 이끌던 그런 시대가 떠오른다.

오늘도 리시에츠키 Jan Lisiecki 의 모차르트 연주를 들으며, 이 도시의 풍경을 바라본다. 흐릿한 구름이 하늘을 지배하고, 잃어버린 것들, 사라진 기억들, 닿지 않는 그리움들이 스며드는 오후이다. 하지만 음악은 그런 모든 것을 잠시 놓아두게 만든다. 선율이 천천히 흘러가며, 여운과 아쉬움이 뒤섞인 순간들을 조용히 위로한다.

결국 영원한 것은 음악이 주는 감동뿐이다. 우리는 잊고 싶지 않은 것을 잊고, 기억하고 싶지 않은 것을 기억하며 살아간다. 모차르트의 선율은 그 모든 것을 담아낸다. 그 무엇이든 음악은 언제나 그 자리에 있다. 과거와 현재, 그리고 다시 돌아올 미래를 잇는 조용한 다리처럼.

Mozart: Piano Concerto No. 21, 2. Andante
Jan Lisiecki · Christian Zacharias · Symphonieorchester des
Bayerischen Rundfunks
Mozart: Piano Concertos Nos.20 & 21 ℗ 2012 Deutsche
Grammophon GmbH, Berlin

건축학과 교수의 클래식 음악 수첩

34 강철과 기억,
그리고 혁신의 유산

Satie: 3 Gymnopédies: No. 1, Lent et douloureux

센강 유람선을 타고 알렉상드르 3세 다리를 지날 무렵, 저녁 석양을 배경으로 드러나는 그랑팔레 Grand Palais 의 투명한 지붕은 건축의 본질을 압축적으로 보여준다. 당대의 최신 기술과 고전적 아름다움이 결합된 이 건물은 그저 시대를 초월하는 우아함만이 아니라, 건축이란 무엇을 추구해야 하는지 묻는다. 기술적 뒷받침도, 과거에 대한 성찰도 없이 만들어진 요란한 형태의 건물들과 달리, 그랑팔레는 영원한 미래의 가치를 제시하며 당당히 서 있다.

건축은 언제나 과거와의 대화에서 출발한다. 재료와 디테일, 기술적 진보는 마냥 미래를 지향하는 것이 아니라 과거의 성취를 반추하며 새로운 가능성을 찾는 과정이다. 1889년 에펠

탑이 연철을 통해 프랑스의 기술력을 세계에 과시했던 것처럼, 1900년 만국박람회를 위해 건축된 그랑팔레는 강철과 유리를 통해 혁신의 상징으로 자리 잡았다. 그러나 에펠탑과 그랑팔레의 차이는 명확하다. 연철 기술자들의 암묵지와 숙련된 손길에 의존했던 에펠탑이 산업화 이전 장인의 노고를 떠올리게 한다면, 그랑팔레는 구조 공학의 발전과 설계의 분석적 접근이 결합된 새로운 시대의 건축이다.

기술적 발전은 건축의 가능성을 넓히기도 했지만, 동시에 잃어버린 전통을 남기기도 했다. 예측 가능한 품질의 강철과 철근콘크리트는 더 이상 장인의 직관과 경험을 필요로 하지 않는다. 건축가는 재료와 구법에 대한 고민을 덜어내고, 일개 도면 제작자로 전락할 위기에 처했다. 19세기의 기술 혁명이 열어준 새로운 문턱 위에서, 우리는 과거의 디테일과 암묵지를 잃어가고 있다.

그렇다고 과거로 돌아가야 한다는 것은 아니다. 중요한 것은 이러한 기술적 성취가 형태의 유희나 소비적 오락에 머물러서는 안 된다는 점이다. 그랑팔레의 투명한 지붕이 보여주듯, 기술과 디자인이 만나 만들어내는 공간은 평범한 구조물이 아니라, 시대 정신을 담는 그릇이 되어야 한다. 그러나 우리의 현실은 어떤가? 서울의 철도 역사나 '리단길'로 상징되는 난잡한 도시 풍경은 디테일과 전통을 결여한 채 피상적인 소비 문화를 반영

할 뿐이다.

에릭 사티 Erik Satie 의 짐노페디 Gymnopédies 가 음악계에 신선한 충격을 주었듯, 그랑팔레 역시 당시 건축계에 혁신의 정신을 심어주었다. 짐노페디의 담백한 멜로디가 세련된 감정을 전달하듯, 그랑팔레의 유리와 강철 구조는 기술의 과시가 아니라, 미래를 여는 새로운 대화의 시작이었다. 이처럼 건축과 예술은 서로 다른 영역에서 같은 메시지를 전달한다. 단순함 속의 깊이, 혁신 속의 반성, 그리고 미래 속에 살아 있는 과거.

건축은 형태나 기술적 성취로만 정의될 수 없다. 그것은 시대를 넘어서는 감동을 만들어내는 과정이다. 건축가는 과거와 대화하고, 현재의 기술을 통합하며, 미래를 향한 비전을 제시해야 한다. 이는 우리가 잃어버린 전통을 복원하는 것과는 다르다. 중요한 것은 과거로부터 배우면서도, 그 이상의 가치를 창출하는 데 있다. 디테일과 기술, 그리고 그것을 넘어서 사람들의 삶에 스며드는 공간. 그것이 진정한 건축의 역할이다.

그랑팔레와 짐노페디는 이러한 건축과 예술의 이상을 상징적으로 보여준다. 시대를 넘어선 기술과 감각, 그리고 그것을 통해 전해지는 인간의 정서. 그 아름다움은 이유를 설명할 필요가 없다. 그저 존재하며, 우리를 감동시킨다. 건축과 예술이 만나 우리의 삶에 잊지 못할 흔적을 남길 때, 그것은 평범한 구조물이 아니라, 시대와 대화하는 살아 있는 공간이 된다.

Erik Satie : 3 Gymnopédies: No. 1, Lent et douloureux
Khatia Buniatishvili
Labyrinth ℗ 2020 Sony Music Entertainment

35 기억의 전달자

Silvestrov: The Messenger

요즘 어린 학생들은 『하이디』, 『15소년 표류기』, 『해저 2만리』를 읽지 않는다. 마치 우리가 그 무렵 『아리스토텔레스』나 『맹자』를 읽지 않았던 것처럼. 그러나 쥘 베른 Jules Verne 이 묘사한 노틸러스호의 내부는 인공지능이 지배하는 요즘 세상에도 여전히 전율을 불러일으킨다. 그 옛날, 미지의 숲에 발을 들이는 데에는 특별한 용기가 필요했다. 미래란 경계 너머의 세상을 먼저 본 용감한 자, 때로는 무모한 자가 전해주는 기억이었다.

하지만 이제 넘어야 할 경계가 소멸한 세상에서, 미래란 상상력으로 과거와 대화하는 것이다. 미래는 숏폼이 아니라 고전 속에 있다. 발렌틴 실베스트로프 Valentin Silvestrov 가 말하듯, "나는 새로운 음악을 만들지 않는다. 내 음악은 이미 존재하는 것에

대한 반응이자 메아리다." 그의 소품 속에서 우리는 낮게 깔린 띠창이 있는 고요한 방안에서 바라보는 풍경처럼, 희미하게 명멸하는 추억의 잔상들을 본다. 별이 낙엽이 되어 떨어지기까지, 그보다 오래전 붉게 물들던 나뭇잎이었던 시절, 아니, 그보다 훨씬 오래전 푸르게 타오르던 별의 시절을 기억하게 한다.

이 초월적 시선은 건축, 음악, 영화 등 여러 영역에서 고대와 현대를 가로지르며 반복된다. 영화 〈패튼 대전차 군단〉(1971)에서 패튼Patton 장군은 전장에서 느닷없이 "여기야!"라고 외치며 차를 엉뚱한 방향으로 돌리게 한다. 부관과 동료들이 보는 것은 전차의 잔해지만, 그의 눈에는 2000년 전의 카르타고 전장이 보인다.

여기였어. 전장은 바로 여기였어. 카르타고인들이 도시를 방어했고, 로마 군단들이 공격했지. 카르타고인들은 용감히 싸웠지만 결국 모두 도륙당했어⋯. 2000년 전 내가 이 자리에 있었네.

같은 공간, 같은 대상에서 패튼은 고대의 영웅들을 대면하며 시간을 초월한다.

영웅이란 범인들이 보지 못하는 것을 보고, 범인들이 이해하지 못하는 언어로 전하는 존재다. 패튼은 자신을 한니발이라

여겼고, 그의 전술과 용병술은 한니발에게서 배운 것이었다. 아니, 그의 자작시에 따르면 그는 스스로를 한니발의 현현顯現이라 믿었다. 건축에서도 마찬가지다. 루이스 칸Louis Kahn의 건축은 로마의 유적에 머물러 있었다. 그에게 기술적 난관과 현실적 제약은 부차적 문제였다. 범인들에게는 현재만 보이지만, 초월적 건축가는 기나긴 시간의 흐름 속에서 보편적 아름다움을 본다.

그러나 이제 우리는 그런 영웅적 건축가를 보기 어렵다. 시대를 초월한 걸작 대신, 무수한 재해석과 재구성만이 존재한다. BIM Building Information Modeling 기술은 건축가가 이상을 현실에 완벽히 재현할 수 있는 도구처럼 포장되지만, 이는 본질적으로 현실의 제약 속에 갇혀 있다. 영화 〈데자뷰〉(2006)에서 주인공 칼린 형사가 타임머신 같은 가상현실 장비를 착용하고 과거를 쫓는 장면처럼, 기술은 오히려 현실의 한계를 드러낼 뿐이다. 새

영화 〈데자뷰〉(2006)에서 주인공 칼린 형사가 타임머신 같은
가상현실 장비를 착용하고 과거를 쫓는 장면 ©Touchstone Pictures

로운 도구는 새로운 건축 양식을 전제로 해야 하지만, 대부분의 BIM 설계는 기존의 형식과 구법에 갇힌 채 정교한 3D 표현만을 내세운다.

그런 기술의 한계를 넘어, 건축의 본질은 기술이 아니라 영감과 장소의 기억에 있다. 요른 웃존 Jørn Utzon 이 시드니 오페라 하우스를 설계했던 당시, 그는 조개껍데기 같은 스케치 하나로 모든 가능성을 담아냈다. 그 낯선 그림 속에서 혁신을 읽어낸 이는 거장 에로 사리넨 Eero Saarinen 이었다. 당시에는 3D 모델이나 컴퓨터 렌더링이 없었다. 단지 건축에 대한 새로운 상상력과, 이를 실현하고자 했던 엔지니어들의 용기가 있었을 뿐이다.

BIM 기술의 진정한 가치는 현실적 제약을 넘어 새로운 가능성을 여는 데 있다. 그러나 오늘날 건축가는 여전히 기술을 설계 표현의 도구로만 바라본다. BIM은 건축가를 거장으로 만들어주는 도구가 아니라, 건축가가 사용자와 대화하며 기억과 장소를 재발견하게 하는 수단이어야 한다. 건축가는 더 이상 초월적 영웅이 아니라 **기억의 전달자** Messenger 로서, 장소와 시간의 이야기를 사용자에게 속삭인다. 기술은 단지 그것을 돕는 도구일 뿐이다.

손끝으로 읽히는 표정, 눈으로 느껴지는 숨소리, 손길과 기억의 중첩, 미래에 대한 예감.

엘렌 그리모 Hélène Grimaud 의 손끝에서 울리는 발렌틴 실베

건축학과 교수의 클래식 음악 수첩

<u>스트로프</u> Valentin Silvestrov 의 메신저 The Messenger .

　　그 선율은 과거와 현재를 이어주며, 기억의 흐름 속에서 건축과 음악이 지닌 초월적 아름다움을 다시금 일깨운다.

Silvestrov: The Messenger (For Piano Solo)
Hélène Grimaud · Camerata Salzburg
The Messenger

36 미래는 경계를 넘어선 자들의 기억이다

Debussy: 2 Arabesques, L. 66: I. Andantino con moto in E Major

움베르토 에코Umberto Eco 의 현학적이고 생생한 묘사로 시작되는 『푸코의 진자』(1988) 속의 공간, 빠리 기술공예박물관 Musée des Arts et Métiers 의 생 마르탱 데 샹Église Saint-Martin des Champs 은 여느 박물관처럼 발명품을 진열하는 공간이 아니다. 이곳은 인간의 상상력과 용기가 시간을 넘어 공존하는, 기억과 꿈의 성소다. 브레게 Louis Breguet 의 RU.40은 은은한 빛 속에서 우아한 자태로 관람객을 맞이한다. 그 곁에는 궁륭 천장에서 내려다보는 블레리오 11 Blériot XI 과 에스노 Esnault-Pelterie 의 R.E.P. 1이 자리한다. 투박하고 원시적인 형태의 비행기들. 그러나 그 기계의 날개는, 그 순간 하늘을 갈망했던 인간의 숨결로 만들어졌다. 이 공간은 일반적인 전시가 아니라, '지면과 헤어질 결심'을 품었던 영

Musée des Arts et Métiers에 전시된 Clement Ader의 Avion Ⅲ, Paris (2022)

혼들의 흔적을 간직하고 있다.

그 공간을 지나 **영예의 계단**ˡ'escalier d'honneur 을 따라 올라가면, 마침내 끌레망 아데르Clement Ader 의 아비옹 Ⅲ Avion Ⅲ 를 마주하게 된다. 증기기관으로 날개를 움직이던 이 아름다운 비행기는 기묘한 형상의 물체를 넘어 한 시대의 열망과 상상력을 응축한 조각품이다. 아데르가 라이트 형제보다 앞서 동력비행을 성공했는가 하는 논쟁은 여전히 남아 있다. 하지만 그가 새로운 세

상을 맛보았다는 점에는 의심의 여지가 없다. 바퀴 자국이 사라지는 그 순간, 그는 자신만의 루비콘강을 건넜을 것이다.

이곳에 전시된 모든 물체는 단지 과학적 발명품이 아니라, 상상력의 실체들이다. 용기의 형상들이며, 경계를 넘고자 했던 영혼들의 물리적 증거다. 그 시대, 사람들은 이 발명품들의 진정한 의미를 이해하지 못했을 것이다. 마치 영화 〈콘택트〉(1997)의 엘리 Ellie Arroway 가 우주 끝에서 돌아와 불과 몇 초의 전자기 잡음만 남긴 것처럼. 그러나 그 몇 초의 진동 속에 담긴 그녀의 18시간은, 무한한 가능성의 증거였다. 아데르의 비행도 마찬가지다. 그가 남긴 300미터 남짓의 바퀴 자국은 짧은 이동이 아니라, 새로운 세계를 향한 선언이었다.

드뷔시 Claude Debussy 의 아라베스크 Arabesque 는 부드럽고 유려한 선율로 시작되어, 점차 확장되며 낯선 세계로 우리를 이끈다. 곡의 흐름은 복잡하지 않으나, 그 안에 담긴 조화와 변주는 마치 비행의 초기 실험처럼 인간의 창조적 본능과 탐구를 상징한다.

아라베스크는 전통적인 형식에서 벗어나, 자유롭고 유연한 선율로 새로운 경계를 열었다. 그의 음악은 하늘을 향해 나아갔던 초기 비행기처럼, 순수한 구조 안에 무한한 가능성을 품고 있다. 생 마르탱 데 샹에 서서 아비옹 Ⅲ를 바라볼 때, 우리는 드뷔시의 음색 속에서 느껴지는 그 시대의 용기와 열망을 떠올릴 수 있다.

미래는 결국, 경계를 넘어선 자들의 기억으로 이루어진다. 드뷔시의 아라베스크는 그러한 기억들을 음악으로 엮어, 여전히 그 시대정신을 은은히 울려 퍼지게 한다.

Debussy: 2 Arabesques, L. 66: I. Andantino con moto in E Major
Hélène Grimaud
Memory ℗ 2018 Deutsche Grammophon GmbH, Berlin

37 기억, 그리움, 기술, 그리고 건축
― 음악이 보여주는 공생과 혁신

Ravel: Piano Concerto in G Major,
M. 83: II. Adagio Assai &
Schubert: Octet in F Major, D. 803: II. Adagio

라벨의 피아노 협주곡 G장조, 2악장 아다지오 아사이 Adagio assai 는 가장 연약한 아름다움이 가장 잔혹한 현실 속에서도 피어날 수 있음을 증명하는 음악이다. 1차 세계대전의 상흔을 품고 쓴 이 협주곡에서, 라벨은 폐허 속에서도 더없이 고요하고 깨끗한 선율을 만들어냈다. 아름다움이 그저 낭만적 환상이 아니라, 어떤 상실의 대가로 탄생하는 것임을 그는 알고 있었다. 베르됭Verdun 전투에 참전하며 인간이 만들어낸 참혹한 지옥을 직접 목격한 그는, 2악장에서 그 고통과 절망의 한가운데서도 문득 떠오르는 인간적인 순간, 참혹한 풍경 속에서도 결코 사라지지 않는 감정의 흔적을 담아냈다.

이 악장은 본질적으로 피아노 독주자의 깊은 내면을 담은

고백과도 같은 곡이다. 미켈란젤리 ^{Michelangeli} 의 해석은 그중에서도 유독 처연하고 비현실적인 아름다움을 머금고 있다. 그의 피아노 소리는 한 인간의 나직한 속삭임처럼 들려온다. 그는 불필요한 감정을 덧씌우지 않는다. 지나친 루바토 없이, 절대적인 평온을 유지하면서도 소리의 결을 세밀하게 조율하여 한 음 한 음 깊이 배어 나온다. 그렇게 그의 연주는 슬픔을 과장하지 않으면서도, 가슴을 짓누르는 듯한 정서적 무게를 전달한다. 그의 소리는 마치 전장의 황량한 풍경 속에서 홀로 남겨진 피아노 한 대가 조용히 울려 퍼지는 것과 같다.

이 악장은 그 자체로 잃어버린 시간과 사라진 것들에 대한 추모이기도 하다. 그것은 전쟁으로 희생된 청춘들, 돌아오지 못한 사람들, 무너진 도시들과 불타버린 삶들을 위한 음악이다. 미켈란젤리의 연주에서 우리는 극도의 절제 속에서 더욱 강렬하게 울리는 감정을 경험한다. 한없이 담담한 척하면서도, 그의 건반이 만들어내는 울림 속에는 말로 표현할 수 없는 비통함과 애도가 깃들어 있다. 그것은 마치, 더 이상 울 힘조차 남아 있지 않을 때, 그저 조용히 떠올리는 기억 같은 것이다. 음악이 끝난 후 우리는 현실로 돌아와야 한다. 그러나 그 현실은 더 이상 이전과 같지 않다. 음악이 지나간 자리에는, 마치 전쟁이 지나간 자리에 남은 연기처럼, 감정의 잔향이 남는다.

라벨 피아노 협주곡의 아다지오 아사이와 슈베르트 8중주

F장조 D.803, 2악장 아다지오는 서로 다른 시대와 맥락에서 탄생했지만, 절제된 서정성과 깊은 고요 속에서 인간 감정의 가장 연약하고도 숭고한 측면을 탐구한다는 점에서 본질적으로 닮아 있다. 두 곡 모두 삶의 덧없음 속에서 발견되는 순간적인 평온을 담고 있으며, 이 평온은 흔한 위로가 아닌, 고난 속에서도 끝끝내 포기하지 않는 존재의 본질적 아름다움을 반영한다.

라벨의 곡은 간결하면서도 유려한 선율로 시작한다. 피아노 독주가 긴 호흡으로 펼쳐지며, 이 선율은 마치 천천히 자신을 드러내는 마음의 고백처럼 들린다. 슈베르트 역시 목관과 현악기들이 하나의 선율을 주고받으며 조용히 진행된다. 두 곡 모두 과시적이지 않은 소박한 출발을 통해 감정의 진정성을 강조한다. 그리고 점차적으로 심화되는 선율과 화성을 통해, 듣는 이에게 순간 속에서 느껴지는 영원함을 경험하게 한다.

두 곡의 아름다움은 결코 과장되지 않는다. 오히려, 침묵과 여백을 통해 소리 자체의 내밀한 힘을 강조한다. 라벨은 피아노와 관현악의 섬세한 균형을 통해 감정을 담담히 표현하며, 슈베르트는 악기들 간의 대화를 통해 삶의 조화와 고요함을 음악으로 구현한다. 이 고요 속에서 우리는 비극적일 수도 있는 현실을 마주하게 되고, 동시에 그 현실 속에서도 인간적인 따뜻함을 느낄 수 있는 모순적인 경험을 하게 된다.

미켈란젤리의 연주는 극도의 절제와 정제된 음색을 통해 그 처연한 아름다움을 드러낸다. 그의 건반 터치는 감정을 과장하지 않으면서도, 듣는 이에게 음악의 모든 결을 선명히 전달한다. 마치 전쟁의 폐허 위에서 피어난 들꽃처럼, 그의 연주는 아름다움이 얼마나 연약하면서도 강인한지를 느끼게 한다. 마찬가지로, OSM Chamber Soloists 몬트리올 심포니 오케스트라 실내악 앙상블의 슈베르트는 악기 간의 섬세한 대화를 통해 그 고요하고도 깊은 아름다움을 재현한다.

미켈란젤리가 1982년 런던 로열 페스티벌 홀에서 첼리비다케 Sergiu Celibidache 가 지휘하는 런던 심포니 오케스트라와 함께 남긴 라벨 협주곡의 실황은, 오랫동안 잊혀 있던 녹음이었다. THE LOST RECORDINGS 레이블은 휘닉스 마스터링 Phoenix Mastering 기술을 통해 원음의 섬세한 뉘앙스까지 재현해냈다고 한다.

이것은 시간과 공간을 뛰어넘어, 그 순간의 감동을 다시금 우리 앞에 소환하는 과정이다. 음악학자들의 연구, 콘서트 회고록, 그리고 전 세계 아카이브 네트워크가 협력하여 잊힌 레코딩을 되살리고, 이를 최선의 음질로 다시 들을 수 있도록 한다. 한때 사라질 뻔했던 연주는 이제 새로운 세대의 청중과 만날 수 있다. 미켈란젤리의 절제된 터치, 첼리비다케의 유려한 지휘, 런던

심포니의 섬세한 조화는, 과거의 기록이 아니라, 현재에도 살아 숨 쉬는 경험이 된다.

비슷한 방식으로, 아날렉타 Analekta 레이블은 OSM CS의 슈베르트 8중주를 최신 음향 기술로 치밀하고도 현장감 넘치게 포착했다. 슈베르트의 8중주는 실내악이라는 특성상, 연주자들 간의 미묘한 호흡과 공간의 울림까지 섬세하게 포착하는 것이 중요하다. 아날렉타의 녹음은 음향적 선명도를 넘어, 연주 공간의 분위기와 악기들 사이의 미세한 소리의 교감을 최대한 담아냈다.

THE LOST RECORDINGS가 과거의 잊힌 명연을 철저한 고증과 복원 기술을 통해 다시 살려낸다면, 아날렉타는 최첨단 녹음 기법을 통해 현재의 연주가 가진 모든 뉘앙스를 손실 없이 기록하고 보존한다. 하나는 잃어버린 과거를 현재로 소환하는 기술이고, 다른 하나는 현재의 순간을 미래로 남기는 기술이다.

이러한 과정은 음반 제작을 넘어, 기억을 보존하고, 시대를 초월한 감동을 전달하는 방식에 대한 탐구와도 같다. 기술이 그저 기록의 도구가 아니라, 예술을 더욱 풍부하게 만드는 매개체로 작용할 때, 우리는 음악을 소리가 아니라 시간을 초월한 존재로 경험하게 된다.

이것이 바로 예술과 기술이 공생하며 만들어내는 혁신이다.

이러한 과정은 건축과도 다르지 않다. 건축은 물리적 구조물에 머무르지 않는다. 그것은 장소의 기억을 보존하는 메모리

건축학과 교수의 클래식 음악 수첩

시스템이며, 시간과 인간의 흔적을 담아낸 캔버스이다. 건축가는 공간을 설계하는 것이 아니라, 과거와 현재, 그리고 아직 오지 않은 미래를 연결하는 매개체를 만든다. 도시는 하나의 거대한 악보와 같고, 건축가는 그 안에서 새로운 해석을 시도하는 연주자이며, 기술자들은 그것이 오랜 세월을 버티며 살아남을 수 있도록 정밀한 조율을 한다.

음악이 끝난 후에도 잔향이 남듯, 도시와 건축이 변해도 그 기억은 계속해서 다른 형태로 되살아난다. 그리고 우리는 그 흔적들 속에서, 다시 새로운 해석과 혁신을 만들어낸다.

기억, 그리움, 기술: 건축이 음악처럼 영원히 살아갈 수 있는 방법이다.

Ravel: Piano Concerto in G Major, M. 83: II. Adagio Assai
Arturo Benedetti Michelangeli · London Symphony Orchestra ·
Sergiu Celibidache
The London Recordings Vol. 1 ℗ 2023 The Lost Recordings

Schubert: Octet in F Major, D. 803: II. Adagio
OSM Chamber Soloists
Franz Schubert Schubert: Octet in F Major, D. 803 ℗ 2018 Groupe Analekta

건
축

Architecture & Classical Music

"깊이를 알 수 없는
우물의 메마른 바닥에 내던져진 포로인 양,
도대체 내가 누구인지,
그 무엇이 날 기다리는지 깜깜할 뿐이다.
하지만, 사탄과의 이 끔찍하고 고된 싸움에서
나는 승리하여 솟아날 운명임을 믿어 의심치 않는다.
그렇게, 정신과 물질이 완벽한 조화로 융합하여
보편왕국이 도래할 것임을."

– 체호프, 『갈매기』 1장, 연극 속의 연극

건축학과 교수의 클래식 음악 수첩

마요르카(Mallorca) (2013)

38 활기차게
그러나 품격을 가지고

Beethoven: Piano Sonata No. 30. Vivace Ma Non Troppo

세상은 어수선하다. 날씨는 변덕스럽게 오락가락하며, 마치 제멋대로 흔들리는 나뭇가지처럼 마음을 건드린다. 하지만 이 불확실성 속에서도, 새롭게 시작하는 한 주의 가능성은 작은 희망의 씨앗처럼 마음속에 자리 잡는다. 보고 싶은 사람만 보고, 듣고 싶은 소식만 듣는다는 결심은 아마도 이 세상의 어지러움에 저항하는 작은 초연함일 것이다. 차갑게 가장한 뜨거운 마음, 잔잔해 보이지만 그 안에 용암처럼 뜨거운 갈망이 흐르는 그 느낌. 그것만 담고 싶다.

살아오면서 한 가지 확실했던 것은 근거 없는 낙관이었다. 모든 일이 잘 될 것이라는 믿음은 어쩌면 태생적일지도 모르겠다. 뚜렷한 야심 없이, 뭔가를 크게 시도하지 않았기 때문에 무

언가를 크게 그르칠 일도 없었던 것 같기도 하다. 하지만 그보다는, 누군가 나를 위해 보이지 않게 덕을 쌓아주었기 때문일지도 모른다.

그리하여 미리 걱정하고 허둥대지 않아도 되는 행운이 있었다. 어느 순간마다 내 곁에 도움의 손길이 있었고, 이해의 눈길이 있었다. 어쩌면 그런 이들은 귀인이라는 이름으로 내 삶에 자리했을 것이다. 그러나 나는, 나 또한 누군가의 귀인이었는지, 기억 속에서 쉽게 떠올리지 못한다. 다만, 처지가 허락될 때마다 누군가를 도와주고 싶었던 마음은 분명했다. 그런 순간들 속에서 내가 가장 믿었던 것은 긍정적 태도와 솔직함이었다. 징징거림이나 원망 대신, 꾸밈없는 진심으로 다가가고자 했던 나름의 방식이었을지도 모른다.

그런데도 한 주는 늘 이름 모를 그리움으로 시작된다. 좋아하는 것을 되찾으려 애쓰다가, 결국 그것들을 다시금 아쉬움으로 떠나보내야만 한다. 삶의 이 리듬은 어쩌면 음악과 닮아있다. 베토벤 피아노 소나타 30번 1악장, 비바체, 마 논 트로포 Vivace Ma Non Troppo 처럼, 빠르되 지나치지 않은 속도로 달리다 결국 아다지오로 천천히 가라앉는 그 곡선 말이다. 알프레드 브렌델 Alfred Brendel 의 연주를 떠올리며, 마치 세련되고 우아하며 초연한 척 가장하지만, 그 안에 담긴 감정은 도저히 숨길 수 없는 온도처럼 선명하다.

이 모든 것이 마치 한겨울 알프스 산속 어딘가의 고요한 오두막에 앉아 있는 느낌을 준다. 창밖은 눈보라로 어수선하지만, 안에서는 벽난로가 불타오르고, 목재 가구에 둘러싸인 따뜻한 방 안 공기는 묘한 안정감을 준다. 삶이란 이처럼 안팎의 대조 속에서 흘러가지만, 결국 우리가 선택하는 것은 벽난로 곁에서 홀로 소나타를 듣는 순간의 초연함일 것이다.

비바체, 마 논 트로포. 활기차게, 그러나 품격을 가지고. 월요일의 구호 같은 이 지시어는 속도와 균형의 지혜를 담고 있다. 너무 급하지도, 그렇다고 멈추지도 않으며, 한 주를 그렇게 살아내는 것. 늘 그랬던 것처럼 말이다.

Beethoven: Piano Sonata No. 30 in E Major,
Op. 109 - 1. Vivace, ma non troppo - Adagio espressivo - Tempo I
Alfred Brendel
Beethoven: Piano Sonatas No.30 Op.109, No.31 Op.110 & No.32 Op.111
℗ 1996 Universal International Music B.V.

39 위대함은 불완전함을
넘어선 순간에 존재한다

Rachmaninoff: Piano Concerto No. 3 in D Minor,
Op. 30: 3. Finale (Alla breve)

인공지능이 우리의 삶에 깊숙이 스며들고, 건축과 디자인의 영역마저 효율성과 최적화를 앞세운 알고리즘의 손길 아래 놓이게 된 이 시점에서, 라흐마니노프 Rachmaninoff 피아노 협주곡 3번은 우리에게 인간의 본질이 무엇인지, 그리고 그것이 왜 중요한지 일깨워준다. 이 곡은 연주 기술의 극치를 넘어, 연주자와 관객 모두를 시험하는 하나의 서사적 투쟁이다.

영화 〈샤인〉(1996)에서 데이비드 헬프갓 David Helfgott 은 이 협주곡을 연주하기 위해 고독과 광기의 경계를 넘나들며 싸운다. 그는 이 곡이 가진 압도적인 기술적 요구와 내면의 불안 사이에서 투쟁하며, 결국 연주를 통해 자신의 영광과 좌절을 동시에 체험한다. 헬프갓의 투쟁은 기계가 절대 모방할 수 없는 인

간적 갈등의 표상이다. 그는 그리 완벽하지 않았을지라도, 투쟁의 과정 자체가 곧 위대함이라는 것을 보여주었다. 인공지능은 실수를 하지 않는다. 그러나 실수와 불완전함 속에서 피어나는 인간의 창조적 순간을 이해하지 못한다.

이와는 또 다른 방식으로, 아르헤리치 Martha Argeric 는 라흐마니노프 3번 협주곡에서 기계적 완벽함을 초월한 예술의 경지를 보여준다. 그녀가 리카르도 샤이 Riccardo Chailly 와 협연한 전설적인 연주는 협주곡의 악보를 완벽히 재현하는 것을 넘어, 오케스트라와의 진정한 교감을 통해 하나의 살아 있는 생명체 같은 음악을 만들어낸다. 이 연주에서 피아노와 오케스트라는 그저 주고받는 관계가 아니라, 서로를 깊이 이해하고 감싸며 완전히 하나가 된다. 아르헤리치의 연주는 투쟁의 흔적이 없지 않지만, 그것은 인간이 음악과, 그리고 자신과 맺는 진정성 어린 관계의 표현이었다.

라흐마니노프의 협주곡은 인간이 왜 효율과 결과 이상의 존재인지에 대한 가장 극명한 증거다. 아르헤리치가 만들어낸 경지, 헬프갓이 보여준 투쟁은 결국 기계적으로 계산된 결과물이 아니라, 내면의 혼돈과 감정을 음악으로 승화시킨 과정에서 비롯된다. 이것이야말로 인공지능이 결코 도달할 수 없는 영역이다.

건축도 이와 같다. 설계 도구로서 인공지능은 최적화된 동

　　　　　　건축학과 교수의 클래식 음악 수첩

선과 구조를 계산할 수 있고, 심지어 아름다움을 판단할 수도 있다. 그러나 그것은 여전히 감정 없는 완벽함에 불과하다. 반면 인간 건축가는 때로는 비이성적인 결정으로 거대한 아트리움을 만들고, 때로는 대담한 곡선으로 기능을 초월한 공간을 탄생시킨다. 이것은 흔한 미학적인 성취가 아니라, 인간의 투쟁과 창조의 흔적이다.

마치 라흐마니노프 협주곡 3번의 마지막 연주가 관객과 연주자 모두를 소진시키며 새로운 고양을 만들어내듯, 위대한 건축 또한 인간의 고뇌와 기쁨, 실패와 성공의 흔적을 담아낸다. 건축이 기능적 공간을 넘어, 삶의 드라마를 담아내는 이유가 바로 여기에 있다.

위대함은 완벽함 속에서 탄생하지 않는다. 그것은 투쟁과 좌절, 그리고 불완전함을 넘어선 순간에 존재한다. 라흐마니노프의 선율이 그러하듯, 그리고 인간 건축가가 만들어내는 공간이 그러하듯, 진정한 예술은 결국 인간만의 것이다.

Rachmaninoff: Piano Concerto No. 3 in D Minor, Op. 30: 3. Finale (Alla breve) (Live)
Martha Argerich · Radio-Symphonie-Orchester Berlin · Riccardo Chailly
Rachmaninov: Piano Concerto No.3 / Tchaikovsky: Piano Concerto No.1
℗ 1995 Universal International Music B.V.

 III. Finale (Alla breve)

 III. Finale (Alla breve)의 영상 기록. 아르헤리치와 오케스트라의 교감

40 겉치레를 벗어 던진 선율은
　　모든 디테일에 의미를 부여한다

Beethoven: Violin Concerto in D Major, Op. 61

베토벤 바이올린 협주곡은 마치 오래된 도시를 떠올리게 한다. 그 도시는 시간을 초월해 우리의 상상 속에서 매번 새로운 모습으로 나타난다.

첫 마디에서부터 곡은 독특한 발걸음으로 시작된다. 성큼 성큼 네 박을 내딛는 팀파니의 독주, 그리고 조용히 비상하는 관악기의 주제는 마치 한없이 잔잔한 호수 위로 비친 구름과 같다. 하지만 이 구름은 결코 어둡거나 위협적이지 않다. 오히려 점점 더 풍부한 색상을 띠며 하늘을 물들인다. 음악은 단순한 하모니와 명료한 구조를 바탕으로, 예상할 수 없는 음조의 전이를 통해 우리를 감싸 안는다. 그것은 숭엄하고 고요하며, 그 위에서 바이올린은 자유롭게 노래한다.

협주곡은 영웅적이지 않다. 극적이지도 않고, 과시적 기교로 가득 차 있지도 않다. 그 대신, 그 속에는 인간의 본능적이고 정신적인 아름다움이 있다. 이는 한 시대가 이해했던 궁극의 미학이며, 세월이 흘러도 변치 않는 감동이다. 이 곡은 단순함 속에서 깊이를 찾아낸다. 겉치레를 벗어 던진 선율은 모든 디테일에 의미를 부여하며, 이 완벽한 비례감과 미묘한 채색은 듣는 이를 압도한다. 그래서 이 곡의 1악장은 마치 건축물이 아닌, 살아 숨 쉬는 존재처럼 우리를 사로잡는다.

요제프 요아힘 Joseph Joachim 은 **타협 불허의 가장 위대한 곡**으로 이 협주곡을 꼽았다. "브람스가 진중함을 대표하고, 브루흐 Bruch 가 매혹적이며, 멘델스존 Mendelssohn 이 가장 내향적인 마음의 보석"이라면, 베토벤의 협주곡은 그 모든 위대함을 하나로 아우른다. 이 곡은 신화를 품고 있다. 누군가에게는 아폴론처럼 숭고하고, 또 다른 이에게는 아르테미스처럼 치열하며, 헤라처럼 장엄하다. 그러나 무엇보다도 그것은 인간적이다. 우리는 베토벤이 만들어낸 이 영적 건축물 앞에서 연주자들이 다가서려는 끊임없는 노력을 목격한다.

슈나벨 Artur Schnabel 은 말한다. "위대한 작품의 어떤 연주도 작품 자체의 위대함에는 못 미친다. 상상 속에서 곡은 항상 더 완벽하다." 이 진술은 베토벤 바이올린 협주곡에 더할 나위 없이 어울린다. 위대한 작품은 영원히 그 자체로 완벽하지만, 연주

자는 그 위대함에 다가가기 위해 끊임없이 노력한다. 연주는 완벽함에 대한 추구이자, 결코 도달할 수 없는 이상을 향한 여정이다. 음악은 그로 인해 늘 새로워지고, 영원히 살아 숨 쉰다.

다비드 오이스트라흐 David Oistrakh 가 연주하고 앙드레 클뤼탕스 André Cluytens 가 지휘한 베토벤 바이올린 협주곡은 이러한 이상에 가장 가까운 해석 중 하나다. 오이스트라흐는 이 곡의 단순함 속에 숨겨진 깊이를 그의 바이올린으로 끌어내며, 명료하면서도 인간적인 톤으로 청중을 사로잡는다. 클뤼탕스의 지휘는 독주자의 선율을 섬세하게 감싸며, 오케스트라와 독주자의 완벽한 대화를 이끌어낸다.

오이스트라흐의 연주는 곡의 숭고함과 인간미를 완벽히 구현하며, 클뤼탕스의 해석은 이 위대한 건축물을 더없이 아름답게 완성한다. 이들은 마치 아폴론과 헤르메스처럼, 베토벤이 남긴 신화를 다시금 우리 앞에 소환해낸다.

Beethoven : Violin Concerto in D Major, Op. 61
David Oistrakh · Orchestre national de la Radiodiffusion française · André Cluytens
Beethoven: Violin Concerto ℗ 1959 Parlophone / Warner Music France

 I. Allegro ma non troppo

 II. Larghetto

 III. Rondo. Allegro

41 완벽한 순간

Tchaikovsky: Souvenir d'un lieu cher,
Op. 42: 3. Mélodie. Moderato con moto (Ed. Auer)

완벽한 순간은 기억 속에만 존재한다. 그것은 결코 현재의 손안에 담을 수 없는 것이다. 순간이 흘러가고 난 후에야 우리는 그 순간이 완벽했음을 깨닫는다. 기억은 항상 뒤늦게 다가오고, 그마저도 언제나 불완전하다.

기억은 후보정된다. 삶의 순간을 구성했던 수백 가지 감각의 눈금을 돌려 맞추어 보아도, 그 어떤 소중한 기억도 온전히 복원될 수는 없다. 빛의 각도, 공기의 온도, 피부에 닿았던 작은 떨림들 ─ 그 모든 찰나를 수놓은 감각의 실을 다시 잇는다 해도, 그것은 결국 내가 빚어낸 또 다른 기억일 뿐이다. 기억은 원본이 아닌, 재구성된 초상화다.

그러나 소중한 순간은 끌어안으려 애쓸 때 오히려 흩어진

다. 그것은 소유의 대상이 아니라, 계속 만들어가야 할 무엇이다. 우리는 현재를 살지만, 기억으로 자신을 정의하며, 기억으로 자신을 위로한다. 사람은 기억을 먹고사는 동물이다. 현실의 일렁임 속에서 기억은 바닥에서 떠오르고, 떠오른 기억은 다시 가라앉기를 반복한다. 부유하던 그것들이 세월 속에서 저마다의 무게를 얻고 침잠할 때, 기억은 마치 **팔림프세스트**Palimpsest 처럼 다시 쓰이고 지워진다.

그런데도 우리는 기억이 정직하길 바란다. 그러나 디지털 시대의 페이스북 같은 환경은 기억을 돌이켜주는 듯 보이면서도, 사실은 알고리즘이 조합한 유사기억으로 우리를 현혹한다. 어느덧 진짜였던 순간은 흐릿해지고, 조작된 조각들이 틈을 메운다. 하지만 가장 소중한 기억은 그런 방식으로 조합되지 않는다. 그것은 특별한 메모리에 저장되는 것이다 — 몸으로 기억하는 것이다.

손끝에 남아 있는 누군가의 온기, 눈을 감았을 때 여전히 느껴지는 빛의 방향, 귀에 맴도는 오래된 소리. 그런 기억들은 일상적으로 재구성된 장면이 아니라, 피부와 근육, 그리고 뼛속에 스며든다. 그것들은 마치 우리 몸에 새겨진 오래된 언어처럼, 시간이 지날수록 더 깊은 무게를 지닌다.

기억은 결코 과거에만 머물지 않는다. 그것은 현재를 스며들어 변화시키고, 미래의 우리가 될 모습을 형성한다. 그러니 완

벽한 순간이란 결국 우리 기억 속에만 존재하는 것이 아니라, 끊임없이 다시 쓰이는, 살아 숨 쉬는 무언가이다.

─── **차이콥스키 '소중한 장소의 추억' 중 '멜로디'**

야니느 얀센 Janine Jansen 의 스페셜 프로젝트 앨범 12 Stradivari 중에서. 유명한 12대의 스트라디바리 바이올린으로 연주한 15곡의 작품이 실려 있다. 이 곡은 1715년 산 Titian으로 연주되었다. 최초 소유주였던 쏘제 백작의 이름 Comte de Sauzay로도 불린다. 이 바이올린은 스트라디바리의 황금기에 속하는 대표작 중 하나로 간주된다. Titian이라는 이름은 그 색감이 르네상스 화가 티치아노 베첼리오 Tiziano Vecellio 의 작품을 연상시킨다고 해서 붙여졌다.

Tchaikovsky: Souvenir d'un lieu cher, Op. 42: 3. Mélodie.
Moderato con moto (Ed. Auer)
Janine Jansen · Antonio Pappano
12 Stradivari ℗ 2021 Universal Music Operations Ltd.

42 고독과 그리움의 정경
: 건축 설계라는 대화

Schumann: Waldszenen, Op. 82: No. 3, Einsame Blumen

건축 설계는 언제나 우연처럼 시작된다. 새로운 프로젝트는 낯선 길을 걷다 문득 마주친 들꽃과도 같다. 처음에는 그저 스쳐 지나갈 순간 같지만, 시간이 지나면 그 프로젝트는 설계자의 마음속에 깊이 자리 잡는다. 그것은 단지 하나의 도면이나 공간이 아니라, 자신이 걸어온 길을 반영하는 조용한 거울 같은 것이다.

건축 설계의 과정은 본질적으로 사회적인 프로세스다. 클라이언트의 요구와 사용자의 필요, 공공성과 경제성이라는 요소들이 끊임없이 얽히고 부딪히며 방향을 잡아간다. 회의실에서는 의견이 교환되고, 현장에서는 다양한 목소리가 충돌한다. 그러나 이러한 사회적 과정의 중심에는 언제나 설계자와 도면 앞의 고독한 순간이 있다. 결국, 건축 설계는 자신과의 대화다. 수

많은 의견과 조건 속에서 무엇이 중요한지 끊임없이 묻고 답하는 그 시간들이야말로 설계의 본질이다.

고독은 설계 과정의 필수불가결한 동반자다. 도면 앞에서 홀로 앉아 긴 시간 동안 선 하나, 공간 하나를 고심하는 시간은 자신과의 대화를 가능하게 한다. 그러나 고독 속에서 발견되는 또 다른 감정은 그리움이다. 그리움은 고독의 틈새에 스며드는 샘물처럼, 과거의 순간과 경험을 불러일으키며 새로운 영감의 원천이 된다. 고독은 자신을 깊이 들여다보게 하고, 그리움은 그 속에 남아 있는 흔적들을 떠올리게 한다.

슈만의 숲의 정경 중 세 번째 곡, 고독한 꽃은 건축 설계와 닮았다. 마틴 헬름헨의 손끝에서 피어나는 선율은 설계 과정에서 떠오르는 영감의 순간과 같다. 피아노의 음표 하나하나가 설계의 선 하나, 공간 하나와 같아서 고독과 그리움, 그리고 어렴풋한 희망을 담아낸다. 그것은 고독 속에서 태어나지만, 완성된 순간에는 사람들에게 다가가 말한다. "여기, 당신을 위한 공간이 있습니다."

설계 과정은 끊임없이 질문을 던지는 시간이다. 이 공간은 누구를 위한 것인가? 이 재료는 이 장소에서 무엇을 말할 것인가? 하지만 그 질문들 속에는 언제나 자신을 향한 물음이 포함된다. 내가 설계하려는 이 공간은 무엇을 의미하는가? 결국, 설계자는 사회와 자신 사이에서 균형을 잡아야 한다. 고독은 이 대화

의 출발점이자 끝이다.

　삶도, 설계도 마치 숲의 정경과 같다. 우리의 작업은 고독과 그리움으로 채워져 있지만, 그 속에서 우리는 여전히 작은 성취를 발견한다. 그것은 때로 작고 보잘것없어 보일지라도, 고독과 그리움이라는 샘물에서 자라난 것들이다. 그 성취들은 평범한 공간이 아니라, 우리가 사람들과 나눌 수 있는 대화의 장이 된다.

　건축 설계는 본질적으로 대화다. 그것은 클라이언트와 사용자, 그리고 사회와의 대화인 동시에, 자신의 내면과의 대화다. 설계자는 외부의 목소리를 수렴하고, 자신의 목소리를 경청하며, 그 둘 사이에서 균형을 잡는다. 그리고 그 균형 속에서 새로운 공간이 탄생한다.

　건축가는 단지 도면 위에 선을 긋는 사람이 아니다. 그는 과거를 기억하고, 현재를 설계하며, 미래를 상상하는 사람이다. 고독은 설계자가 감내해야 할 필연이지만, 그 속에서 우리는 자신과의 대화를 통해 무엇이 진정 중요한지를 배운다. 외로움은 느끼는 것이지만, 고독은 깊이 즐길 수 있는 것이다. 그리고 그리움은, 언제나 설계자의 내면을 적시며, 새로운 영감의 씨앗이 된다.

Schumann: Waldszenen, Op. 82: No. 3, Einsame Blumen
Martin Helmchen
Robert Schumann: Waldszenen, Symphonische Etüden & Arabeske
℗ Pentatone Music B.V.

43 서로 다른 두 도시의 초상

Shostakovich: Symphony No. 5 in D Minor, Op. 47

므라빈스키 Evgeny Mravinsky 의 쇼스타코비치 5번(1984년 레닌그라드 필하모닉 홀 레코딩)은 한때 도시의 심장이었으나 이제는 폐허로 남아 있는 거대한 철골 구조물 같다. 차갑고 엄격한 질서 속에서도, 균열 사이로 새어 나오는 어떤 고요한 비명과도 같은 울림이 있다. 그가 이끄는 레닌그라드 필하모닉의 소리는 마치 얼어붙은 도시의 숨 막히는 공기와 같은 밀도로 방 안을 가득 채운다. 이 도시는 치명적인 정확성으로 구축되었으며, 여기에 어떤 감정적 장식도 허용되지 않는다. 그럼에도, 구조물 깊은 곳에서 인간의 영혼이 외치는 울음소리가 들려온다.

음악은 처음부터 마지막까지 절제된 공포감 속에서 질서를 유지하며, 차갑지만 결코 메마르지 않다. 폐허가 된 도시 안을 걷

다 보면, 불현듯 들려오는 바람 같은 멜로디가 있다. 이는 마치 오래전 이 도시를 가득 채웠던 꿈과 이상이 만들어낸 잔상처럼 섬세하고도 위태롭다. 무엇보다 이 라이브 연주는 당시의 공연장이 지금 우리 방 안으로 옮겨진 듯한 생생함으로 다가온다. 가끔 들려오는 소음은 인간이 이 냉철한 구조물을 실제로 세우고 유지했다는 사실을 상기시켜, 오히려 소름 끼치는 몰입감을 더한다.

므라빈스키의 레닌그라드는 냉전의 한복판에 자리한 철의 도시다. 그러나 그 아래에는 끝내 파괴되지 않은 인간의 약동하는 심장이 남아 있다. 음악은 끝나고, 방은 다시 어두워진다. 그 안에 남은 것은 레닌그라드의 냉철한 아름다움과, 숨이 막힐 듯한 경외감이다.

번스타인 Leonard Bernstein 의 쇼스타코비치(1979년 도쿄 문화회관 레코딩)는 마치 기념비적이고 대담한 건축물처럼 들린다. 도시의 중심을 가로지르는 커다란 대로와, 혁명적 열망이 넘실대는 광장이 연상된다. 이 연주는 거칠고 역동적이며, 때로는 균열이 보일 정도로 과감하지만, 그 자체로 생명력을 지닌다. 뉴욕 필하모닉은 거대한 군중처럼 번스타인의 손짓을 따라 끊임없이 전진하며, 압도적인 에너지가 도시의 모든 구석에 퍼져나간다.

4악장은 마치 도시의 중심 광장에서 열리는 승리의 행진 같다. 팀파니와 타악기의 강렬함은 혁명의 북소리처럼 울려 퍼지고, 현악기의 날카로운 선율은 도시를 가로지르는 강물처럼

건축학과 교수의 클래식 음악 수첩

힘차게 흐른다. 도입부는 긴장감 넘치는 새벽의 거리처럼 느껴지고, 알레그레토는 광장의 활기찬 낮을, 라르고는 황혼 속에 잠긴 도시의 서정을 담고 있다. 피날레는 마침내 도시가 빛나는 승리로 타오르는 순간이다.

이 연주는 시대와 장소, 그리고 그 안에서 살아 숨 쉬는 사람들의 이야기를 들려준다. 번스타인의 지휘는 마치 고대의 도시 건축가처럼 모든 것을 치밀하게 설계하면서도, 그 안에 혼란과 열정을 담아낸다. 이 라이브 음반은 담담한 기록이 아니라, 그 시대의 용기와 혁명적 열망을 상징하는 기념비로 남는다.

이 두 연주는 서로 다른 도시의 초상이다. 므라빈스키는 얼어붙은 고요 속에서도 깊은 인간적 외침을 담아낸 폐허의 도시이고, 번스타인은 거칠고 격렬하며 생동감 넘치는 혁명의 광장이다. 각각의 음악은 그 시대와 장소를 넘어서는 무언가를 전해주며, 듣는 이의 상상 속에 자신만의 도시를 그려 넣는다.

Shostakovich: Symphony No. 5 in D Minor, Op. 47: I. Moderato
Yevgeny Mravinsky · Leningrad Philharmonic Symphony Orchestra
Shostakovich: Symphonies, The Song of the Forests
Ⓟ 2023 JSC "Firma Melodiya"

Shostakovich: Symphony No. 5 in D Minor, Op. 47: IV. Allegro non troppo
Leonard Bernstein · New York Philharmonic Orchestra
Dmitri Shostakovich Shostakovich: Symphony No. 5 & Cello Concerto No. 1
Ⓟ 1980 Sony Music Entertainment

44 도시 속의 소중한 장소들, 그리고 쇼팽의 녹턴

Chopin: Nocturnes

쇼팽의 녹턴이 우리의 영혼을 무장해제시키는 이유는 그 아름다움과 감성의 진술한 표현을 통해 우리의 영혼을 감싸고, 우리로 하여금 마음의 벽을 허물고 음악에 완전히 몰입하게 만들기 때문일 것이다.

바흐는 가장 멋진 별들을 찾아내는 천문학자 같으며… 베토벤은 그의 정신력으로 우주를 품에 안았지만… 나는 그렇게 높이 오르진 못한다. 이미 오래전 나는 결심했다. 내 우주는 사람의 영혼과 마음이라고.

– 쇼팽

어떤 도시는 낮보다 밤이 아름답다. 낮의 혼란과 소음 속에 숨겨져 있던 장소들이 밤이 되면 그 진가를 드러내기 때문이다. 쇼팽의 녹턴은 그러한 장소들에 비유될 수 있다. 어둠 속에서 비로소 모습을 드러내는 내면의 풍경, 우리 삶의 은밀하고 깊은 정수를 비추는 조용한 빛과도 같은 음악이다.

로만 폴란스키 Roman Polański 감독의 〈피아니스트〉(2002)에서 쇼팽의 녹턴이 연주되는 장면은, 이러한 음악의 본질을 가장 극적으로 보여준다. 주인공 슈필만 Władysław Szpilman 이 잿더미 속에서 한 독일 장교 앞에서 연주하는 쇼팽의 발라드는 전쟁의 잔혹함과 대비되는 인간성의 빛을 상징한다. 그 연주는 음악을 넘어, 극한의 상황 속에서도 사라지지 않는 인간 영혼의 아름다움을 드러내는 순간이다. 녹턴의 섬세한 선율은 슈필만이 처한 절망 속에서도 잃지 않은 희망과 생존의 이유를 말해주며, 그의 음악은 전쟁이라는 거대한 폭력 속에서 인간의 내면에 숨겨진 연민과 용서를 깨운다.

피레스 Maria João Pires 의 쇼팽은 마치 오래된 도시 한가운데 위치한 작은 카페와 같다. 낮에는 그다지 눈에 띄지 않지만, 밤이 되면 따뜻한 불빛이 골목을 은은히 물들이고, 커피와 와인의 향이 거리를 채우는 곳이다. 그녀의 연주는 친밀하고 인간적이다. 녹턴은 그녀의 손끝에서 삶의 희로애락이 조용히 스며드는 듯하다. 그녀의 음 하나하나는 마치 오래된 벽돌이 쌓아 올린 골

목의 일부처럼 따뜻하고 견고하다. 그곳에서는 화려함 대신 평범하지만 진솔한 순간들이 빛난다. 그녀의 쇼팽은 우리에게 마음의 쉼터를 제공한다. 듣고 있노라면, 내가 비로소 나 자신과 대화하고 있다는 느낌이 든다.

폴리니 Maurizio Pollini 의 쇼팽은 유럽의 어느 도시 중심에 위치한 장엄한 대성당과 그 앞의 광장을 닮았다. 이 광장은 도시의 모든 길이 교차하는 곳이자, 수백 년의 역사를 머금은 대성당이 늘 우뚝 서 있는 공간이다. 그곳에 서면 우리는 작은 인간으로서 역사의 흐름 속에 놓여 있음을 느끼게 된다. 폴리니의 연주는 쇼팽의 녹턴을 이러한 장소로 만든다. 그의 해석은 명확하고 구조적이다. 음 하나하나가 마치 정교하게 설계된 대성당의 기둥과 돔처럼 선명하다. 그러나 그 웅장함 속에서도 그의 연주는 감정적으로 고요한 균형을 유지한다. 그는 쇼팽의 서정성 속에서 지나친 감정의 홍수를 억제하며, 절제와 질서로 음악의 본질을 드러낸다. 그의 연주는 우리를 광장의 한가운데에 세운다. 그리고 그곳에서 쇼팽의 녹턴은 개인적 감정의 영역을 넘어, 보편적이고 영원한 아름다움으로 확장된다.

리시에츠키 Jan Lisiecki 의 쇼팽은 도시 외곽에 자리한 조용한 정원과 같다. 낮에는 그저 평범한 공원처럼 보이지만, 새벽의 이른 시간, 이곳은 빛과 어둠이 교차하며 신비로운 모습을 드러낸다. 그의 연주는 그러한 새벽 정원의 고요함을 닮아 있다. 리시

에츠키의 쇼팽은 관조적이며 절제된 감정 속에서 울려 퍼진다. 그의 해석은 자연의 흐름처럼 부드럽고 투명하다. 그는 녹턴을 인간적 감정의 강렬한 표현이 아니라, 그 위에 존재하는 어떤 초월적인 공간으로 만든다. 그의 쇼팽을 들을 때면 우리는 삶의 복잡한 감정을 잠시 내려놓고, 고요 속에서 자신을 다시 마주하게 된다. 새벽의 정원에서처럼.

도시에는 이러한 소중한 장소들이 필요하다. 그리고 우리 마음속에도 이런 장소가 필요하다. 쇼팽의 녹턴은 바로 그런 역할을 한다. 마치 우리가 도시를 걸으며 자신만의 특별한 장소를 찾듯, 이 세 연주자의 녹턴 속에서도 우리는 자신에게 가장 어울리는 장소를 발견하게 된다. 그것이 인간의 기억과 감정이 음악 속에서 살아가는 방식이다.

Chopin: Nocturne No. 2 in E-Flat Major, Op. 9 No. 2
Maria João Pires
Frédéric Chopin Chopin: The Nocturnes
℗ 1996 Deutsche Grammophon GmbH, Berlin

Chopin: Nocturne in C sharp minor, Op. Posth.
Jan Lisiecki
Chopin: Complete Nocturnes
℗ 2017 Deutsche Grammophon GmbH, Berlin

Chopin: Nocturne No. 15 In F Minor, Op. 55 No. 1
Maurizio Pollini
Frédéric Chopin Chopin: Nocturnes
℗ 2005 Deutsche Grammophon GmbH, Berlin

45 건축가가 세상에 사랑을 표현하는 방식

Chopin: 3 Valses,
Op. 64 - No. 2 in C-Sharp Minor. Tempo giusto

건축가는 늘 묻는다. 왜 나는 이 일을 하고 있을까? 정작 아무도 대답을 듣고 싶어 하지 않는 질문인데도, 혼자 앉아 진지하게 자문해 본다. 사실, 이 질문의 답을 아는 사람은 아무도 없다. 다만, 이것만은 확실하다. 설계 도면 위에 그어진 한 줄의 선은 건축가를 설레게 하면서 동시에 절망하게 만든다. 그 선은 무엇이든 될 수 있기 때문이다—걸작이 될 수도 있고, 시공 과정에서 엉망진창으로 훼손될 수도 있고, 최악의 경우, 발주처가 "우리 지자체의 특산물처럼 보이게 그린거죠?"라고 말하는 재앙이 될 수도 있다.

그럼에도 불구하고 건축가는 도면 앞에 앉는다. 커피를 한 잔 내리고, 인터넷에 접속해 '파라메트릭 디자인의 트렌드'를 검

색해 본다. 하지만 결과적으로는 예전 건축 잡지에서 본 그림 같은 빛의 구도에 영감을 받아 플러스펜으로 스케치를 시작한다. 건축가는 컴퓨터보다 자신의 플러스펜을 더 믿는다. 웃기지 않은가? 이렇게 아날로그적인 낭만에 매달리는 사람들이 AI 시대에 존재한다니 말이다.

AI는 하루가 멀다 하고 강력해지고 있다. 최적의 매스를 계산하고, 효율적인 평면 구성을 만들어내며, 심지어 "시뮬레이션을 통해 햇빛이 들어오는 각도까지 조정해 드립니다!"라고 자랑한다. 하지만 건축가는 알고 있다. 아무리 멋진 매스와 동선을 만들어낸다 해도, 그것만으로 좋은 건축이 되지 않는다는 것을. 왜냐하면 좋은 건축에는 항상 '불필요한 무엇'이 들어가기 때문이다. 너무 넓은 로비, 기능적으로 아무 쓸모 없는 아트리움, 그리고 너무 대담한 곡선들. 이런 것들이 세상 사람들에게 멋지다고 감탄하게 만드는 요인이다. 아이러니하게도, 이런 불필요한 요소들은 AI가 가장 먼저 제거해 버릴 것들이다.

여기에서 건축가의 딜레마가 시작된다. 그는 세상을 바꿀 수 없다는 사실을 잘 알고 있다. 발주처의 예산 삭감, 시공사의 불만, 싸이코 심의위원의 간섭. 이 모든 것들이 설계안을 왜곡하고 변형시킨다. 그리고 완성된 건물 앞에 선 건축가는 생각한다. 이걸 정말 내가 설계한 걸까?

이런 좌절에도 불구하고, 건축가는 다시 설계를 시작한다.

왜냐하면, 설계는 그의 직업이라기보다는 일종의 유혹에 가깝기 때문이다. 설계 도면 위에 새로운 선을 긋는 순간, 그는 다시 한 번 세상을 바꿀 수 있을 것 같은 기분을 느낀다. 그것은 마치, 취향저격의 한적한 바에서 주인장이 권해준 정체불명의 몰트 위스키 하이볼을 마셨을 때 느껴지는 작은 희열과도 비슷하다. 결과가 어떻든, 그 순간만큼은 모든 것이 완벽하다.

설계는 건축가의 방식이다. 세상과 연결되고, 자기 자신을 증명하는 방식이다. 나심 탈레브 Nassim Nicholas Taleb 는 "목적론에 따라 움직이는 사람들은 요리를 보잘것없는 일로 여긴다."고 말했다. 대부분의 발주처가 설계자를 존중하지 않는 이유도 여기에 있다. 그들은 설계를 결과물로만 본다. 그러나 건축가에게 설계는 과정 그 자체다. 그 과정은 개인적 성장과 성취를 제공하며, 무엇보다 세상에 자신만의 흔적을 남길 수 있게 해준다.

도시의 밤은 건축가에게 위안을 준다. 창밖으로 보이는 빌딩 숲과 그 사이로 흩뿌려진 불빛들은 설계 도면에서 끌어낸 상상들의 현실적 반영이다. 물론, 그중 많은 빌딩이 자신이 설계하지 않은 것이고, 한숨 나오는 대부분의 건물은 허가방의 회전복사, 대칭복사임을 깨닫는 순간 약간의 허탈감이 밀려오겠지만, 그것도 그리 나쁘지 않다. 건축가는 자신이 설계한 몇몇 건물들을 통해 이 도시의 일부로 녹아들었고, 그렇게 살아간다.

건축가는 알고 있다. 이 유혹에서 완전히 벗어날 수는 없

건축학과 교수의 클래식 음악 수첩

다는 것을. 설계는 그가 세상을 보고, 느끼고, 이해하는 방식이다. 그리고 설계는, 어쩌면, 건축가가 세상에 사랑을 표현하는 방식이기도 하다.

쇼팽의 왈츠 Op. 64 No. 2. 이 곡은 한 잔의 위스키처럼 은은한 감각의 여운을 남기며, 건축가가 느끼는 섬세한 희열과 좌절을 담아낸 듯하다. 첫 마디의 부드럽고도 약간의 멜랑콜리한 멜로디는 설계 도면 위의 첫 선처럼, 꿈과 가능성으로 가득 차 있다. 느릿한 중간부는 이내 도시의 밤처럼 고요하게 스며들고, 다시금 경쾌한 멜로디로 이어지는 후반부는 건축가가 매 순간 느끼는 열정과 회한, 그리고 희망을 암시한다. 슈만의 트로이메라이 Träumerei 도 어울릴 것이다. 이 곡은 어린 시절의 순수함과 상상력을 떠올리게 하면서도, 성숙한 시선으로 그것을 되돌아보는 감정을 담고 있다. 설계의 과정처럼 복잡하면서도 단순한 이 곡은 건축가가 느끼는 고독과 아름다움을 음악으로 표현한 것 같다. 고요하지만 깊고, 부드럽지만 강렬한 그 선율은, 바에 앉은 건축가의 마음속에서 마지막 여운을 남긴다.

Chopin: 3 Valses, Op. 64 - No. 2 in C-Sharp Minor. Tempo giusto
Maurizio Pollini
Chopin: Late Works, Opp. 59-64
℗ 2017 Deutsche Grammophon GmbH, Berlin

Schumann: Kinderszenen, Op. 15: 7. Träumerei
Vladimir Horowitz
Horowitz in Hamburg ℗ 2008 NDR, Hamburg

46 아름다움은 공포이다

Mendelssohn: Violin Concerto in E Minor,
Op. 64: II. Andante & Piano Trio No. 1 in D Minor,
Op. 49, MWV Q29 - II. Andante con moto tranquillo

멘델스존 Felix Mendelssohn Bartholdy 의 음악은 때로 너무나
아름다워, 그 아름다움 자체가 문제로 다가온다. 마치 완벽하
게 빚어진 수정처럼, 그 빛나는 투명함 뒤에 숨겨진 균열을 찾
을 수 없기에 불안해진다. 아름다움이란 언제나 우리를 전율하
게 만드는 법이다. 도나 타트 Donna Tartt * 가 『비밀의 역사 The Secret
History 』에서 말했듯, 그것은 공포이기도 하다.

* 도나 타트(Donna Tartt)는 치밀한 서사와 문학적 깊이로 독자를 사로잡는 미
국의 소설가다. 그녀의 대표작 『골드핀치(The Goldfinch)』는 한 소년이 예기치
않은 사건을 계기로 예술과 범죄, 운명 속에서 방황하는 이야기를 그린 작품으
로, 퓰리처상을 수상하며 현대 문학의 걸작으로 평가받고 있다.

건축학과 교수의 클래식 음악 수첩

아름다움은 공포이다. 우리가 아름답다고 하는 것들 앞에
선 항상 전율하게 되는 것이다.

- 도나 타트, 「비밀의 역사」

멘델스존은 다른 낭만파 음악가들처럼 고뇌와 격정에 짓
눌린 삶을 살지 않았다. 그의 삶은 상대적으로 유복했고, 그의
음악 역시 그러한 평온함을 반영한다. 사람들은 종종 불우한 환
경에서 자라난 이들에게 특별한 존경을 표한다. 고난과 투쟁을
극복한 이들의 이야기가 우리를 사로잡기 때문이다. 하지만 그
런 존경심에는 잔혹한 진실이 깃들어 있다. 고난은 때로 사람을
비틀고, 왜곡하며, 세상을 바라보는 눈에 깊은 그림자를 남긴다.
반대로, 정상적인 환경 속에서 자란 사람은 정상적인 삶을 살며
정상적인 재능을 꽃피우는 것이 자연스러운 일이다.

그럼에도 우리는 왜곡된 가치관에 매여 그것을 보지 못한
다. 미켈란젤로처럼 고독하게 창작에 몰두하며 고난을 겪은 예
술가만이 진정한 대가라고 믿고, 라파엘로처럼 교황과 귀족들의
후원을 받으며 시대의 중심에서 활동한 예술가는 한낱 장인에
불과하다고 치부한다. 하지만 이는 예술계를 넘어 사회 전반에
흐르는 편협함의 한 단면이다.

미켈란젤로의 거친 조각 속에는 고뇌와 투쟁이 새겨져 있
고, 라파엘로의 완벽한 균형과 우아함 속에는 시대를 읽는 통찰

과 세련된 감각이 담겨 있다. 그러나 우리는 여전히 고통 없이 빚어진 아름다움은 깊이가 없다고 믿으며, 고난을 겪지 않은 예술가의 성취를 가볍게 여긴다. 이러한 사고방식은 우리가 진정한 예술의 가치를 이해하는 눈을 흐리게 만든다.

겨울날, 창밖에 펼쳐진 순백의 풍경 위로 **멘델스존 바이올린 협주곡 E단조 2악장**이 흐른다. 크리스티앙 페라스 Christian Ferras 의 연주는 눈송이가 떨어지는 순간처럼 완벽하게 투명하다. 그러나 이 곡의 또 다른 매력을 발견할 수 있는 연주는 안네소피 무터 Anne-Sophie Mutter 가 카라얀 Herbert von Karajan 과 협연한 녹음이다.

무터의 연주는 서정성을 넘어, 말할 수 없는 그리움과 내밀한 감정을 담아낸다. 바이올린 선율이 한없이 부드럽게 흐르지만, 그 안에는 어린 시절의 무터만이 가질 수 있는 투명한 감성이 살아 있다. 카라얀은 특유의 유려한 오케스트라 사운드로 그 감정을 지탱하며, 마치 시간을 천천히 밀어내듯 연주를 이끈다. 이 협주곡의 2악장은 아름다움을 넘어, 완전함과 불완전함이 함께 존재하는 '삶'의 한 순간을 포착한 듯하다. 그것은 차가운 공기 속에서도 부드럽게 스며드는 겨울 햇살처럼, 우리의 마음을 조용히 어루만진다.

어떤 그림이 진정으로 가슴에 와닿아서 세상을 보는 방식,

생각하는 방식, 느끼는 방식을 바꿨을 때, "아… 이 그림은 누구나 좋아하듯 나도 사랑해. 라고 생각하지 말라. 모든 인류에게 호소하기에 나도 이 그림을 사랑할 수밖에 없다…" 그런 것은 우리가 예술작품을 사랑하는 이유가 아니다. 그것은 골목길 구석으로부터 들려오는 비밀의 속삭임 같은 것이다. "저기요! 헤이, 그래 그대 말이에요…."

- 도나 타트, 『골드핀치(The Goldfinch)』

예술이란 그런 것이다. 모든 사람이 아름답다고 말하는 것이 아니라, 어딘가에서 은밀히 나만을 향해 말을 거는 것. 멘델스존의 음악도 마찬가지다.

그리고 그 정수는 멘델스존 피아노 트리오 1번 D단조 2악

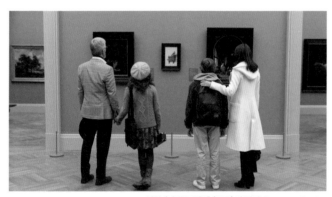

영화 〈더 골드핀치〉(2019)의 장면 ©Amazon Studios

장에서도 발견된다. Andante con moto tranquillo―이 부드럽
고 유려한 악장은 마치 한 폭의 그림처럼 펼쳐진다. 이 곡의 가
장 아름다운 해석 중 하나는 안네 소피 무터가 연주한 녹음에서
찾을 수 있다.

피아노와 바이올린, 첼로가 나누는 대화는 마치 〈골드핀
치〉의 한 장면처럼, 가만히 우리를 붙잡고 속삭이는 느낌을 준
다. 이 악장은 흐르면서도 멈추어 있고, 부드럽지만 강렬하다.
그리고 무엇보다도, 설명할 수 없는 감정의 결을 지닌 채 우리에
게 다가온다.

멘델스존의 음악이 흔히 '너무 아름다워서 가볍다.'는 평을
듣지만, 그 아름다움의 깊이를 깨닫는 순간, 우리는 그가 마냥
빛나는 수정이 아니라, 그 안에 감춰진 비밀스러운 균열을 품고
있었음을 알게 된다. 그리고 그것이야말로, 우리가 예술작품을
사랑하는 진짜 이유 아닐까.

Mendelssohn: Violin Concerto in E Minor, Op. 64, MWV O14: II. Andante
Christian Ferras · Philharmonia Orchestra · Constantin Silvestri
Tchaikovsky & Mendelssohn: Violin Concertos ℗ 1958 Parlophone
Records Limited. Remastered ℗ 2017 Parlophone Records Ltd.

Mendelssohn: Piano Trio No. 1 in D Minor, Op. 49,
MWV Q29 - II. Andante con moto tranquillo
Anne-Sophie Mutter · Lynn Harrell · André Previn
Mendelssohn: Violin Concerto Op.64; Piano Trio Op.49; Violin Sonata in
F major (1838) ℗ 2008 Deutsche Grammophon GmbH & Unitel

47 상상 속의 연인

Chopin: Andante Spianato. Tranquillo - Semplice

안단테 스피아나토 Andante Spianato 는 어쩌면 건축에 대해 내가 품은 감정 그 자체다. 선율은 물결처럼 천천히 흘러가다가 갑자기 어딘가로 이끄는 힘을 느끼게 한다. 그것은 분명 가까워지는 것 같으면서도, 손을 뻗으면 사라질 만큼 멀리 있다. 스피아나토, 부드럽게 펼쳐지는 이 곡은 마치 오랫동안 나를 기다리던 대답 같다. 그러나 곡이 끝날 때마다 알게 된다. 이 기다림조차도 내가 만든 환영이었다는 것을.

그리움이란 애초에 닿을 수 없는 대상을 향해 피어나는 법이다. 나는 건축을 마치 이름 모를 연인처럼 그리워했다. 이름을 부르고 싶지만, 그 이름조차 모르는 애매한 감각. 무언가를 향한 애정과 거리감 사이의 줄타기는 나를 끝없는 탐구의 미로로 이

끌었다. 나는 건축을 이해한다고 착각했을지도 모른다. 그러나 실상은 건축이란 거울에 비친 나 자신의 희미한 초상일 뿐이었다. 내가 애달파한 것은 어쩌면 건축이 아니라, 그 건축의 풍경 속에서 잃어버린 나 자신이었다.

건축을 좋아한다고 말했지만, 솔직히 말하자면 건축과 나는 한 번도 제대로 마주 앉아본 적이 없다. 그건 마치 무심히 흘러가는 도시의 풍경을 보며 지나가는 기차 안에서 언뜻 본 얼굴 같은 느낌이다. 분명히 매혹적이고, 잊을 수 없는데, 그 사람에 대해 아는 건 아무것도 없다. 건축은 늘 내 곁에 있으면서도 내 것이 아니었다. 어딘가 나와는 결이 맞지 않으면서도 묘하게 친숙한 거리감, 그래서일까 나는 그것을 그리워하게 된다. 하지만 사실, 내가 그리워하는 건 건축이 아니라 건축과 함께 있었을 법한 나 자신인지도 모른다.

헤어진다고 했지만 제대로 만나본 적도 없다.

건축은, 그리워하지만 실은 잘 알지도 못하는 상상 속의 연인과 같다.

Chopin: Andante spianato. Tranquillo - Semplice
Jan Lisiecki
Chopin: Works For Piano & Orchestra
℗ 2017 Deutsche Grammophon GmbH, Berlin

건축학과 교수의 클래식 음악 수첩

48 건축가의 아이러니

Liszt: 3 Etudes de Concert,
S.144 - No. 3 in D Flat "Un Sospiro" (Allegro affettuoso)

전문직의 운명은 상대의 결핍에서 태어난다. 병든 몸, 법적 위기, 바닥난 통장, 거울 속 낯선 얼굴. 결핍이 깊을수록, 그것을 메울 능력을 가진 자는 힘을 갖는다. 변호사, 성형외과 의사, 심리 상담사, 금융 컨설턴트. 그들은 절박한 인간들이 기댈 마지막 벽이며, 그 절박함을 담보로 지위를 공고히 한다.

하지만 건축가는 다르다. 건축가는 결핍을 채우는 사람이 아니라, 풍요를 해석하는 사람이다. 집을 지을 수 있는 사람은 이미 강자다. 그리고 강자는 결핍이 아니라 과잉을 다룬다. 로마네스크의 곡선이든, 바우하우스의 단순성이든, 결국 건축가는 그들의 과잉된 욕망을 형상화하는 도구가 된다. 그들이 원하는 것은 '삶'이 아니라 '소유'이기에, 건축은 종종 권력의 기호가

된다. 건축가의 이름이 도면에 남을 수는 있지만, 결정권은 결국 그들의 몫이다.

반면, 대중은 강렬한 감각을 사는 존재다. 그들은 시간 대비 강한 쾌락을 제공하는 자들에게 아낌없이 돈을 지불한다. 예능인, 유튜버, 운동선수—그들은 인간의 본능을 가장 직접적으로 건드리는 존재들이다. 공연의 전율, 영상의 몰입, 몸의 폭발적인 움직임. 그 정점에 있는 것은 아마 마약상일 것이다. 단 한 번의 경험으로 돌이킬 수 없는 쾌락을 심어놓는 직업.

건축가는 강자가 될 수 있을까? 그 방법은 단 하나다. 대중이 가지지 못한 상상을 욕망하게 만드는 것. 하지만 그 욕망조차 중독으로 이어질 수는 없다. 우리는 레드 제플린 Led Zeppelin 이나 퀸Queen 의 음악에 중독될 수 있어도, 미장센에 중독될 수 있을까? 건축이 주는 감각은 음악처럼 즉각적이지 않고, 영화처럼 서사적이지 않다. 공간은 시간이 필요하고, 감각은 경험 속에서 천천히 스며든다.

가우디 Antoni Gaudi 의 사그라다 파밀리아 Sagrada Familia , 안도의 타다오 安藤忠雄 의 빛과 그림자, 루이스 칸 Louis Kahn 의 기하학적 침묵. 어떤 건축은 한 개인을 절망적으로 매료시킬 수도 있다. 하지만 그것은 희귀한 감각이다. 대중은 건축을 욕망할 수는 있어도, 중독되지는 않는다.

건축가도 자신이 만든 공간에 중독되지 않는다. 대신 창조

하는 행위에 중독된다. 끊임없이 새로운 공간을 만들고, 완성되지 않는 것에 매혹된다. 건축은 끝없는 욕망이지만, 결코 마약처럼 즉각적이고 절대적인 쾌락을 주지는 않는다.

그것이 건축가의 아이러니다. 그들은 쾌락을 설계하지만, 결국 자신만이 그 중독에서 벗어나지 못한다.

이 모든 모순은 리스트 Franz Liszt 의 탄식 Un Sospiro처럼 흐른다. 건축가의 손끝에서 태어나는 공간은 마치 리스트의 아르페지오처럼 끊임없이 움직이고, 미끄러지고, 스스로를 흘려보낸다. 클라우디오 아라우 Claudio Arrau 의 연주로 듣는 탄식은 건축과 닮아 있다. 격렬함과 서정성 사이에서 균형을 잡지만, 결국 한숨처럼 사라진다.

이 곡은 절대적으로 감각적인 동시에, 본질적으로 허무하다. 마치 건축가가 쌓아 올린 공간이 결국에는 소유되고, 소비되고, 잊히는 것처럼. 그러나 그럼에도 불구하고, 건축가는 또다시 선을 긋고 벽을 세운다. 그리고 그 순간만큼은, 그 무엇보다도 순수한 중독에 빠져든다. 이것이 건축가의 운명이다.

이것이 '탄식'의 운명이다. 끊임없이 무언가를 창조하면서도, 끝내 한숨처럼 사라지는 것.

Liszt: 3 Etudes de Concert, S.144 - No. 3 in D Flat "Un sospiro"
(Allegro affettuoso)
Claudio Arrau
Liszt for Lovers ℗ 1977 Universal International Music B.V.

49 경험의 공유

Bruckner: Symphony No. 4 in E Flat Major "Romantic"

페이스북이라는 공간이 때로는 허세의 무대처럼 보일 수도 있지만, 그 본질적 미덕은 '경험의 공유'에 있다. 경험을 나누고 싶어하는 욕망은 인간의 가장 깊은 본질 중 하나다. 그 욕망은 시간을 넘어 인류 문명의 진보와 궤를 같이하며, 우리를 하나로 묶는 보이지 않는 실이 된다. 그러나 공유라는 행위는 그저 말로 표현되는 정보의 교환이 아니라, 때로는 침묵 속에 스며드는 무언의 공감이다. 우리는 각자 다른 방식으로 이해하고 느끼며, 결국 경험은 우리 안에서 지극히 개인적인 풍경으로 완성된다.

브루크너의 교향곡 4번, 낭만적—일명 숲의 교향곡—이 곡은 한 편의 서사시이자 건축적 조각이다. 첫 악장은 마치 신비로운 숲 속에 아침이 깃드는 순간처럼 시작된다. 안개 속에서 서

건축학과 교수의 클래식 음악 수첩

서히 모습을 드러내는 거대한 성채, 은빛 흉갑의 기사들이 성문을 열고 힘찬 발걸음을 내딛는다. 하지만 곧, 이 교향곡은 눈앞의 장면을 묘사하는 것을 넘어선다. 브루크너는 숲과 성채의 이미지 뒤에서 인간의 내면 풍경을 펼쳐 보인다. 돌과 유리로 지어진 건축물이 아니라, 시간과 공간 속에 떠 있는 무형의 건축물—숭고한 예술의 정수다.

이 음악적 건축물을 듣는 것은 평범한 청각적 경험이 아니다. 그것은 마치 한 걸음씩 성전의 복도를 거니는 것과 같다. 천천히, 주위를 둘러보고, 그곳에 깃든 빛과 어둠을 음미하는 여정이다. 브루크너의 음악적 공간은 그의 섬세한 손길로 조각된 예술이다. 각각의 선율은 돌과 같은 무게감을 지니고, 각각의 화음은 빛처럼 스며든다. 우리는 그의 음악 속에서 자신을 잃고, 그로 인해 자신을 되찾는다.

요훔 Eugen Jochum 은 이 음악 속에서 감정의 깊이와 내면의 드라마를 탐구한다. 그의 느긋한 템포는 우리를 디테일 속으로 천천히 이끈다. 그의 브루크너는 숨을 고르고, 각 선율의 생명을 하나하나 들려준다. 반면, 주이트너 Otmar Suitner 는 구조적 명료함과 리듬의 경쾌함을 통해 다른 여정을 제시한다. 요훔의 연주는 우리의 감정의 숲을 헤매게 하지만, 주이트너의 연주는 질서정연한 길을 따라 숲을 관통한다. 두 사람의 해석은 서로 다른 방식으로 이 교향곡의 숭고함을 우리 앞에 펼쳐 놓는다.

그러나 음악적 경험은 본질적으로 개인적이다. 요흠의 감정적 심연에 공명할 수도, 주이트너의 명료함에 위안을 받을 수도 있다. 결국, 이 경험은 타인과 공유될 수 있지만, 그것이 내 안에서 어떤 풍경으로 그려졌는지는 오롯이 나만이 안다.

브루크너의 교향곡을 들으며, 나는 깨닫는다. 공유된 경험은 실체가 아니라, 서로 다른 개인의 내면에서 교차하는 작은 공감들로 이루어진다는 것을. 우리는 서로의 숲을 볼 수 없지만, 그 숲의 흔들리는 나뭇잎 소리를 들을 수는 있다. 그것이야말로 우리가 예술을 통해 경험을 나누는 방식이다—침묵 속에서 공감하고, 음악 속에서 자신을 발견하며.

Bruckner: Symphony No. 4 in E Flat Major "Romantic",
WAB 104 - I. Bewegt, nicht zu schnell

Eugen Jochum · Berliner Philharmoniker
Bruckner: Symphony No.4 "Romantic" / Sibelius: Night Ride and Sunrise
℗ 1967 Deutsche Grammophon GmbH, Berlin

Otmar Suitner · Staatskapelle Berlin
Bruckner: Symphony No. 4, "Romantic"
℗ 1990 Eterna/Edel Germany GmbH

50 모차르트,
그리고 시간을 멈추는 법

Mozart: Piano Concerto No. 23 in A Major,
K. 488 - 2. Adagio

위기는 극복할 수 있는 것이다. 하지만 일상은 그렇지 않다. 묵묵히 견디거나, 담담히 즐기는 것. 그것이 일상의 본질이다. 어쩌면 그래서 우리는 음악을 찾는 것일지도 모른다. 잠시라도 시간을 멈추게 하기 위해서. 음악은 일상을 벗어나는 가장 확실한 방법 중 하나다.

모차르트 피아노 협주곡 23번 2악장, 아다지오. 폴리니 Maurizio Pollini 의 연주를 틀면, 세상이 갑자기 다른 차원으로 옮겨간다. 어느 흐린 아침, 창밖에는 처연한 구름이 떠 있고, 창 안에서는 피아노가 낮게 흐른다. 건반을 따라 천천히 걷다 보면 어느새 시간의 끝자락에 서 있는 자신을 발견하게 된다. 모차르트는 우리가 느끼지 못했던 어떤 진실을 조심스레 꺼내놓는다. 그것

은 간결하지만 강렬하고, 고요하지만 비통하다.

이 아다지오가 지닌 슬프도록 아름다운 선율은 일상의 한가운데에서 갑작스레 변곡점을 마주하는 순간을 닮아 있다. 인생의 나뭇가지에는 수많은 변곡점이 있다. 어떤 일은 사소해 보이지만, 그것이 남기는 흔적은 우리의 시선을 바꾼다. 세상이 변한 것은 아니지만, 세상을 바라보는 관점이 달라진다. 마치 3번 고속도로의 비상구를 택한 이후의 아오마메 무라카미 하루키의 소설 『1Q84』의 주인공 처럼, 어떤 사건 이전과 이후의 나는 같지 않다. 그리고 이 곡을 듣는 순간, 그 변곡점들이 선명히 떠오른다.

음악은 시간을 멈춘다. 도스토옙스키는 『악령』에서 이렇게 썼다. "어떤 순간, 시간이 갑자기 멈춰버리는 그런 순간을 만나면 그게 영생이 된다네." 모차르트의 이 아다지오는 그러한 순간을 선사한다. 피아노의 첫 음이 울리는 순간, 모든 것이 느려지고, 멈추고, 집중된다. 마치 숨막힐 듯한 긴장이 한없이 부드럽게 풀어지는 것 같다. 시간의 흐름이 멈춘 그 공간에서, 우리는 진실의 그림자를 잠시나마 볼 수 있다.

이 곡은 그저 음악이 아니다. 그것은 경험이다. 20세기의 독재자 스탈린조차 이 곡에 매료되었다는 이야기가 있다. 라디오에서 우연히 이 곡을 듣고, 즉시 음반을 구해오라고 명령했지만, 방송은 실황이었다. 이를 모른 채, 그는 자신의 손에 잡히는 무엇, 소유할 수 있는 형태로 이 음악을 원했다. 당국자들이 연

주자와 관현악단을 소집해 음반을 만들어 바친다는 에피소드가 전해진다. 하지만 음악의 위대함은 원전의 유무에 있지 않다. **완벽한 원전은 존재하지 않는다. 오직 그 원전에 다가가려는 무수한 시도와 스타일이 있을 뿐이다.** 그리고 우리 모두는 나름의 방식으로 이 곡을 해석하고 소유한다.

폴리니의 연주는 오늘처럼 흐린 겨울날의 아침에 유난히 어울린다. 커피를 내릴 때에도, 창밖 구름을 바라볼 때에도, 음악은 배경처럼 자리한다. 하지만 그것은 막연한 배경이 아니다. 핸드밀을 돌리며 이 곡을 흥얼거릴 만큼 여유롭지도 않고, 그리 낭만적이지도 않다. 그보다는 인간 바리스타처럼 정교하게 작동하는 드립커피 머신에서 커피 한 잔을 내리고, 그 한 잔을 손에 들고 앉아 곡의 첫 음을 다시 틀어보는 정도다. 그렇게 간결하게, 처연하게 아침을 시작한다.

모차르트는 삶의 복잡한 실타래를 풀어낸다. 그러나 그 방식은 결코 화려하거나 과하지 않다. 이 곡의 선율은 담백하다. 마치 모든 감정을 비워내고, 남은 잔해를 조용히 응시하는 것 같다. 그 안에는 비극과 구원이 함께 담겨 있다. 그것이 이 곡의 힘이다.

어느새 음악이 끝나고, 창밖의 구름은 여전히 흘러간다. 그러나 시간은 이미 멈췄다. 아니, 적어도 그렇게 느껴졌다. 모차르트는 당신에게 선택의 여지를 남기지 않는다. 그는 시간을

멈추게 하고, 그 틈에서 영생처럼 길게 느껴지는 순간을 선사한다. 그리고 그 순간, 당신은 아마도 이렇게 속삭일 것이다.

"그래, 오늘 아침만큼은 괜찮았다."

Mozart: Piano Concerto No. 23 in A Major, K. 488 - 2. Adagio
Maurizio Pollini · Wiener Philharmoniker · Karl Böhm
Mozart: Piano Concertos Nos. 23 & 19
℗ 1976 Deutsche Grammophon GmbH, Berlin

51 희망은 언제나 조용히 찾아온다

Haydn: Cello Concerto No.1 in C Major

1월의 일요일 아침. 창밖엔 겨울의 차가운 공기가 가라앉아 있지만, 방 안은 로스트로포비치 Mstislav Rostropovich 의 첼로 선율로 가득하다. 하이든의 첼로 협주곡 1번 2악장, 아다지오. 첫 음이 흘러나오자마자 시간은 천천히 풀리고, 공기 속에 새로운 밀도가 생긴다. 첼로의 음색은 오래된 기억의 잔해처럼 깊고 부드럽다. 나는 소파에 몸을 기대고, 그저 음악에 나를 맡긴다. 이 고요한 아침은 어떤 설명도, 어떤 증명도 필요 없다.

생텍쥐페리 Saint-Exupéry 는 말했다. "사막이 아름다운 이유는 어딘가 샘물이 숨어 있기 때문이다." 어쩌면 이 말이야말로 오늘 아침을 가장 잘 설명하는지도 모른다. 지난 한 주는 사막 같았다. 끝도 없이 이어지는 업무, 풀리지 않는 문제들, 작은 좌

절들. 하지만 이 메마른 시간 끝에 찾아온 이 순간, 첼로의 선율은 마치 사막 속에서 발견한 샘물처럼 나를 적신다. 음악은 그저 흘러갈 뿐인데, 나는 그것이 내게로 다가오고 있음을 느낀다. 로스트로포비치의 연주는 그 샘물의 소리를 닮았다. 깊은 곳에서부터 천천히 차오르며, 마침내 내 마음 깊은 곳에 닿는다.

음악을 들으며, 예술에 대해 생각하게 된다. 예술이란 무엇일까? 그것은 아마도 예술가가 느낀 아름다움의 순간을 우리가 함께 느낄 수 있을 때, 그 순간이 공유될 때 생기는 어떤 마법 같은 것 아닐까. 하이든이 이 곡을 쓰던 순간의 감정과 로스트로포비치가 첼로를 연주하며 느꼈던 그 벅참은 내게 직접 말해주지 않아도 선율 속에 고스란히 녹아 있다. 음악은 그저 소리가 아니다. 그것은 시간을 거슬러 예술가가 느꼈던 감정을 지금 여기에 불러오는 일이다. 그것이 예술의 신성함이고, 동시에 인간이 누릴 수 있는 가장 순수한 교감일 것이다.

듀크 엘링턴 Duke Ellington 은 말했다. "음악에는 두 가지 종류가 있을 뿐이다. 좋은 음악과 그렇지 않은 음악." 나는 이 말이 지닌 진리에 고개를 끄덕인다. 장르는 중요하지 않다. 재즈든 클래식이든, 좋은 음악은 언제나 마음을 흔들어 놓는다. 하이든의 첼로 협주곡은 그런 음악이다. 단순하지만 풍부한 선율 속에 삶의 복잡함과 고요함이 얽혀 있다. 그것은 말로 표현할 수 없는 것을 표현하고, 내가 알지 못했던 내 안의 감정들을 조용히 끌어

낸다. 나는 이 선율을 들으며 숨을 고른다. 한 주 동안 가득 찼던 복잡한 생각들이 음악 속에서 서서히 녹아 사라진다.

지금 이 순간이 얼마나 소중한지, 음악이 끝나갈 무렵에 문득 깨닫는다. 우리는 종종 지금의 시간을 포기하고, 더 나은 미래를 기대하며 건너낸다. 하지만 미래는 약속된 것이 아니다. 내가 지금의 이 시간을 양보한다고 해서, 미래가 내게 영원을 보장하지는 않는다. 첼로의 선율은 지나가는 시간이지만, 동시에 지금의 나를 붙들어 준다. 그것은 내게 이렇게 속삭인다. 이 순간을 놓치지 말아라. 여기에 너의 온 존재를 두어라.

로스트로포비치의 연주는 따뜻하고 사랑스럽다. 따뜻함이란, 그리고 사랑스러움이란 결코 정교함과 별개의 것이 아니다. 그의 첼로는 기술적으로 완벽하지만, 그 완벽함 속에는 감정이 스며들어 있다. 그래서 더 진하고, 더 오래 남는다. 나는 음악을 들으며, 따뜻함이라는 것이 얼마나 깊고, 얼마나 필요한 것인지 깨닫는다.

음악이 끝나고 방 안이 조용해진다. 창밖에는 겨울 햇살이 서서히 비치기 시작한다. 나는 커피를 한 잔 내리며, 지난 한 주를 떠올린다. 복잡했고, 때로는 버거웠다. 하지만 그 모든 것에도 불구하고, 이 고요한 아침이 기다리고 있었다. 이 아침에는 하이든의 선율이 있었고, 그 선율은 지나간 시간을 위로하며 새로운 힘을 가져다주었다.

샘물을 발견한 사막이 더 이상 황량하지 않은 것처럼, 나는 이 아침을 통해 지난 시간을 다른 눈으로 바라본다. 첼로의 선율은 과거를 회상하는 것이 아니라, 내가 앞으로 나아갈 힘을 건네준다. 희망은 언제나 조용히 찾아온다. 그리고 그것은 음악처럼, 지금 이 순간을 살게 하는 힘이다. 나는 다시 한 주를 시작할 준비가 되었다.

Haydn: Cello Concerto In C, H.VIIb, No.1: 2. Adagio
Mstislav Rostropovich · Benjamin Britten · English Chamber Orchestra
Mstislav Rostropovich - The Complete Decca Recordings
℗ 1964 Decca Music Group Ltd.

52 모든 덧없는 것은 단지 비유일 뿐

Mahler: Symphony No. 8 in E-Flat Major
"Symphony of a Thousand", Pt. 2 - XVI. Alles Vergängliche

어떤 종류의 완전함이란 불완전함의 한없는 축적이 아니고
서는 실현할 수 없다는 걸 알게 되는 거야.

– 무라카미 하루키(村上春樹), 『해변의 카프카』

무수한 프로토타입 제작을 거친 동일한 형태와 기능의 제
품을 반복 생산하는 제조업과 달리, 건물은 항상 특정한 맥락 속
에서 설계되고, 만들어진다. 모든 건물은 고유하고, 그 자체로
하나의 프로토타입이다. 따라서 프로토타입이 가지는 불완전
성을 내포하며, 때로는 사용자가 감내하는 불편함이 된다. 하지
만 설계자는 설계 과정에서 무수한 가상의 프로토타이핑을 거친
다. 종이에 그려진 도면, 디지털 모델, 모형은 실제 건물이 아닌,

가상의 건물이자 그 건물을 향한 하나의 비유적 시도이다.

건축 설계의 가상 프로토타이핑은 마치 깨달음으로 가는 길과 같다. 설계자는 가상의 모델 속에서 실패하고, 수정하며, 더 나은 해답을 찾는다. 이 과정에서 중요한 것은 비유 자체가 아니다. 설계 모델이 가짜 건물이라는 사실은 누구나 안다. 그러나 그 가짜 속에서, 그 덧없음 속에서 진짜에 가까워지는 순간이 있다. 비유는 그 자체로 무의미하지만, 비유를 통해 본질에 다가서는 일이야말로 건축 설계의 본질이다.

불교에서 말하는 고苦, 집集, 멸滅, 도道 는 모든 고통의 원인과 그 해결을 위한 길을 설명하는 교의이지만, 궁극적으로 그것조차도 하나의 방편이자 비유이다. 반야심경에 있는 '무고집멸도'는 깨달음에 이르기 위해 마련된 고, 집, 멸, 도의 가르침조차도 최종적으로는 '공空'의 차원에서 무의미해진다고 가르치고 있다. 즉, 이러한 교리가 실재하는 독립적 실체가 아니라, 깨달음에 이르는 과정에서 임시로 사용하는 도구적 개념일 뿐이라는 뜻이다.

모든 덧없는 것은 단지 비유일 뿐. 인간의 삶과 경험, 우리가 현실이라 여기는 모든 것이 결국 일시적이고 덧없으며, 더 큰 진리나 영원한 존재에 비해 하나의 그림자나 상징에 불과하다.

말러 Gustav Mahler 는 이 선율과 가사를 통해, 인간이 덧없음 속에서도 희망과 구원을 찾을 수 있다는 위안을 제공한다. '덧없

음이 단지 비유'라는 것은 우리가 붙잡고 있는 일시적 경험들 너머에 더 크고 영원한 무엇이 있음을 암시하며, 구원의 가능성을 느끼게 하는 것이다.

말러 교향곡 8번, 천인의 교향곡 중 가장 아름다운 선율. Alles Vergängliche ist nur ein Gleichni - 모든 덧없는 것은 단지 비유일 뿐

Mahler: Symphony No. 8 in E-Flat Major "Symphony of a Thousand",
Pt. 2 - XVI. Alles Vergängliche (Live From Philharmonie, Berlin)
Cheryl Studer · Sylvia McNair · Anne Sofie von Otter · Rosemarie Lang ·
Peter Seiffert · Bryn Terfel · Jan-Hendrik Rootering ·
Berliner Philharmoniker · Claudio Abbado · Rundfunkchor Berlin ·
Prague Philharmonic Choir · Tölzer Knabenchor
Mahler: Symphony No.8 in E flat "Symphony of a Thousand"
℗ 1995 Deutsche Grammophon GmbH, Berlin

53 과거와 미래의 공명

Bach/Bussoni: Violin Partita No. 2 in D Minor, BWV 1004: V. Chaconne

음악은 과거를 내다보고 미래를 돌이켜본다. 화성의 순환이라는 선물 때문에 가능하다.

리처드 파워스 Richard Powers 는 이 한 문장으로 음악이 가진 본질을 꿰뚫는다. 화음의 반복 속에서 과거와 미래는 끊임없이 대화를 나누며, 음악은 시간의 경계를 초월한다. 건축도 다르지 않다. 건축의 미래는 원전原典에 닿으려는 노력이며, 과거는 이미 미래를 품고 있다. 건축가는 표상과 형식의 유희를 넘어, 기술을 통해 시간의 지혜를 녹여내야 한다.

현대 건축 설계의 총아, 파라메트릭 디자인은 그저 비정형 설계를 위한 도구가 아니다. 그것은 과거의 데이터에 기대어 최

건축학과 교수의 클래식 음악 수첩

적의 형태를 찾아내는 동시에, 미지의 형태 속에 숨어 있는 과거의 기억을 드러내는 도구다. 과거와 미래가 화음처럼 서로 얽히는 곳, 바로 그 경계에서 건축은 시작된다.

바흐 J.S Bach 의 샤콘느 chaconne 를 류트 연주로 듣는다는 것은, 일요일 이른 아침의 공기와 같다. 부담 없고, 부드럽다. 하지만 그 속에는 격렬한 이야기가 감춰져 있다. 류트라는 악기는 마치 화를 낼 수 없는 사람 같다. 성격이 온화해 보이지만, 그 안에서 격정적인 감정의 파동을 담아낸다. 바흐의 샤콘느는 그런 악기를 통해, 성격 좋은 사람이 속 깊은 슬픔과 희열을 토로하듯 울려 퍼진다.

이 곡을 들을 때, 음악은 화성의 순환을 통해 과거를 내다보고 미래를 되돌아보는 순간으로 다가온다. 건축도 류트의 선율처럼, 부드럽고 조화롭게 과거의 기억과 미래의 가능성을 이어주는 다리가 될 수 있다.

— **과거의 기억을 품은 미래의 건축**

음악과 건축은 모두 시간 위에 새겨진 흔적들이다. 샤콘느가 과거의 서사를 부드럽게 풀어내고, 화음의 반복으로 미래를 암시하듯, 건축 또한 그 자리에 서 있는 것만으로 시간을 초월한다. 류트의 선율이 나지막한 목소리로 전하는 감정을 듣는 순간, 우리는 이해한다. 건축도 과거와 미래의 경계를 흐리게 하며, 시

간을 묶는 조화의 예술이다.

바흐의 선율이 계속 흐른다. 건축은 그 선율의 한가운데에서 조용히 말한다.

나는 과거를 내다보며, 미래를 반추한다.

Bach: Violin Partita No. 2 in D Minor, BWV 1004: V. Chaconne
(Arranged for Lute by Thomas Dunford)
Thomas Dunford
Bach ℗ Alpha Classics / Outhere Music France 2018

54 공간, 기억, 그리고 속삭임

Debussy, Rachmaninoff, Liszt

조명, 온도, 음향, 심지어 기하학적 구성을 완벽히 복원한다 해도, 그 공간이 사용자의 기억이나 느낌을 온전히 되돌릴 수 있다는 보장은 없다. 공간은 형태의 재현으로 완성되지 않는다. 기하학적 구성과 색채의 조화, 재료의 질감과 대비, 소리와 소음, 조명, 냄새, 온도, 습도, 바람, 그리고 사람. 이 모든 요소는 서로 얽히고 겹쳐져야 비로소 하나의 기억을 만들어낸다. 그러나 그 기억은 그 자체로 고정된 것이 아니다. 그것은 눈동자에 찰랑거렸던 빛의 흔적, 달콤함의 여운, 그리고 채울 수 없는 아쉬움으로 우리 안에 남는다. 건축이란, 이러한 복합적이고 덧없는 흔적들을 붙잡으려는 시도이며, 동시에 그것을 새롭게 빚어내는 예술이다.

건축가는 완벽한 복원을 약속할 수 없다. 대신, 그 간극을 메우기 위해 감각의 향연을 제공한다. 그것은 가전이나 스마트 기술로 해결될 문제가 아니다. 건축가는 공간의 마술사다. 그는 빛과 그림자를 조율하고, 공기의 흐름과 질감을 엮어 잃어버린 기억의 파편들을 재구성한다. 건축가는 기술의 통합자를 넘어, 인간에게 잊힌 태초의 기억을 속삭이는 **기억의 연금술사**Memory Whisperer가 된다. 그의 작업은 오로지 공간을 만드는 일이 아니라, 우리가 잃어버린 시간과 감각을 불러오는 과정이다.

체호프 Anton P. Chekhov 는 말했다. "인간에겐 일백 가지의 감각이 존재하는 듯하다. 그러기에 사람이 죽더라도 우리가 익히 아는 오감만 함께 사라질 뿐, 나머지 아흔다섯은 살아 남아 주위를 맴돌 것 같다는…." 공간은 바로 그러한 아흔다섯 가지 감각을 깨우는 통로다. 그것은 우리가 의식적으로 인지하지 못했던 감정과 기억, 그리고 잊혀진 꿈을 떠올리게 한다. 공간은 우리를 과거와 미래의 경계 위에 세운다. 그곳에서 우리는 우리 자신을 다시 마주한다.

사랑할 때만 현실이 꿈보다 아름답다. 사랑이 깃든 현실은 그 어떤 꿈보다 황홀하다. 음악은 이를 증명한다. 드뷔시의 몽환적인 선율, 리스트의 열정적인 표현, 라흐마니노프의 서정적인 아름다움. 이 선율 속에서 우리는 사랑의 힘을 발견한다. 사랑은 우리의 현실을 꿈처럼 만들어주고, 그 순간 우리는 더 이상 꿈속

에 있는 것이 아니라, 살아 있는 현실 속에 있음을 깨닫는다.

공간도 그러하다. 공간은 기억과 사랑, 그리고 상실과 회복의 무대가 된다. 우리는 공간 속에서 꿈을 꾸고, 공간 속에서 상처받으며, 공간 속에서 다시 살아간다. 건축가는 그 공간에 숨결을 불어넣는 존재다. 건축가는 기능과 기술을 넘어, 우리를 잊힌 감각 속으로 인도한다. 그리고 그 순간, 공간은 물질이 아니라, 우리 삶의 서사가 되는 것이다.

빛과 그림자가 춤추는 어느 한낮의 공간, 바람의 속삭임이 울리는 한밤의 방 안. 그것은 건축이 아니라, 인간의 기억이 새겨지는 캔버스다. 건축가는 그 캔버스에 자신의 예술을 덧칠하고, 우리의 삶에 다시 한번 태초의 감각을 부여한다. 공간은 그렇게 다시 태어난다. 꿈처럼, 사랑처럼.

Debussy: Rêverie, L. 68
Alice Sara Ott
Nightfall ℗ 2018 Deutsche Grammophon GmbH, Berlin

Liebestraum No. 3 in A-Flat Major, S. 541/3
Khatia Buniatishvili
Liszt: Piano Works ℗ 2011 Sony Music Entertainment

Rachmaninoff: 12 Romances, Op. 21: 7. How Fair This Spot
Harriet Krijgh · Magda Amara
Silent Dreams ℗ 2021 Harriet Krijgh, under exclusive license to
Universal Music, a division of Universal International Music BV

55 현재, 그 순간의 건축

Rachmaninoff: Symphony No. 2 in E Minor,
Op. 27 - III. Adagio

과거는 역사가의 손끝에 달려 있다. 미래는 영원히 우리의 손바닥을 스쳐 지나가는 모래알처럼 닿지 않는다. 그렇다면 우리가 가진 것은 단지 현재뿐인가? 순간의 느낌에 충실하고, 최선을 다해 현재를 사랑한다면, 그것으로 우리의 현실이 환상이 될 수 있을까? 그러나 환상은 언제나 허상에 그친다. 진실은 무겁고, 현실은 그 무게로 우리를 눌러온다.

인공지능 건축가가 창조의 자리에 오른 시대, 인간 건축가에게 주어진 역할은 점점 더 정교하고 더 인간적이어야 한다. 새로운 기술은 그저 도구가 아니다. 그것은 하나의 감각이자 새로운 언어이며, 건축가는 그것을 자신의 손끝에 녹여내야 한다. 외과의사의 메스를 다루듯, 건축가는 새로운 기술을 통해 공간의

건축학과 교수의 클래식 음악 수첩

상처를 치유하고, 삶을 윤택하게 만들어야 한다. 그러나 누구나 예술가가 되고 누구나 건축가가 될 수 있는 프로슈머 Prosumer 의 시대, 이 새로운 환경은 인간적 감성을 잃은 공간의 홍수 속에서 허덕이고 있다. 날림 기술로 이루어진 장식은 덧없이 사라지고, 가상의 세계에서조차 생명력을 가지지 못한다.

진정한 건축가는 사람들의 꿈을 이해하고, 그들이 원하는 마법을 현실 속에 펼칠 수 있는 자들이다. 그들은 인공지능이 할 수 없는 방식으로, 과거의 선례를 재해석하고, 서로 다른 세계를 연결해 새로운 패러다임의 공간을 창조한다. 교육과 실무가 나아가야 할 방향은 바로 이 새로운 인간 건축가를 발견하고, 그들에게 감각과 이야기를 전달하는 것이다.

우리 세대는 건축과 헤어질 준비가 되어 있지 않다. 너무나 많은 시간을 현재의 방식에 묶여 보냈다. 너무 많은 미련을 가지고 있다. 그러나 다음 세대는 다르다. 그들은 유연하다. 가상과 현실의 경계를 자연스럽게 넘나들 수 있다. 그들에게 있어 가상성은 사유의 장이자 놀이의 터전이며, 메타버스와 인공지능은 단지 지나가는 유행이 아니다. 그것은 새로운 언어의 초석이자, 우리가 깨닫지 못한 미래의 도구들이다.

기존의 설계 방식, 스승의 선문답을 훔쳐보던 제자들의 풍경은 더 이상 없다. 새로운 건축가는 다학제적 협업을 이끌며, 과거의 신화가 아닌 새로운 현실을 만드는 자들이다. 그들은 시

공간을 넘나드는 전략가로, 설계와 프로토타이핑을 통해 인간적 감성을 공간에 새겨 넣는다. 건축이 나아가야 할 방향은, 더 이상 예술적 신화의 영웅이 아니라, 기술과 통찰의 균형을 맞춘 인간적 전략가로 변화하는 것이다.

우리는 건축과의 이별을 준비해야 한다. 그러나 그 이별은 곧 새로운 재회로 이어질 것이다. 현재를 사랑하는 것만으로는 충분하지 않다. 과거와 미래의 경계, 현실과 가상의 경계에서, 새로운 건축의 언어를 만들어내야 한다.

그리고 이 모든 이야기, 과거와 현재와 미래의 경계를 가로지르는 것은 단 하나의 선율이다.

—— 라흐마니노프의 아다지오와 함께

다닐 트리포노프 Daniil Trifonov 와 세르게이 바바얀 Sergei Babayan 의 손끝에서 흐르는 라흐마니노프 교향곡 2번 3악장의 아다지오. 두 대의 피아노가 마치 대화를 나누듯, 가상과 현실, 감성과 논리를 넘나들며 얇은 경계를 가로지른다. 그들의 손끝에서 우리는 과거와 미래의 무게를 동시에 느낀다. 선율은 공허를 채우고, 멜로디는 공간을 짓는다.

이 선율은 우리에게 속삭인다.

당신의 사랑이 끝나는 순간, 내 사랑이 시작됩니다.

음악은 결코 현실을 바꾸지 못한다. 그러나 그 순간, 우리

건축학과 교수의 클래식 음악 수첩

는 현실과 환상 사이에 있는 가장 아름다운 공간을 경험한다. 라흐마니노프는 그 공간 속에서 우리를 기다리고 있다.

Rachmaninoff: Symphony No. 2 in E Minor,
Op. 27 - III. Adagio (Transcr. Trifonov for 2 Pianos)
Daniil Trifonov · Sergei Babayan
Rachmaninoff for Two ℗ 2024 Deutsche Grammophon GmbH, Berlin

56 우물의 바닥에서, 그리고 건축과의 이별

Beethoven: Piano Sonata No. 32 in C Minor,
Op. 111 - 2. Arietta: Adagio molto semplice e cantabile

무라카미 하루키는村上春樹는 한 인터뷰에서 자신의 소원을 고백했다. 외부 세계와 단절된 채, 깊고 메마른 우물의 바닥에 홀로 앉아 있는 것. 그의 소설 속 우물은 현실과 가상, 과거와 현재, 도덕과 욕망을 연결하는 통로다. 우물 속에서, 죽어야 할 시간에 죽지 못한 이들에게 은총은 없다. 그러나 우물의 바닥에서 비로소 우리는 객관의 세계를 알아보고, 스스로 구축한 신화의 경계를 넘어선다. 그곳은 새로운 시작의 공간이며, 무한히 깜깜하지만 동시에 가능성으로 충만한 장소다.

우물의 바닥은 건축과도 닮아 있다. 과거를 담고 있는 동시에 미래를 품고 있는 구조. 그러나 과거의 무게에만 짓눌린 건축은 그 자체로 메말라 버린다. 새로운 건축은 기술과 감성을 융

합해 다시금 살아나야 한다. 인공지능 건축가가 설계와 실행의 중심에 서는 시대, 인간 건축가의 역할은 무엇인가? 누구나 예술가가 될 수 있고, 누구나 건축가처럼 설계할 수 있는 시대에, 건축가는 제작자가 아니라 꿈을 짓는 사람이 되어야 한다.

인공지능은 환상처럼 정확하고 맞춤화된 공간을 무한히 만들어낼 수 있다. 그러나 그것만으로는 충분하지 않다. 건축은 결과물이 아닌, 사람들의 꿈과 그 꿈을 현실로 엮어내는 과정이다. 건축가는 과거의 선례를 재해석하고, 기술과 감성을 섞어 새로운 패러다임을 제시할 수 있는 사람이어야 한다. 그들은 과정을 논리적으로 설명할 수 있고, 과거의 신화에 갇히지 않으며, 인간의 감정을 기술로 번역해내는 작업을 수행한다.

— **건축과 헤어질 결심**

기성 건축가들이 꿈꾸던 이상은 이제 과거의 유물로 남았다. 선문답처럼 제자를 가르치고, 손끝에서 모든 창조가 이루어지던 시대는 이미 사라졌다. 오늘날 건축가는 다학제적 협업의 조율자가 되어야 하며, 시공간의 경계를 초월한 전략가로 자리잡아야 한다. 새로운 건축은 이제 개인의 천재성보다 시스템의 힘, 협력의 가치, 기술의 통찰에 의해 움직인다.

그러기에 우리는 건축과 헤어질 결심을 해야 한다. 그것은 과거의 건축과의 이별, 신화와 형식에 대한 작별이다. 미켈란젤

리의 손끝에서 연주된 베토벤 피아노 소나타 32번 2악장, 아리에타 Arietta 처럼, 소나타 형식과의 이별이라는 은은한 고백 속에서 우리는 건축의 새로운 가능성을 찾아야 한다.

미래의 건축은 형식의 반복이 아니다. 그것은 기술이 인간의 감각을 넘어서는 것이 아니라, 인간의 감각을 기술로 치유하는 것이다. 메타버스, 인공지능, BIM과 같은 디지털 도구들은 유행으로 머물 것이 아니라, 인간의 공간적 상상력을 확장시키는 매개체가 되어야 한다. 우리는 시스템과 협업의 시대에, 건축을 조립하거나 복제하는 기술이 아니라, 새로운 감각과 꿈을 짓는 도구로 전환해야 한다.

── 우물의 바닥에서 솟아오르다

체호프 Chekhov 의 대사처럼, "깊이를 알 수 없는 우물 속에서 우리는 자신이 누구인지조차 알지 못한 채 깜깜함에 갇혀 있다. 그러나 그 어둠 속에서도 우리는 믿는다. 우리의 싸움은 끝이 아니며, 정신과 물질의 조화로 새로운 세상이 올 것"이라고. 건축도 그러하다. 메마른 우물의 바닥에 앉아 새로운 시작을 기다리는 것이 아니라, 그 바닥에서 솟아올라야 한다.

미켈란젤리의 베토벤, 아리에타가 흐른다. 선율은 작별의 슬픔과 동시에 새로운 여정의 희망을 품고 있다. 건축과 음악, 그리고 인간의 감각은 서로를 떠나보내는 순간에 비로소 새롭게

태어난다. 우물의 바닥에서 건축은 다시 시작될 것이다. 그 끝은 곧 시작이기 때문이다.

Beethoven: Piano Sonata No. 32 in C Minor,
Op. 111 - 2. Arietta: Adagio molto semplice e cantabile
Arturo Benedetti Michelangeli
The Art of Arturo Benedetti Michelangeli
- Beethoven: Piano Sonata No. 32 / Galuppi: Sonata No. 5 /
Scarlatti: Sonatas, K 11, 159 & 322 ℗ 1965 Decca Music Group Ltd.

57 음악과 건축이 가르쳐준 삶의 태도

Beethoven: Symphony No. 5 in C Minor,
Op. 67: II. Andante con moto

"Now music changes forever."

영화 〈카핑 베토벤 Copying Beethoven〉(2006)에서 베토벤이 교향곡 9번의 초연을 앞두고 하는 이 독백은, 영화적 맥락에서는 다소 평범한 대사로 느껴질지 모르지만, 그의 음악적 업적을 되돌아보면 이보다 더 적확할 수 없다.

하워드 구달 Howard Goodall 의 말처럼, 베토벤은 그저 형식이나 음악 언어를 바꾼 것이 아니라 음악의 존재 이유를 재조정했다. 오로지 혼자만의 힘으로, 식사 후 오락거리였던 음악을 모든 것을 아우르는 감정의 경험으로 만들었다. 그의 음악은 인간의 경계를 넘어 영혼의 울부짖음과 삶의 투쟁, 그리고 환희를 동시에 담고자 하는 열망의 산물이다. 특히 교향곡 5번은 이러한 변

건축학과 교수의 클래식 음악 수첩

화를 강력하게 상징한다. 그는 운명과 맞서 싸우는 것이 아니라, 운명을 넘어서 영원한 환희의 세계를 현실로 가져오는 것이 얼마나 처절한 투쟁인지를 보여준다. 그의 교향곡 5번은 이 투쟁과 영웅적 기억을 담고 있다. 미래는 경계를 넘어선 영웅의 기억으로부터 시작된다.

교향곡 5번의 2악장 안단테 콘 모토는 이러한 투쟁 속에서 발견되는 내면의 평화를 상징한다. 이 악장은 운명의 강력한 타격에서 초연히 일어서는 인간의 의지를 연상시킨다. 슬픔과 희망, 절망과 재기라는 상반된 감정이 하나로 얽히며, 베토벤은 이 악장을 통해 영원한 순간을 드러낸다. 운명에 무릎 꿇지 않고 고요히 자신을 다시 세우는 그 의지의 순간은, 인간이 경험할 수 있는 가장 숭고한 감정 중 하나다.

이 음악을 해석하고 전달하는 여러 명연들은 각각의 스타일과 접근 방식을 통해 이 위대함에 다가가려 한다. 카를로스 클라이버 Carlos Kleiber 의 빈 필하모닉 연주는 영원한 레퍼런스로 남아 있다. 그의 5번은 열정과 정교함의 경지에서 다른 해석들을 압도하는 면이 있다. 그러나 클라이버만이 전부는 아니다. 아르농쿠르 Nikolaus Harnoncourt 와 유럽 체임버 오케스트라 Chamber Orchestra of Europe, 리카르도 샤이 Riccardo Chailly 와 라이프치히 게반트하우스 오케스트라 Gewandhausorchester Leipzig, 만프레드 호넥 Manfred Honeck 과 피츠버그 심포니 오케스트라 Pittsburgh Symphony

Orchestra 의 연주는 각각 베토벤의 교향곡 5번을 새롭게 재해석하며, 각기 다른 빛깔과 강렬함으로 다가선다.

그러나 이 모든 연주들에도 불구하고, 완벽한 원전은 존재하지 않는다. 베토벤의 위대함은 바로 여기에 있다. 그의 음악은 결코 단일한 해석에 갇히지 않는다. 원전에 도달하려는 무수한 노력과 스타일들만이 있을 뿐이다. 각기 다른 해석은 베토벤이라는 원대한 산을 오르는 각기 다른 길처럼, 새로운 감동과 영감을 준다. 음악의 위대함은 바로 이처럼 해석과 재창조를 통해 끊임없이 새로워지고, 현대를 살아가는 우리에게도 여전히 질문을 던진다는 점에 있다.

교향곡 5번은 운명과의 대결이며, 슬픔 속에서 희망을 찾아내는 과정이다. 또한, 완벽한 해석이 존재하지 않는다는 점에서, 그 곡 자체가 베토벤의 삶과 같다는 사실을 우리에게 상기시킨다. 그는 완벽하지 않은 세상 속에서 불완전함을 초월하고자 투쟁했으며, 그 결과는 오늘날까지도 우리가 계속해서 해석하고, 느끼고, 감동받는 위대한 음악으로 남아 있다.

안단테 콘 모토, 느긋하게 그러나 활기차게. 2악장은 삶의 고난 속에서 흔들리지 않는 평온과 의지를 우리에게 보여준다. 운명이 가혹하게 문을 두드린 1악장의 긴장감이 지나간 후, 2악장은 마치 그 타격 속에서도 조용히 다시 일어서는 인간의 모습을 그린다. 슬픔과 희망이 교차하고, 절망 속에서 희미하게 빛

나는 희망이 점차 뚜렷해지는, 삶의 복합적인 감정을 담고 있다. 베토벤은 여기서 우리에게 고난 속에서도 흔들리지 않는 중심을 찾고, 그 중심에서 다시 삶을 조율하라고 말하는 듯하다.

우리가 애증하는 건축 역시 이와 비슷한 메시지를 담고 있다. 건축은 그저 공간을 만드는 기술이 아니라, 혼란과 복잡함 속에서 질서를 만들어내는 행위다. 좋은 건축물은 그저 기능적으로 뛰어난 구조물이 아니라, 인간이 그 안에서 삶을 재조정하고 영감을 얻을 수 있는 공간이다. **건축은 삶의 기반이 되는 공간을 창조하며, 그 안에 숨어 있는 질서와 디테일을 통해 우리에게 삶의 태도를 가르친다.**

악기 간의 섬세한 대화는 그 자체로 깊은 이야기를 담고 있다. 건축도 마찬가지다. 위대한 건축물은 거대한 스케일에서 오는 웅장함이 아니라, 디테일에 숨어 있는 본질에서 감동을 준다. 문 손잡이 하나, 창문으로 들어오는 빛의 각도, 계단의 폭과 높이까지, 이러한 디테일은 사용자의 삶에 직접적인 영향을 미친다. 건축은 디테일을 통해 삶의 태도를 다시 한번 숙고하게 만든다.

베토벤의 안단테 콘 모토와 건축이 공통적으로 가르치는 것은 삶의 중심을 잡고, 조화롭게 나아가되, 디테일과 지속성을 잊지 말라는 것이다. 삶은 때로 운명의 타격처럼 가혹할 수 있지만, 음악과 건축은 그런 순간에도 우리가 다시 일어설 수 있는

의지를 일깨운다. 그리고 그 과정에서 발견한 균형과 조화는 우리를 더욱 단단하게 만든다.

만프레드 호넥 Manfred Honeck 과 Pittsburgh Symphony Orchestra PSO 의 베토벤 5번은 극적인 요소와 세부적인 디테일이 돋보인다. Reference Recordings RR(2015)의 탁월한 녹음 기술은 PSO의 정교한 사운드를 세밀하게 포착한다. 다이내믹 레인지와 공간감이 뛰어나며, 실제 공연장의 에너지를 경험하는 듯한 느낌을 준다. 호넥은 역사적 접근법을 현대 오케스트라의 연주 기법과 결합하여 생동감 넘치는 새로운 베토벤을 제시한다. 다소 익숙한 곡에서도 놀라운 디테일을 발견할 수 있는 점이 특히 매력적이다.

Symphony No. 5 in C Minor, Op. 67: II. Andante con moto (Live) ·
Manfred Honeck · Pittsburgh Symphony Orchestra
Beethoven: Symphonies Nos. 5 & 7 ℗ 2015 Reference Recordings

완벽한 원전은 존재하지 않는다.
원전에 도달하려는 무수한 노력과
스타일들만이 있을 뿐이다.

건축, 음악,
그리고 일상의 설계

건축은 거창한 담론이나 난해한 이론에서 시작되지 않는다. 그것은 우리가 마주하는 일상, 그리고 순간순간의 깨달음 속에서 조용히 모습을 드러낸다. 세상을 향한 우리의 시선, 시간 속에서 경험한 작은 순간들, 그리고 그것을 재해석하고 구현하려는 끊임없는 노력 속에 건축은 존재한다. 이 책은 바로 그런 일상의 조각들, 그리고 그 속에서 길어 올린 건축에 대한 생각과 감정을 담고 있다.

나는 건축학과 교수이자 연구자로서 실무와 교육, 연구를 통해 건축을 탐구해왔다. 그리고 이 모든 과정 속에서 깨달은 한 가지는, 건축은 단지 기능이나 형식의 문제를 넘어, 우리의 기억과 그리움, 그리고 예술적 영감과 깊이 연결되어 있다는 사실이

다. 그렇다고 음악이나 예술이 '좋은 건축'을 만드는 묘약이라고 주장하는 것은 아니다. 그러나 창작의 과정에서 이들이 제공하는 감정의 울림과 깊은 통찰은 건축적 상상력을 자극하는 훌륭한 동반자가 될 수 있다.

도스토옙스키의 "어떤 순간, 시간이 갑자기 멈춰버리는 그런 순간을 만나면 그게 영생이 된다네."라는 문장은 인간 경험의 본질을 꿰뚫고 있다. 순간이란 덧없이 흘러가지만, 우리가 어떤 감각으로 그것을 붙잡을 때, 그 순간은 영원히 우리의 기억 속에 살아남는다. 기술이 아무리 발전해도, 그 본질적 순간의 감각은

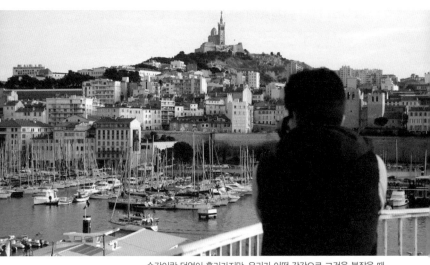

순간이란 덧없이 흘러가지만, 우리가 어떤 감각으로 그것을 붙잡을 때, 그 순간은 영원히 우리의 기억 속에 살아남는다. Marseille (2017)

완벽히 박제될 수 없다. 기술은 이를 흉내낼 뿐, 그 경험 자체를 완벽히 재현할 수는 없다.

먼 옛날, 예술은 건축의 일부였다. 파이프오르간은 신성한 공간에서만 울려 퍼지는 소리였고, 그림과 조각은 성당과 궁전의 벽과 천장을 장식하며 건축과 분리되지 않은 채 하나의 종합 예술로 존재했다. 그 이후, 회화는 캔버스를 통해 건축에서 분리되었고, 음악은 실내악과 함께 더 작은 규모로 축소되어 개인의 공간으로 들어왔다. 기술은 이러한 변화를 가속화하며 음악과 예술을 점점 더 개인의 영역으로 끌어들였다.

오늘날의 기술은 더 이상 음악이나 예술을 소유하거나 재생하는 것을 넘어, 그것이 경험되는 공간을 창조하고 있다. 하이파이 스테레오와 워크맨은 한때 음악을 개인의 영역으로 끌어들이는 혁신적인 도구였고, 지금은 스트리밍과 공간 음향 기술이 이 역할을 이어받아 음악을 듣는 것을 넘어 경험하는 차원으로 확장하고 있다. 애플의 공간 컴퓨팅 기술은 이러한 흐름의 최신 단계를 보여준다. 기술은 이제 물리적 제약을 초월해 개인화된 몰입 공간을 창조하고, 그 안에서 경험을 저장하고 재구성하며 나눌 수 있는 가능성을 열어준다.

그럼에도, 기술은 경험의 본질을 넘어설 수 없다. 비록 우리는 가상 공간 안에서 수백 가지 감각을 기록하고 재현할 수 있을지라도, 완벽한 순간의 감흥은 그 자체로 유일무이하다. 라벨

의 아다지오 ^{Adagio Assai}, 슈베르트의 8중주 2악장, 혹은 오이스트
라흐 ^{David Oistrach} 의 바이올린 연주가 우리에게 주는 감동은, 기
술이 재현할 수 있는 물리적 요소를 넘어선다. 그 순간은 음악과
공간, 그리고 우리의 내면적 경험이 조화를 이루며 완성된다.

삶의 매 순간, 우리는 눈에 보이지 않지만 분명히 존재하
는 어떤 힘에 이끌린다. 그것은 우연의 모양을 하고 있지만, 때
로는 신의 손길처럼 느껴진다. 매일 새벽, 우리는 저마다의 고독
속에서 눈을 뜬다. 아직 희미한 아침의 빛이 피부에 스며들 때,
천사는 조용히 다가와 속삭인다. 그녀는 우리의 가장 깊은 상처
와 두려움을 알면서도, 말없이 용기의 파편을 놓고 간다. 그리고
그 축복은 소리 없이 스며들어 우리를 더 나은 사람으로, 더 깊
은 사랑으로 나아가게 한다. 삶은 그렇게 보이지 않는 손길로 이
어져 있다. 우리의 하루는 그 손길로 그려진 지도가 되고, 우리
는 그 지도를 따라 아직 알 수 없는 미래 속으로 발걸음을 내딛
는다.

우리가 기억 속에 간직하는 가장 깊고 소중한 순간들은,
기술이 아무리 정교하게 포장하더라도 본질적으로 개인적이고
인간적인 것이다. 그것은 시간을 잠시 멈추게 하고, 우리의 영혼
을 흔드는 그런 순간들이다. 그리하여 시간은 멈추고, 우리는 영
생의 일부를 맛본다. 이 영생의 순간은 박제되거나 상품화될 수
없으며, 오직 우리 내면의 기억 속에서만 진정한 의미를 가진다.

이 책은 건축과 음악, 그리고 우리의 일상이 서로 교차하는 순간들에 대한 기록이다. 음악은 기억과 그리움을 불러일으키는 매개체가 되기도 하고, 기술과 창작의 과정에서 우리의 감각과 감정을 조율하는 역할을 하기도 한다. 나는 이 책에서 바흐, 베토벤, 모차르트, 드뷔시, 라흐마니노프 같은 위대한 작곡가들의 음악을 바탕으로, 그 선율이 내게 일깨워준 깨달음과 경험을 공유하고자 했다. 각각의 음악은 건축적 시선과 연결되어 있으며, 그 안에 담긴 감상평과 에피소드는 건축이라는 분야를 넘어, 창작을 꿈꾸는 모든 이들에게 공감과 영감을 줄 수 있을 것이다.

이 책에는 음악과 독자들을 연결하는 작은 장치를 마련했다. 각 곡에 대한 QR코드와 유튜브 플레이리스트 링크를 제공하여, 독자들이 직접 음악을 듣고 책 속의 감상과 경험을 함께 나눌 수 있도록 했다. 음악을 들으며 읽는 이 순간이, 여러분의 일상 속에서도 건축적 상상력을 자극하는 작은 계기가 되기를 바란다.

건축은 단지 도면 위의 선과 면으로 이루어지지 않는다. 그것은 기억의 집합체이며, 시간의 흐름 속에서 끊임없이 만들어지고 해체되는 과정이다. 음악과 예술은 이 과정에서 우리가 새로운 시선으로 세상을 바라볼 수 있도록 돕는다. 이 책이 그런 여정에 작은 안내서가 될 수 있기를, 그리고 삶의 심연과 빛나는 순간들 사이에서 여러분이 자신만의 건축을 설계해 가길 바란다.

음악은 언제나 나의 세계를 비춰주는 달빛이었다. 때로는 깊은 밤을 채우는 위로가 되었고, 때로는 말로 다 표현할 수 없는 감정을 대신해주었다. 그런 음악에 대한 글을 써오면서, 가장 소중한 것은 그것을 함께 나눌 수 있는 사람들이었다.

내 글에 귀 기울여 주고, 공감해 주고, 때로는 따뜻한 말로 격려해 준 고마운 분들 덕분에 나는 이 조각난 이야기들을 한 권의 책으로 엮을 수 있었다. 누군가는 한 줄의 멜로디에서 삶을 발견하고, 또 누군가는 한 편의 시에서 음악을 듣는다. 나의 글이 그렇게 누군가의 어느 밤, 어느 순간에 작은 울림이 되기를 바란다.

빛이 가장 깊어지는 순간,
그 곁에 있어 준 모든 분께 마음 깊이 감사드립니다.

그리움의 선율, 공간의 기억

건축학과 교수의
클래식 음악 수첩

초판인쇄	2025년 5월 8일
초판발행	2025년 5월 20일
지 은 이	김성아
펴 낸 이	김성배
펴 낸 곳	도서출판 씨아이알
책임편집	박승애, 신은미
디 자 인	윤현경
제작책임	김문갑
등록번호	제2-3285호
등 록 일	2001년 3월 19일
주　　　소	(04626) 서울특별시 중구 필동로8길 43(예장동 1-151)
전화번호	02-2275-8603(대표)
팩스번호	02-2265-9394
홈페이지	www.circom.co.kr
I S B N	979-11-6856-332-2 (03600)
정　　　가	19,000원